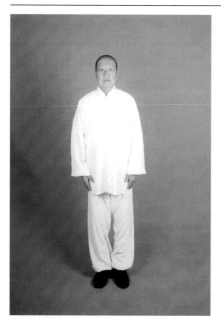

圖2-4　無極樁（1）

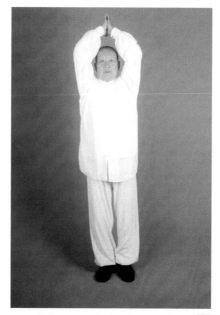

圖2-5　無極樁（2）

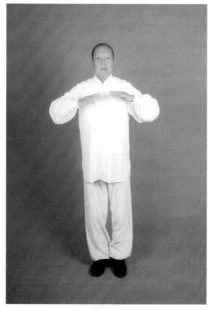

圖2-6　無極樁（3）

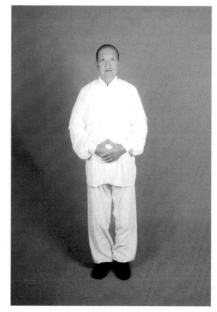

圖2-7　無極樁（4）

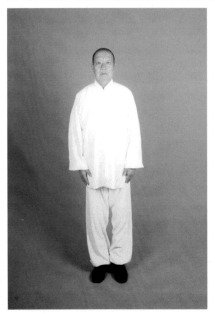

圖2-8　混元椿（1）

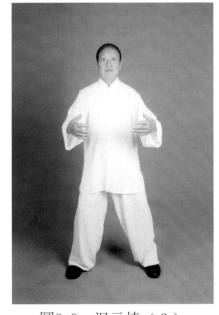

圖2-9　混元椿（2）

圖2-10　金鍾罩椿（1）

圖2-11　金鍾罩椿（2）

圖2-12　三圓樁（1）

圖2-13　三圓樁（2）

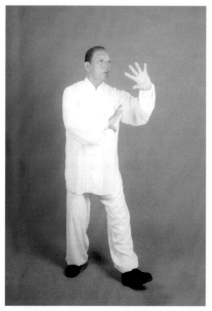

圖2-14　三才樁（1）

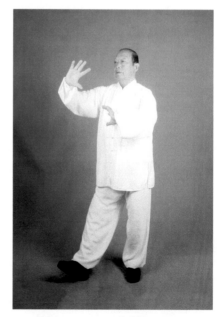

圖2-15　三才樁（2）

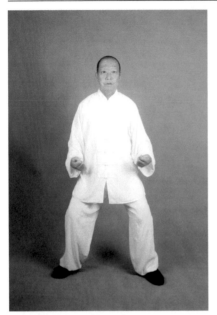

圖2-16　擰沖拳樁（1）

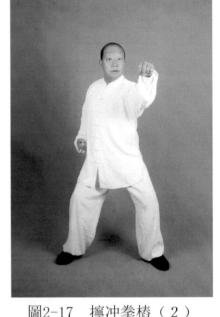

圖2-17　擰沖拳樁（2）

圖2-18　擰沖拳樁（3）

圖2-19　丟包袱樁（1）

圖2-20　丟包袱樁（2）

圖2-21　丟包袱樁（3）

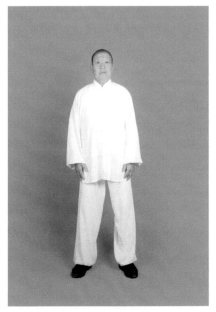

圖2-22　貓步樁（1）

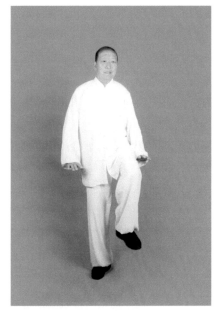

圖2-23　貓步樁（2）

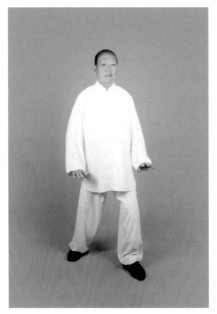

圖2-24　貓步椿（3）

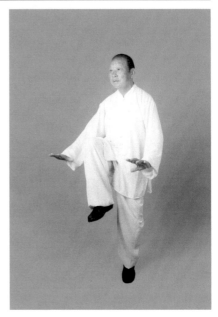

圖2-25　貓步椿（4）

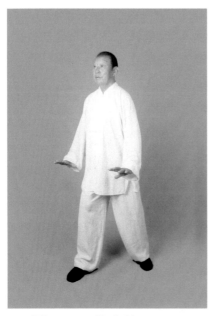

圖2-26　貓步椿（5）

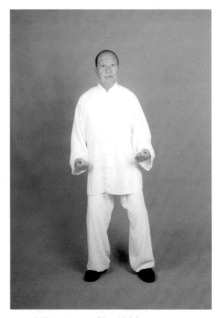

圖2-27　撕裂椿（1）

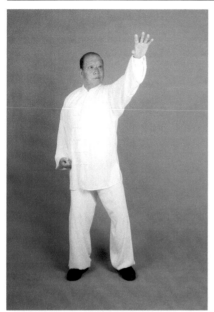

圖2-28　撕裂樁（2）

圖2-29　撕裂樁（3）

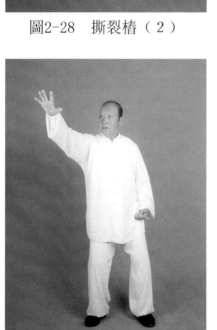

圖2-30　撕裂樁（4）

圖2-31　撕裂樁（5）

圖2-32　撕裂樁（6）

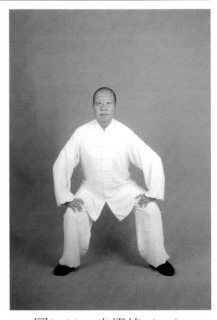

圖2-33　坐攬樁（1）

圖2-34　坐攬樁（2）

圖2-35　坐攬樁（3）

圖2-36　坐攬樁（2）

圖2-37　坐攬樁（3）

圖2-38　坐攬樁（4）

圖2-39　坐攬樁（5）

圖2-40　坐攬樁（6）

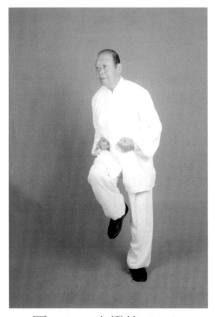

圖2-41　坐攬樁（7）

圖2-42　坐攬樁（8）

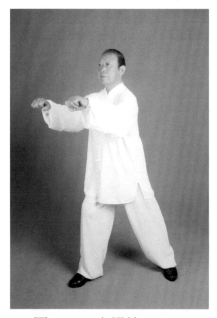

圖2-43　坐攬樁（9）

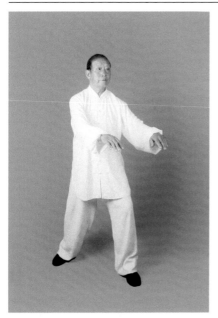

圖2-44　倒簸箕樁（1）

圖2-45　倒簸箕樁（2）

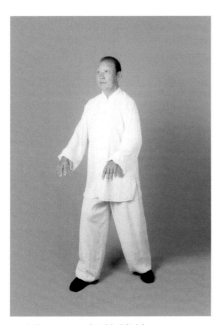

圖2-46　倒簸箕樁（3）

圖2-47　倒簸箕樁（4）

圖2-48　提地托天漲筋骨（1）

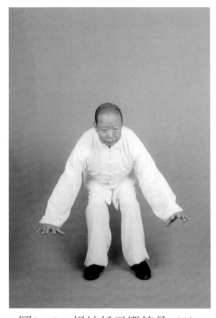

圖2-49　提地托天漲筋骨（2）

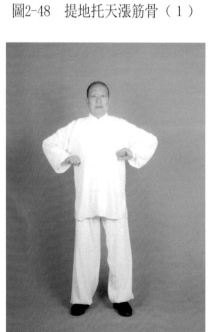

圖2-50　提地托天漲筋骨（3）

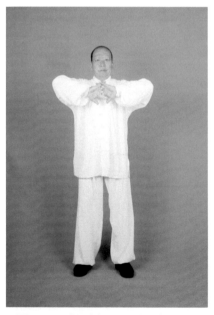

圖2-51　提地托天漲筋骨（4）

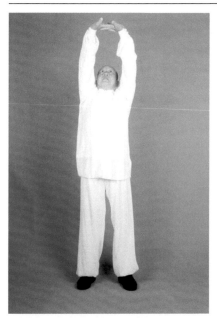

圖2-52　提地托天漲筋骨（4）

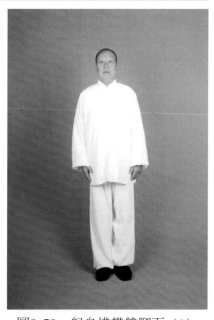

圖2-53　躬身摸攀雙腳面（1）

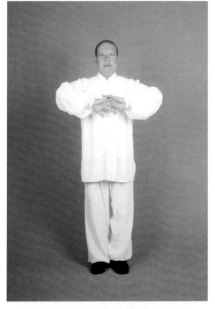

圖2-54　躬身摸攀雙腳面（2）

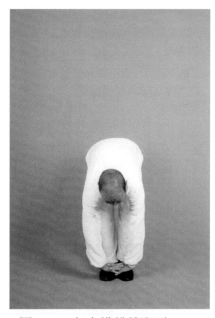

圖2-55　躬身摸攀雙腳面（3）

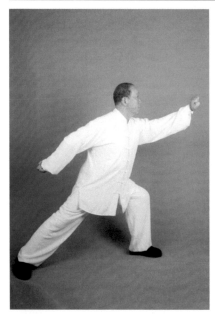

圖2-56　倒拖九牛尾（1）

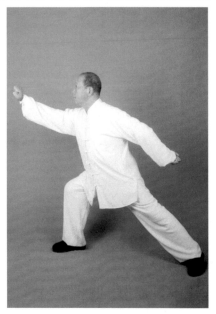

圖2-57　倒拖九牛尾（2）

圖2-58　易筋洗髓（1）

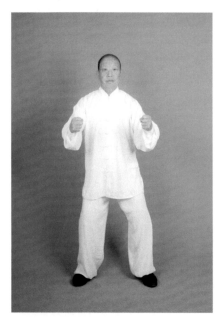

圖2-59　易筋洗髓（2）

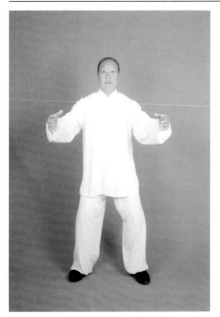

圖2-60　撐指功（1）

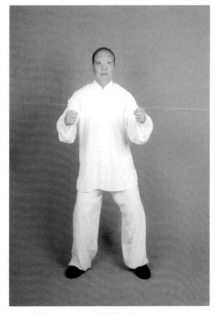

圖2-61　撐指功（2）

圖2-62　預應力功（1）

圖2-63　預應力功（2）

圖2-64　意念拉環功

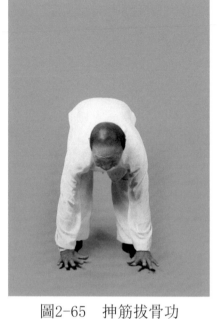

圖2-65　抻筋拔骨功

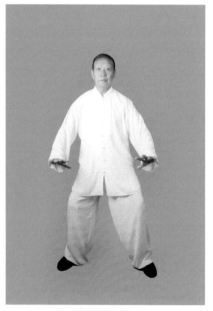

圖2-66　開胯鑄沉橋功

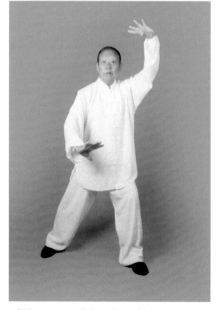

圖2-67　對拉撕裂功（１）

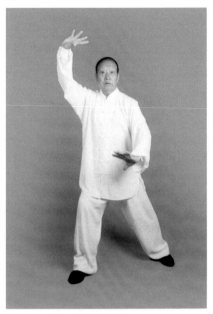

圖2-68　對拉撕裂功（2）

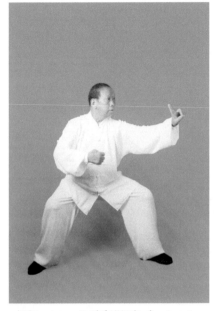

圖2-69　沉橋開胯功（1）

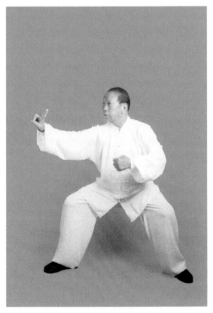

圖2-70　沉橋開胯功（2）

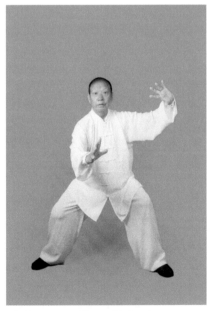

圖2-71　鬆腰開背功（1）

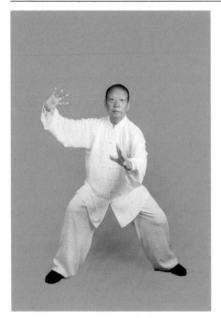

圖2-72　鬆腰開背功（2）

一、起勢　圖1

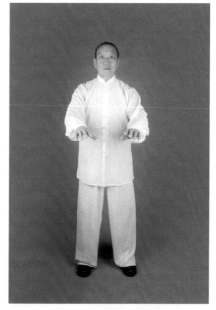

一、起勢　圖2

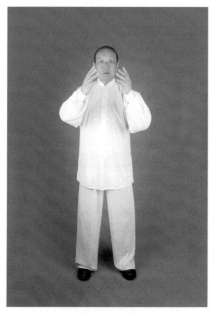

一、起勢　圖3

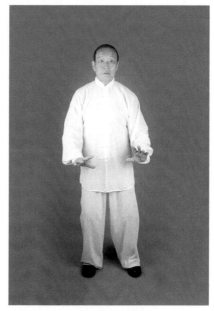

一、起勢　圖4

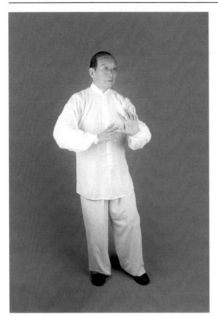

二、左懶扎衣　圖1

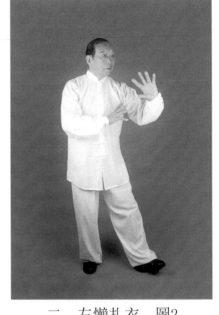

二、左懶扎衣　圖2

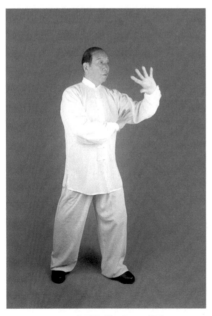

二、左懶扎衣　圖3

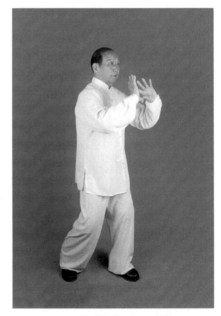

二、左懶扎衣　圖4

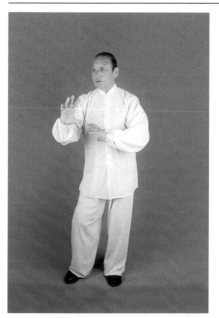

二、左右懶扎衣體用解　圖1

二、左右懶扎衣體用解　圖2

二、左右懶扎衣體用解　圖4

二、左右懶扎衣體用解　圖4

三、單鞭　圖1

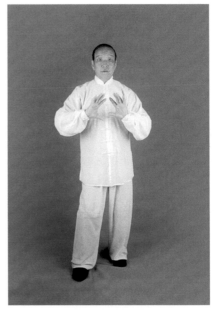

三、單鞭　圖2

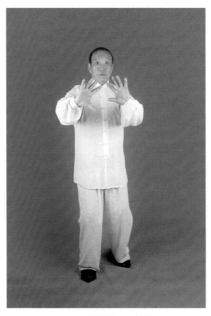

三、單鞭　圖3

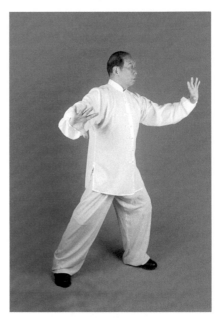

三、單鞭　圖4

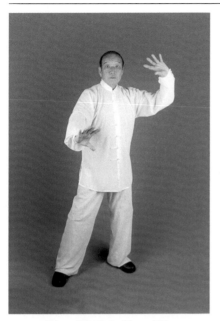

四、提手上勢　圖1

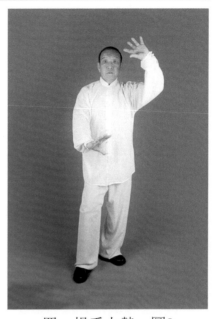

四、提手上勢　圖2

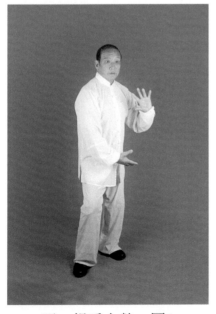

五、提手上勢　圖1

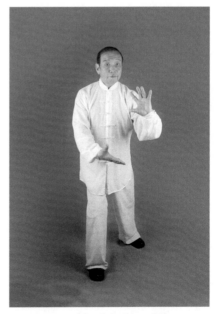

五、提手上勢　圖2

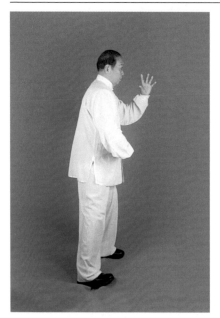

六、肘底看捶　圖1

六、肘底看捶　圖2

七、倒攆猴　圖1

七、倒攆猴　圖2

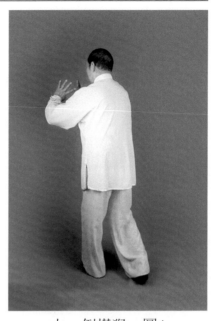

七、倒攆猴　圖3

七、倒攆猴　圖4

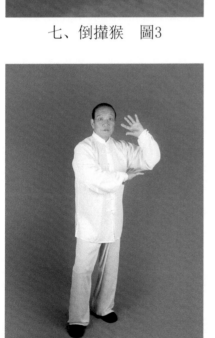

附七、右倒攆猴　圖1

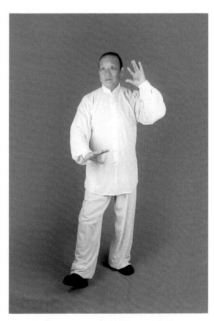

附七、右倒攆猴　圖2

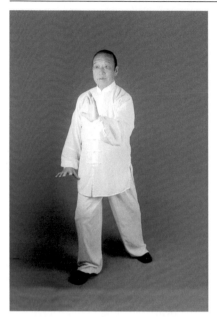

附七、右倒攆猴　圖3

附七、右倒攆猴　圖4

八、手揮琵琶式　圖1

八、手揮琵琶式　圖2

九、白鵝亮翅　圖1

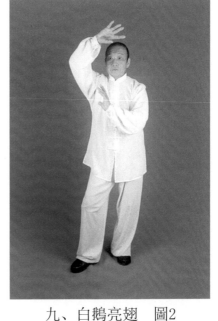

九、白鵝亮翅　圖2

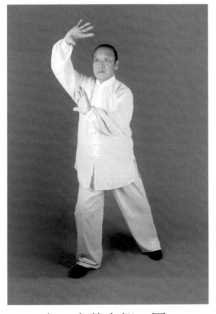

九、白鵝亮翅　圖3

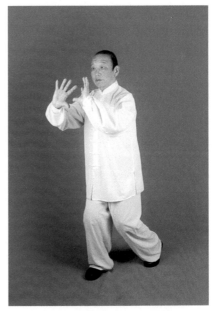

九、白鵝亮翅　圖4

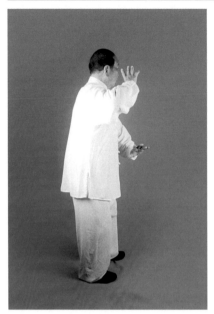

十、左摟膝拗步　圖1

十、左摟膝拗步　圖2

十、左摟膝拗步　圖3

十、左摟膝拗步　圖4

十、附：手揮琵琶　圖1

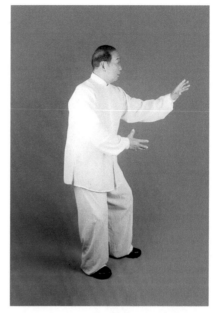

十、附：手揮琵琶　圖2

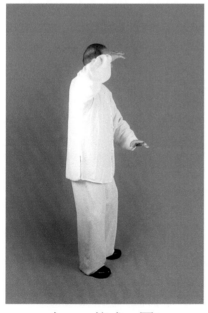

十一、按式　圖1

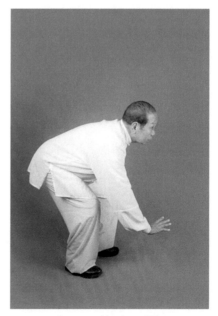

十一、按式　圖2

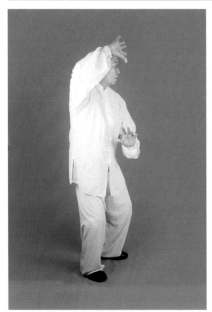
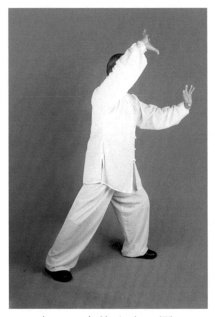

十二、青龍出水　圖1

十二、青龍出水　圖2

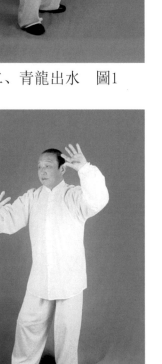
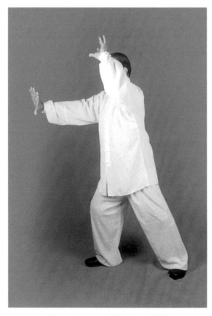

十三、三通背　圖1

十三、三通背　圖2

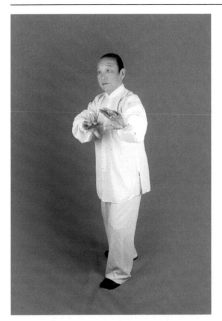

十三、三通背　圖3

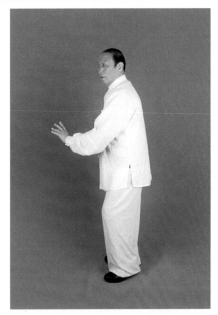

十三、三通背　圖4

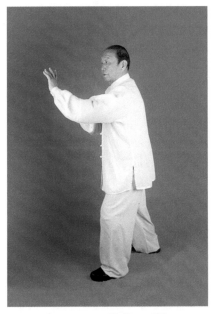

十三、三通背　圖5

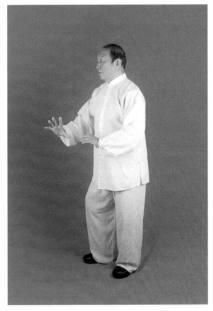

十三、三通背　圖6

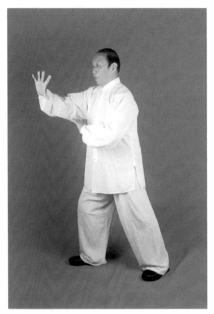

十三、三通背　圖7

十三、三通背　圖8

十四、雲手　圖1

十四、雲手　圖2

十四、附：高探馬　圖1

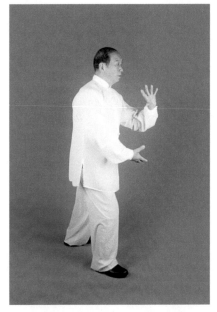

十四、附：高探馬　圖2

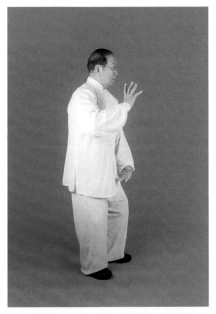

十四、附：高探馬　圖3

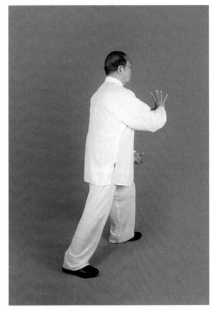

十四、附：高探馬　圖4

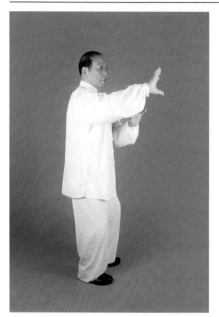

十五、左伏虎右起腳　圖1

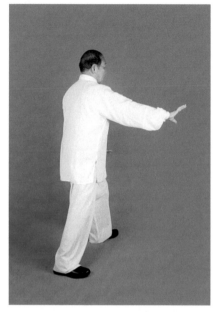

十五、左伏虎右起腳　圖2

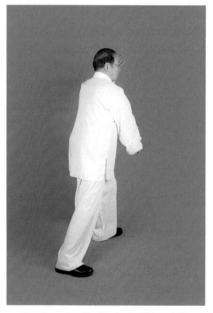

十五、左伏虎右起腳　圖3

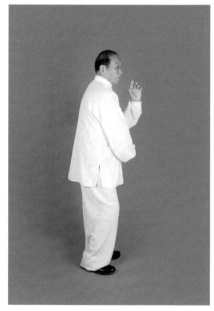

十五、左伏虎右起腳　圖3

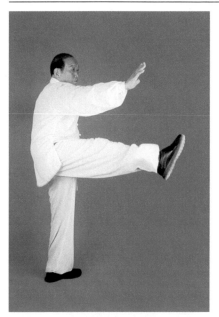

十五、左伏虎右起腳　圖4

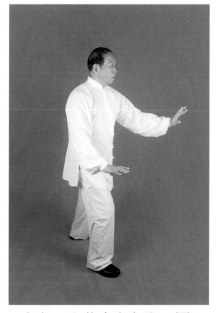

十六、右伏虎左起腳　圖1

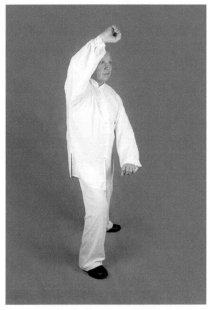

十六、右伏虎左起腳　圖2

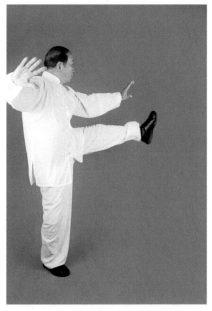

十六、右伏虎左起腳　圖3

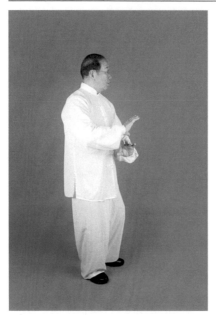

十六、右伏虎左起腳　圖4

十七、轉身蹬腳　圖1

十七、轉身蹬腳　圖2

十八、箭步栽捶　圖1

十九、翻身二起　圖1

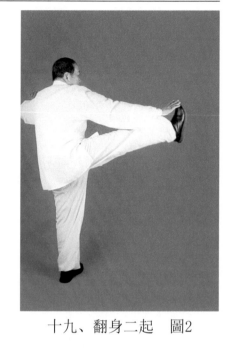

十九、翻身二起　圖2

二十、躁步披身　圖1

二十、躁步披身　圖2

二十一、巧捉龍　圖1

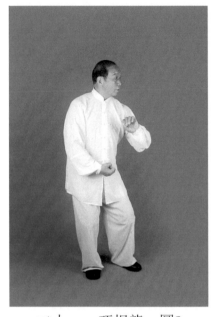

二十一、巧捉龍　圖2

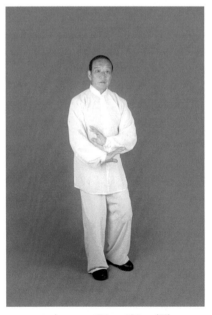

二十二、踢一腳　圖1

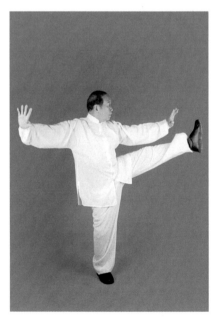

二十二、踢一腳　圖2

二十三、轉身蹬一腳　圖1

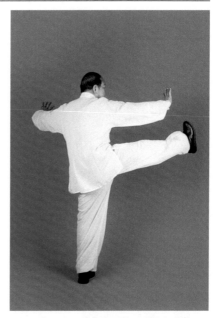

二十三、轉身蹬一腳　圖2

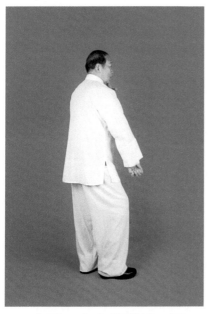

二十四、上步搬攔捶　圖1

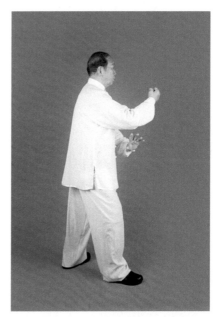

二十四、上步搬攔捶　圖2

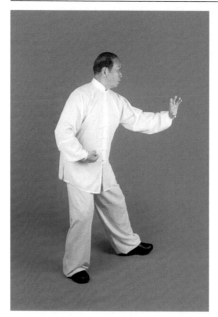

二十四、上步搬攔捶　圖3

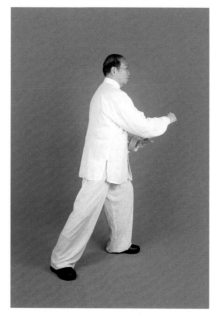

二十四、上步搬攔捶　圖4

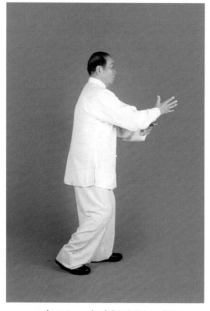

二十五、六封四閉　圖1

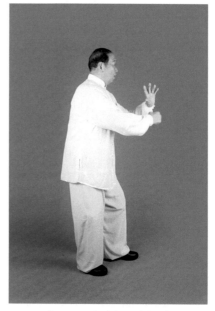

二十五、六封四閉　圖2

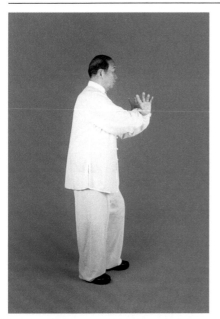

二十五、六封四閉　圖3

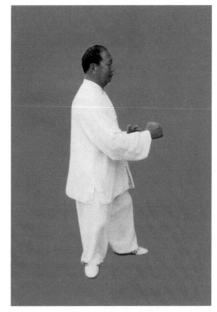

二十五、六封四閉　圖4

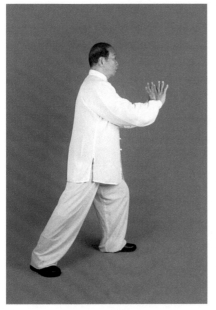

二十五、六封四閉　圖5

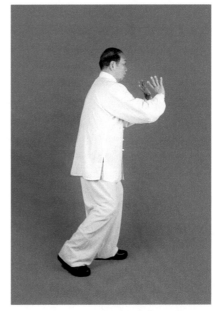

二十五、六封四閉　圖6

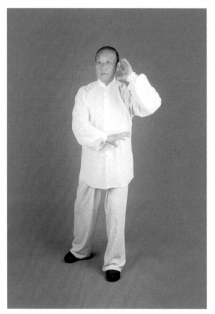

二十六、抱虎推山　圖1

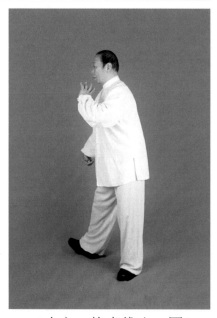

二十六、抱虎推山　圖2

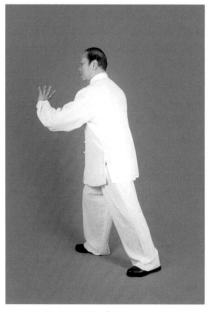

二十六、抱虎推山　圖3

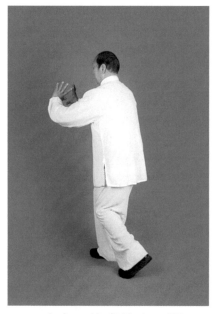

二十六、抱虎推山　圖4

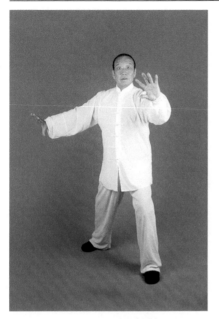

二十七、斜單鞭

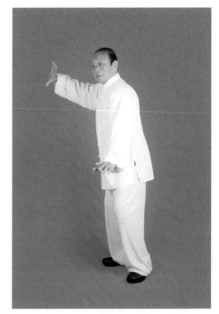

二十八、野馬分鬃　圖1

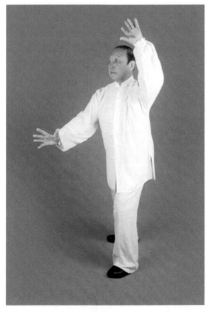

二十八、野馬分鬃　圖2

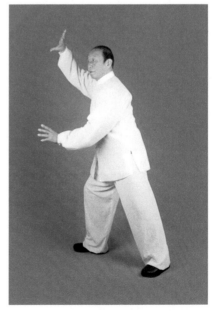

二十八、野馬分鬃　圖3

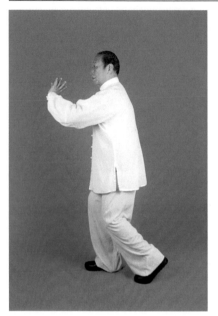

二十八、野馬分鬃　圖4

二十九、下勢　圖1

二十九、下勢　圖2

三十、金雞獨立　圖1

三十、更雞獨立　圖2

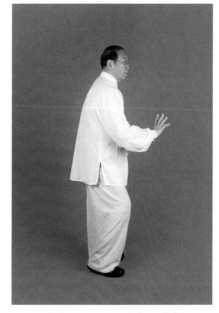

三十、更雞獨立　圖3

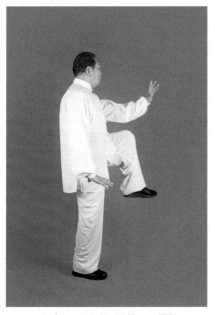

三十、更雞獨立　圖4

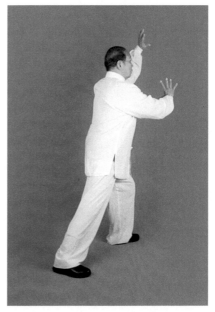

三十一、左右玉女穿梭　圖1

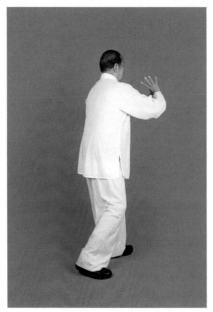

三十一、左右玉女穿梭　圖2

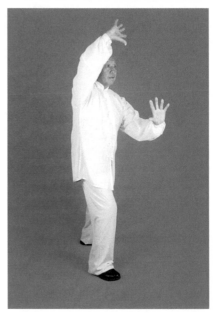

三十一、左右玉女穿梭　圖3

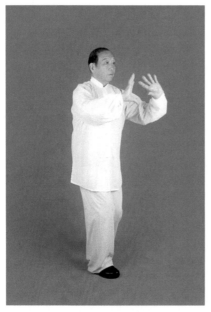

三十一、左右玉女穿梭　圖4

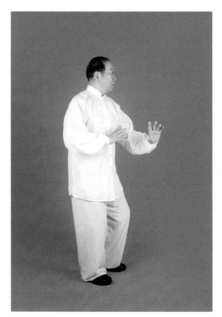

三十二、對心掌　圖1

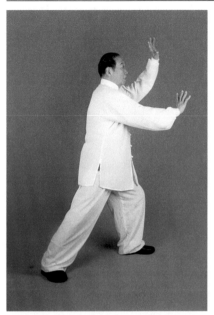
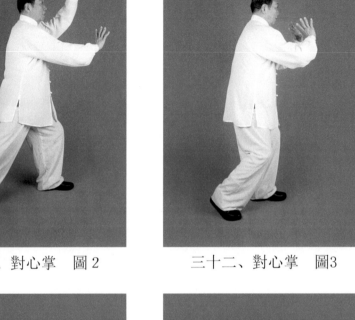

三十二、對心掌　圖 2

三十二、對心掌　圖3

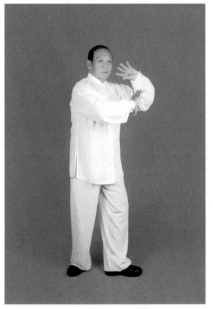

三十三、轉身十字擺蓮　圖1

三十三、轉身十字擺蓮　圖2

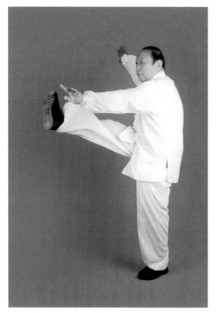

三十三、轉身十字擺蓮　圖3

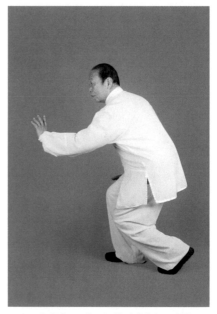

三十四、上步指襠捶　圖1

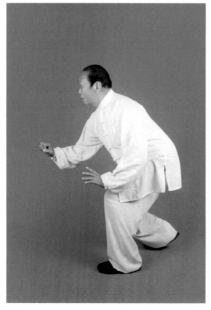

三十四、上步指襠捶　圖2

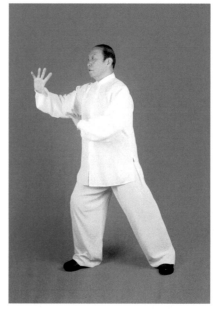

三十五、上勢懶扎衣　圖1

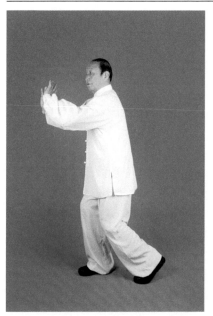

三十五、上勢懶扎衣　圖2

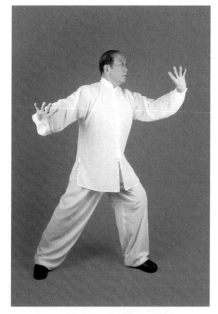

三十五、單鞭　圖3

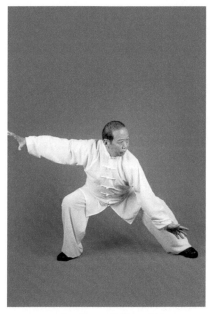

三十五、下勢　圖4

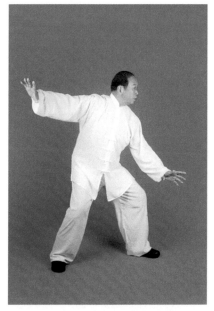

三十六、上步七星　圖1

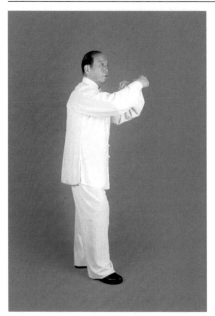

三十六、上步七星　圖2

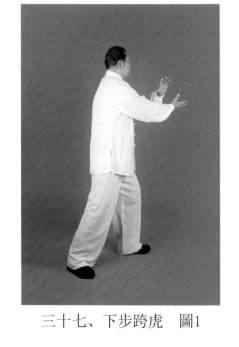

三十七、下步跨虎　圖1

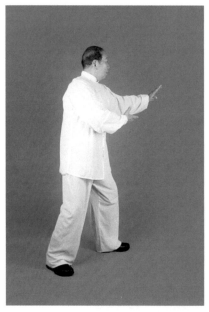

三十七、下步跨虎　圖2-1

三十七、下步跨虎　圖2-2

三十七、下步跨虎　圖2-3

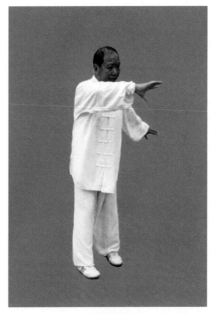

三十八、轉腳擺蓮　圖1

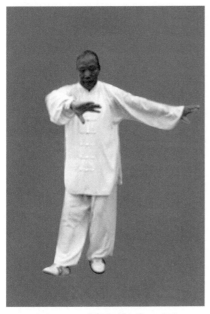

三十八、轉腳擺蓮　圖2

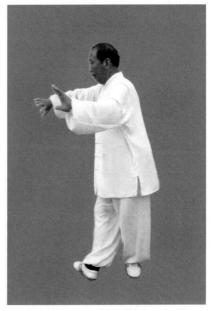

三十八、轉腳擺蓮　圖3

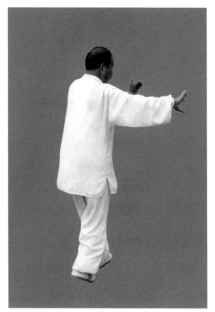

三十八、轉腳擺蓮　圖4

三十八、轉腳擺蓮　圖5

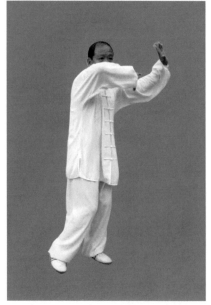

三十八、轉腳擺蓮　圖6

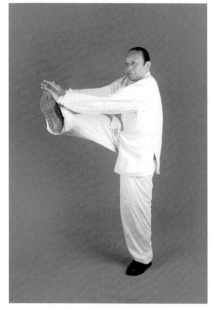

三十八、轉腳擺蓮　圖7

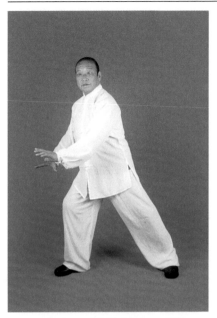

三十九、彎弓射虎　圖1

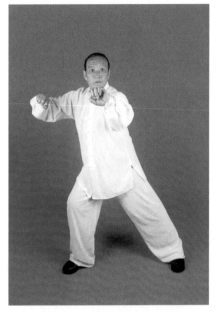

三十九、彎弓射虎　圖2

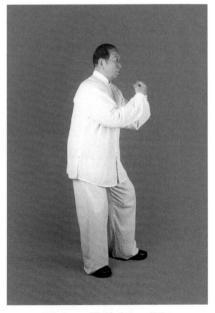

四十、雙抱捶　圖1

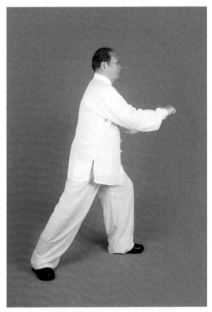

四十、雙抱捶　圖2

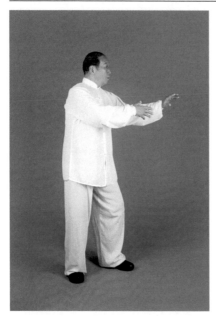

四十一、手揮琵琶式　圖1

四十一、手揮琵琶式　圖2

四十二、合太極　圖1

四十二、合太極　圖2

序言

認真翻閱、反覆品讀着鳳鳴師兄《郝為真原傳太極內功釋秘》的文稿，那如數家珍、娓娓道來的敘事說理風格，和生活中的他完全一樣，通篇給人一種使命感和自信感。具體說，就是他以弘揚武式太極拳為己任的使命感和拳理拳法上不迷不惑的自信感。

我和鳳鳴兄的相識、相知緣於太極拳。我的家鄉任縣古有尚武之風，且與永年相鄰，是廣府太極拳早期重要傳播地，民國時期就有王其和、董英傑、崔毅士、姜廷選、劉東漢等一批太極大師享譽武林。因此我有緣自幼隨王其和太極拳第二代代表人物劉仁海先生學拳。該拳創始人王其和先生是郝為真大師和楊澄甫大師的重要傳人。該拳來自楊武、融合楊武，現已成為廣府太極拳的重要一枝載入《永年太極拳誌》，并成為國家級非遺項目。

1982年劉先生去世後，我遵照師囑，向其生前好友姚繼祖先生求教，并於1985年正式拜師，學習正宗的武式太極拳，還拜傅鍾文先生為師，學習正宗的楊式太極拳。那時我常利用週末、節假日到廣府求教，每次去，姚先生總會叫來身邊幾個最得意的弟子和我一起切磋練拳，其中接觸最多的是金竟成、翟維傳、胡鳳鳴、王印海、鍾振山等幾位師兄弟。練拳時大多是在師父家吃飯，金竟成大師兄帶頭，大家齊動手，做幾個小菜，

師徒圍坐，飲上幾杯，邊吃邊聊，其樂融融。師兄弟們雖然有着各自不同的特點，但都有着樸實厚道、智慧和善、崇文尚武的永年太極人共性，這些都深深影響了我。我們結下了深厚的友誼，姚先生去世後，我們還一直保持着親密的聯繫。

鳳鳴兄出生於廣府的一個太極世家，其祖父是太極大師郝月如的女婿，其父胡金山先生又是郝月如大師的高足。鳳鳴兄幼承庭訓，隨父學拳，所以他對太極拳的鍾愛是浸透在血液中、骨子裏的。對於他來說，傳承武式太極拳，既是拳事，又是家事，更是他一生的事，他的使命感在書中是真情的自然流露。在那些回憶老一輩先師們非凡造詣、傳奇人生以及傳承脈絡的篇章中，不僅可以真切地感受到他對前輩們由衷的尊崇和仰慕，還能分明地感覺到他在敘述時發自內心的那份自豪感。作為武式太極拳的重要傳承人，鳳鳴兄對後輩也寄予了厚望，在《青年學拳好處多》一文中，他從科學的角度陳述了青少年練拳的種種好處，有理有據，不僅是一篇很好的說理文，更是一篇情真意切的歡學良言，流露出作者對後學的一片拳拳之心和殷殷之情。

武式太極拳自武禹襄、李亦畬宗師創拳起，就是「文人拳」。此拳不僅在拳勢風格上注重神行意領，內氣潛轉，簡潔靈動，而且形似幹枝老梅，看似小巧緊湊，實則舒展大方，處處體現文人風格，其在拳論的總結著述上也極為豐富、高妙。李亦畬宗師在《太極拳小

序》中雖說：太極拳論，其精微巧妙，至王宗岳論詳且盡矣，但其實他在體用實踐與理論總結上都對王宗岳有很大的豐富與發展。再後的郝為真、李遜之、郝月如、郝少如、魏沛霖、姚繼祖等眾多有真功實學的前輩大師、名家，可以說無一不在拳論上有自己的真知灼見。由於自幼的家庭熏陶，後期的名師指點，還有自身的苦學善悟，鳳鳴兄修養全面、深有底蘊，是太極拳界難得的文武全才。他天生是一塊練武的好料，打起拳來，厚重而文雅，深得武式太極神韻；舞起太極大杆來精神抖擻，威風八面，足顯功夫。更為難得的是鳳鳴兄的內秀以及在傳統文化上的修養。他內文外武，在「心知」與「身知」間螺旋式地充實、提升着自己。先求心知，後得身知，隨迷隨覺，最終將不迷不惑的「身知」形成文字。從書中的《十二點須知事項》等多篇「內功心解」中，可以看出他絕不是那種故弄玄虛、只說不練的空頭理論家，而是真刀真槍、身心合一的功夫家。此外，他對太極拳與佛、道、儒之間內在聯繫的理解，以及對盤架子與長功夫之間是「水到渠成」還是「渠成水到」等關係的論說，都體現出他大樸至簡的睿智和來自實踐的真知。

太極拳既是一種功夫，也是一門藝術，藝術「貴獨詣，不貴同能」。只能拾取前輩牙慧，沒有自己的認識，是沒有生命力的。前輩大師的功夫和理論可謂高深矣，我們必須要尊崇并循規蹈矩，下大功夫去學習、繼

承，但同時要心存高遠，站在巨人的肩膀上，積極探求、奮力攀登，形成自己深刻而獨到的體會和見解。每個太極人都應該具有這樣的使命感和自信感。在本書中，我們可以看到作者在這方面的努力與追求。

是為序。

李劍方

2021年10月18日於明心齋

前言

我出生在一個太極拳世家裏，祖父是郝月如大師的女婿，祖母郝孟雲是郝月如大師的次女。耳濡目染，我和家傳太極拳結下了不解之緣。後來因我兄弟姐妹多，還有年高的祖母，沉重的生活負擔壓得父親喘不過起來，更兼他在管理區做統計工作，忙得不可開交，所以我後來的拳術都由恩師姚繼祖先生悉心指導。姚恩師和師伯魏佩林先生早年和先父一同跟郝月如大師學拳，郝師南下後姚師和師伯魏佩林又跟李亦畬宗師的小兒子李遜之先生學拳。可以說正是父親、恩師、師伯三位名家的辛勤指教，才有了我今天的拳藝成就。

我寫這部書，第一是為了彰顯郝家祖孫四代的豐功偉績，第二是回報父親、恩師以及師伯對我的教誨。我想，這也算是心靈的回報吧。

在這部書中，我把郝為真宗師原傳的太極內功部分練法及多年來練功的心得體會展現給讀者，以供愛好者學習、參考，因水平有限，不當之處尚請諒解。

胡鳳鳴

目錄

傳統武式太極拳內功照 1

傳統武式太極拳拳照 19

序言 55

前言 59

第一章　武式太極拳概況 65
 一、武式太極拳的源流與發展 65
 二、武式太極拳中的「道」與「德」 67

第二章　傳統武式太極拳內功基礎 69
 一、身法要義 69
 二、郝傳九宮十三樁 73
 三、郝傳太極易筋經 85

第三章　傳統武式太極拳四十二式（古三十七式） 91
 一、四十二式名稱 91
 二、動作說明 91

第四章　傳統武式太極拳內功心解　116

一、手、眼、身、法、步解　116

二、釋「先在心，後在身」　118

三、釋「節節貫穿」　119

四、釋「動牽往來氣貼背」　119

五、釋「練拳三部曲」　120

六、釋「有心求柔，無意成剛」　121

七、釋「接勁打勁」　122

八、釋「隨意機能」　122

九、釋「如皮燃火，如泉湧出」　123

十、釋「恩師姚繼祖先生解：粘即是走走即是粘」　123

十一、練武式太極拳須知　125

十二、析「雙重」區分　126

十三、「整勁」和「散勁」的區別　127

十四、武式太極拳的內功心法　128

十五、武式太極拳的概念　130

十六、談「腹內鬆靜氣騰然」　133

十七、談「太極拳的動與靜」　134

十八、淺談「擎引鬆放」　137

十九、淺談「太極劍的攻防意識和健身自強體會」　140

二十、武式太極拳起勢談　143

二十一、武式太極拳經決談　145

二十二、再談「擎引鬆放」　148

二十三、再釋「十三總勢歌」　150

二十四、釋郝月如大師「裹襠護肫須下勢，鬆肩
沉肘氣丹田」　　　　　　　　　　　　　　　154

二十五、釋李亦畬先師「發人一刻定軍訣」　154

二十六、釋郝為真宗師「十字路口認軍訣」　155

二十七、郝月如大師的「三才歌」　　　　　155

二十八、再釋郝為真宗師「練拳三部曲」　　155

二十九、郝為真宗師「不丟不頂」教學　　　156

三十、釋郝月如大師的「提頂吊襠心中懸，涵胸拔背氣丹田」　157

三十一、釋李遜之先生的「接力打力」　　　158

三十二、釋恩師姚繼祖先生的「神意導氣行百
絡，腰腿換勁應萬端」　　　　　　　　　　159

三十三、憶先父「練功如揉面」　　　　　　159

三十四、釋先父的「斷根勁」和佩林師伯的「摸
散氣」　　　　　　　　　　　　　　　　　160

三十五、武式太極拳學與練功說略　　　　　162

三十六、太極拳與哲學及冠名時間　　　　　165

三十七、武式太極拳在六個方面的實用價值　169

三十八、武式太極拳意氣圈　　　　　　　　181

三十九、開合手的應用　　　　　　　　　　183

四十、恩師姚繼祖先生的一次教學　　　　　185

四十一、家父胡金山先生的「推浪教學」　　187

四十二、練武式太極拳十二點須知事項　　　189

四十三、「太極拳頌」原載一九八四年第十一期
武林　　　　　　　　　　　　　　　　　　191

第五章　郝為真傳系拳論擷珍　193

一、郝為真宗師拳論　193

1、練拳三個階段　193

2、郝為真十三勢體用歌　194

3、郝為真練功銘句　194

二、郝月如大師拳論　195

1、武式太極拳的走架與打手　195

2、武式太極拳要點　199

三、陳敬亭「郝氏太極拳單鞭歌」　202

四、郝少如「關於教法和練法的一些體會」　203

五、武（郝）氏太極拳表解圖　204

六、太極拳原理　205

七、武（郝）氏太極拳「五弓圖」　212

附錄　214

武式太極拳名家小傳　214

傳承表　241

後記　243

第一章：武式太極拳概況

第一節　武式太極拳的源流與發展

　　武式太極拳為我國傳統太極拳五大流派之一，其理法豐富又邃密細膩，講究以意行氣，用意氣的變換來支配外形，強調走內勁而不露外形，練精、氣、神合一，最終達到人為我制，而我不為人制的神奇境界。

　　武式太極拳起源於清朝咸豐年間，由河北永年廣府（今河北省邯鄲市永年區）人武禹襄所創，至今有130餘年的歷史。

　　武禹襄（1812-1880），名河清，字禹襄，號廉泉，自幼習文好武。其家為永年望族，兩兄皆中進士。他性情耿直，崇尚俠義，因祖墳被盜憤爭於庭，得罪地方官吏，累及科考，於是絕意仕途，精研武學。同鄉楊露禪（1799-1872）自河南溫縣陳家溝學藝返鄉，禹襄常與其切磋，得其大概。1852年他親赴河南，於溫縣趙堡鎮陳青萍處從學月餘，「精妙始得」。後其又在舞陽鹽店得王宗岳《太極拳譜》，讀後大悟。他在多年鑽研拳術的基礎上，結合《太極拳譜》，創出姿勢緊湊，動作舒緩，身法端正，步法輕靈，注重內氣潛轉的太極拳術，後人稱之為「武式太極拳」。之後他更精研拳理，寫出《十三勢行功要解》《太極拳解》《太極拳論要解》《十三勢說略》《四字秘訣》《打手撒放》《身

法十要》等多篇經典太極拳論，武術名家顧留馨稱其著作「簡練精要，無一浮詞」。

武禹襄傳其甥李亦畬、李啟軒。兩人也是文武雙修，注重實踐研究，且不以教拳為業，其中以李亦畬技藝為精。

李經綸（1832-1892），字亦畬，河北永年廣府人，他22歲起隨母舅武禹襄習拳，拳理精深，拳藝高超。其以畢生心血研究太極拳，并傳下了太極拳界著名的「老三本」，進一步完善了太極拳的理論，後傳拳藝於郝為真。從此很長一個時期，武式太極拳便主要由郝家發展、傳播。由於郝家傳授武式太極拳的時間相當長，因此數十年來，此拳又被稱為「郝派太極拳」。郝為真傳人及再傳眾多，著名者有郝月如、郝少如、李聖端、陳蘭亭、郝中天、鄭月南、王老延、陳固安、吳文翰等。

20世紀二三十年代，各省市多組建國術館。1928年郝為真的弟子李聖端、王彭年、郝中天等人組建「邢台國術研究社」，郝為真之子郝月如與韓欽賢等人組建「永年縣國術館」，1932年李福蔭、李召蔭、李棠蔭與郝為真之三子郝硯耕集資組建「太極醬園」，這些組織都培養出一大批武式太極拳研習者。1929年郝月如應邀到南京教拳，其子少如到上海、常州等地教拳，武式太極拳遂傳入南方。1935年郝月如應邀到南京中央大學任教，這是武式太極拳步入正規大學之始。1937

年郝月如逝世，郝少如定居上海，創辦「郝派太極拳社」。20世紀60年代，郝少如受聘於上海體育宮，多次開班教拳，編寫有《武式太極拳》一書。

改革開放後，武式太極拳得到了很大程度的發展，湧現了一批代表性人物。而今正值弘揚中華優秀傳統文化，努力實現中國夢的時代，武式太極拳作為中華優秀傳統文化的一個符號，一定會獲得更大的發展！

第二節 武式太極拳中的「道」與「德」

武式太極拳祖師武禹襄有兩句經典：立定腳根豎起脊，拓開眼界放平心。前一句是說，要立定腳根把腰板挺起來，堂堂正正地去做人。後一句是說，要放開眼界放平心態，自自然然地去做事。堂堂正正做人，自自然然做事，事情沒有做不好的；如果不行正道，不以正心，凡事只考慮自己的得失，不顧他人感受，即使一時能夠顯赫，最終必定失敗。

傳統道家講「道法自然」。武式太極拳的先賢們，顯然體察到了這種「道」，并將其作為了武式太極拳的指導思想之一。身形鬆靜自然，內心平靜如水，不起雜念，常保赤子之心，即是自然。

說起「德」，一般大家首先想到的是儒家所倡導的「仁義禮智信，忠孝廉恥勇」。這十個字讀起來容易，但做到却非常難。武式太極拳創始人武禹襄出身世家大

族，自幼飽讀詩書，深通儒家經典之要義，因此武式太極拳中自然融入了傳統儒家思想的精華，其核心就是「德」。而武式太極拳的前賢也多是文人，文武兼修，對傳統儒家之道德更是身體力行，加之傳授、收徒謹慎，所以習練武式太極拳的人，都非常注重「德」，因為這不僅是學藝的要求，更是做人的準則。可以說沒有「德」，就不可能真正習得武式太極拳之精髓；不能身體力行這個「德」字，就不可能進入太極的高深境界。武式太極拳歷代前輩擇徒謹慎，多翻考察，「寧可失傳，絕不濫傳」，也正是出於對「德」字的看重。

　　總而言之，武式太極拳的習練者，應當深刻領悟「道」「德」兩字，并以之指導練拳，惟有如此，才能真正進入武式太極拳的大門，并且提高技藝。

第二章：傳統武式太極拳內功基礎

第一節　身法要義

　　身法在武式太極拳中佔有非常重要的地位。可以這樣說，要想練出傳統武式太極拳的「內功」，身法正確是前提和基礎。

　　提頂、吊襠、鬆肩、沉肘、裹襠、護肫、涵胸、拔背加上虛領頂勁、氣沉丹田、虛實分清、精神貫注、騰挪閃展，合起來為十三條身法。前八條是武禹襄祖師的，後五條是郝月如大師的。

　　提頂和吊襠為一個組合。俗話說「打拳如坐凳」，這也就是說，我們要像平時行功走架，要像臀部坐着凳子一樣。凳子是有形的，而打拳坐凳，則是無形的。坐凳時雙臀托起小腹，會陰向下垂吊，百會意上領，上半身有韌帶上下拉長的意念，腰部以上全是空鬆的，這就完成了提頂吊襠的要求。在練功時如能形若坐凳，那麼頂就能提得起，能提得起頂，就能提挈全身，而此時襠就能够向下吊，頂提起來，襠吊下來，就能形成會陰和百會對拉的狀態。

　　鬆肩和沉肘為一個組合。鬆肩是向四面八方去鬆，不要理解為向下垂，垂肩必然導致周身的僵滯。垂肩則氣滯，鬆肩能理氣。所以說，鬆肩養人，垂肩害人。沉肘是以意將肘下沉，如在水中凫水，雖是沉肘，腳下却

有輕靈之感。沉肘不使身體上浮努氣，可幫助更好地理氣。沉肘的前提是「豎掌」和「坐腕」。掌豎起來，手腕向下向外撐坐，是沉肘的保證，而沉肘則是鬆肩的保證。能豎掌坐腕，則肩鬆得更好還可內固精神，氣沉丹田。

而「墜肘」的說法，我認為是錯誤的，是要誤人子弟的。「墜肘」講意想在肘尖上墜了個石錘，說能練意。大家不妨試一下，在肘上掛一個秤砣，肘是否能靈活？所以歡大家還是要按武禹襄先師所說的「鬆肩沉肘」去練！

裹襠和護肫為一個組合。在武式太極拳行功走架以及單操手都要「裹襠」去練。裹襠是「兩條腿裹如一條」的意思，這是郝月如大師一再強調的。兩腿有向一處裹之意，前弓腿時，後蹬腿一定要向內裹，以保證前弓腿的力度。跟步時有小騎龍步之說，也是上邊合手為「虎手」，底下跟腿為「鳳腿」，又有上邊說「開合」下面講「隱現」和上面講「隱現」，下面說「開合」之意，前面裹襠曰尖襠，後面開胯為圓胯。這就是武式太極拳「裹襠」之說。

我們的肘下腹腔的軟組織部位為「肫」，但咬文嚼字的人把「肫」字解釋為鳥類的胃，這是不符合前輩原意的。郝少如大師講，「護肫」即是護我們各種車輛的輪胎，輪胎被扎，車子就開不動了。這真是精確的解釋！在行功和操手中一定要注意「肫」的保護。郝月如

大師說，「肫」不護則豎尾無力。「尾」即我們的脊椎骨下端雙臀結合部。裹襠時尾骨尖前送托起小腹，豎尾就有了力量。如此「裹襠」「護肫」就完整了。

涵胸和拔背為一個組合。涵胸者，胸是空的，胸空則膀活，反過來膀活胸就空得更好。胸空而氣不停滯，上下起落自然，能保持氣血的暢通，還可使周身舉動輕靈。能涵胸，則能使周身之勁渾然一體，不能涵胸，則不能使周身之勁渾然一體。郝月如大師說，「涵胸者，胸不可挺，以意使胸……一切靈動全在胸中空鬆圓活，全在胸中腰間運化」。由此可見涵胸的重要性。

另有「含胸」的說法，講胸若嘴，嘴能含珠，而太極是一個球，「含」就是用胸含的。這種說法誤導了很多太極拳習練者，是我們應當着力反對的。

拔背和涵胸緊密相連，能涵胸即能拔背，能拔背則胸能涵。拔背者，頸椎上端向上有微微鼓起之意，全是以意來引導。拔背有「動牽往來氣貼背」之說。郝為真祖孫三代提煉出的「骨肉分離術」，就是此說的昇華。背拔得起，骨肉就能分開活動，有時肉甩出去，有時骨從肉裏脫出，變換自如。

這八條身法非常重要，我們在行拳中一定要留心去練習、體悟。前輩有歌訣云：「提頂吊襠心中懸，鬆肩沉肘氣丹田。裹襠護肫須下勢，涵胸拔背落自然。」習者務必謹記。

郝月如大師另總結了五條身法要領，也是我們走架

行功中需要格外注意的。

「虛領頂勁」講的是以意虛領頂上之勁，而非梗脖頂勁！虛領頂勁是提挈全身的「綱」，「綱」舉則「目」張，能使周身的意氣力張弛和蓄發得當，反之便成一身拙力。

「氣沉丹田」即浊氣沉入丹田（腳底）湧泉穴，而清氣冲領到百會穴，這是意向上升氣向下沉之說，都是以意來分解的。

腰不填而能轉動，如置身十字路口，前後左右轉動變換無碍，為「虛實分清」；兩條腿裹如一條使用，為「虛實分清」；意氣上分得清，跟得緊，換得靈，為「虛實分清」。

八條支線能够分清主次，為「精神貫注」；神意專注在支撐腿上，為「精神貫注」；挨何處何處用意，又能收放自如，為「精神貫注」；行如搏兔之鵠，神如捕鼠之猫，為「精神貫注」。

雙腿雙腳能瞬間轉換虛實，為「騰挪閃展」；雙手雙膊能瞬間變換，為「騰挪閃展」；在操手實戰中移形換位，為「騰挪閃展」；意識思維快速轉換，為「騰挪閃展」。

這五條身法要領，是上述八條身法的補充和昇華，它和上述八條身法合在一起，即是武式太極拳的「十三條身法」。習太極拳者，必須注意這十三條身法。

此外，我的恩師姚繼祖先生從他一生練拳的提煉

中，又總結出兩句名言：神意導氣行百絡，腰腿換勁應萬端。這兩句說得是，要以神和意領導氣和力，遍布全身，以腰腿上換勁來應付千變萬化。另有我父親胡金山先生，他從一生練拳當中總結，十三條身法裏有八條支線，八條支線折叠轉換，有在案板上揉面的感覺。這些在武式太極拳理論中，都是非常耐人尋味的！

第二節　郝傳九宮十三椿

1.郝傳九宮十三椿概述

九宮十三椿的傳承與歷史

武禹襄祖師創立武式太極拳後，不斷精研深入，終生不輟。後來，他根據自己多年習拳修煉的經驗，寫成了《太極鎖鑰》，并根據拳術中的八卦方位，提煉出易懂易練的「八卦椿」，作為武式太極拳的築基功夫之一。郝為真宗師繼承武禹襄祖師的先天八卦椿，并結合自己多年練拳的心得體會，把先天八卦椿演變為後天八卦椿。此後，他又在八卦椿的基礎上增加了「五行椿」。五行椿和八卦椿加起來，即為「九宮十三椿」。

九宮十三椿詳解

九宮者，五行八卦也。

五行者，木、火、土、金、水也。木、火屬陽，金、水屬陰，土可生萬物。以方位言，東方屬木，南方

屬火，西方屬金，北方屬水，中央屬土。八卦者，乾、
坤、巽、艮、坎、離、震、兌也。

木、火、金、水，為四正也。乾、坤、巽、艮，為
四隅也。四正四隅，再加中央戊己土為「九宮」，合而
為九宮十三椿也。

家父胡金山先生對郝為真宗師九宮十三椿曾有詳
論，本人僅就九宮和十三椿在人體上的分布再解說一
下：

就人體而言，2、4、9為人體的上部，3、5、7為
人體的中部，1、6、8為人體的下部。它分為上中下
三盤，把這三組數字壘叠起來，就變成了一個完整的
人體。5居中，其他數字分布在周圍，五行八卦合二為
一，奧妙無窮。以下附圖講解：

4杜　巽巳辰	9景　丙午丁離	2死　未坤申
乙　3傷 卯震 甲	戊　5　己	庚　兌酉 7驚 辛
寅 艮丑 8生	坎 癸子壬 1休	戌 亥乾 6開

圖2-1

圖2-1為九宮方位圖。

五行土居中，土代表脾胃，代表黃色，是壯大力量的物質基礎，是最高權力的象徵，曰中央戊己土。

東方甲乙木，代表肝臟，代表綠色，是生機活躍的象徵。

南方丙丁火，代表心臟，代表紅色，是熾烈、旺盛的象徵。在太極拳上屬於陽，屬於「虛」。

西方庚辛金，代表肺，代表白色，是征戰、果斷、勇敢的象徵。

北方壬癸水，代表腎臟，代表黑色，是陰柔、善良的象徵。上善若水，水處於低處，却能吞噬一切，在太極拳上屬於「陰」，屬於「實」。

五行屬於正方，即四正。戊己土在中間最高點，指揮四正方的演變。

先從水說五行椿。水生木者，因水潤而能生，故水生木也。木生火者，木性溫暖，火伏其中，鑽灼而出，故木生火；火生土者，火熱故能焚木，木焚而成灰，灰即土也，故火生土；土生金者，金居石依山，津潤而生，聚土成山，山必長石，故土生金；金生水者，少陰之氣，潤燥流津，銷金亦為水，所以山石而從潤，故金生水。五行相生而產生人體「五氣」，五行椿即修煉「五氣」之法，也是郝式太極拳的修煉之本。

八卦椿是五行椿的演變，它的順序為：一、八、三、四、九、五、二、七、六。這是由古代數術變化而

來，是郝為真傳太極拳的重要基礎。

4	9	2
3	5	7
8	1	6

圖2-2

　　圖2-2是「九宮格」的信息圖，這個圖簡單易懂。它在太極拳上的內涵是：

　　　　4、9、2代表的是人體的上部，也叫做「天盤」。

　　　　3、5、7代表的是人體的中部，也稱作「人盤」。

　　　　8、1、6代表的是人體的下部，也稱作「地盤」。

　　　　其中地盤起決定性作用，它所產生的力量無比厚重，是一切力量的源泉。在武式太極拳的理論和實踐中都是可以證實的。

　　　　人盤是將地盤的力量加以中轉整合，輸導給天盤。它上承天，下合地，為力量傳輸之樞紐。

　　　　天盤是將地盤和人盤整合之勁自由揮洒。天盤應接八面來力，而八面支撐。一旦得機得勢，就化成一股靈

動犀利的「刃」，向對方發出，這種力量輕巧靈動而又無堅不摧。

三盤合曰：底氣足，中氣壯，上氣靈。

另外，從1到9分別為：一水，二土，三木，四木，五土，六金，七金，八土，九火。這都是先人的智慧，將九宮、五行、八卦有機地融於一張圖中。

圖2-3是八卦方位圖，這是後天八卦。如果此圖跟先天八卦相合而成復卦，則內涵更加深奧。對此讀者可結合拳理多加研究，定能有所收獲，筆者知之尚淺，就不見笑於大方之家了。

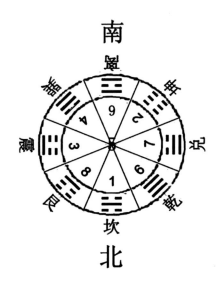

圖2-3

練習目的與功效

「九宮十三椿」是郝爲眞宗師精心提煉的、集築基與技擊功能為一體的椿功。

　　它以五行椿法鍛煉人體五臟之氣，再配合先後天八卦運轉。最初習練此功，習練者多能提高注意力集中程度，放鬆全身拙力，待結構正確、全身放鬆後，則可逐漸體會內氣之運行，最終實現「五氣朝元」。

　　此椿功練習不拘形式，全練、單練皆可，實為太極拳內功築基之重要功法。

　　五行椿功主要是調理五臟之氣，強身健體，聚精蓄神，實現五臟六腑的「內壯」。而八卦椿功主要是為體用，為實戰。五行椿有一定基礎後，內外俱壯，這時便可練習八卦椿。八卦椿有很多技擊內涵，對身體素質要求較高，練習八卦椿，才能練出太極拳技擊所需要的內氣、內勁。

　　練習階段與要領

　　初練「九宮十三椿」，什麼意念都不用加，想着放鬆自己即可。這有助於習拳者快速入門，提升自信和興趣。練到一定程度後，則需要加深對椿功的認識，理解其背後的原理與文化內涵，并反過來提升椿功的習練水平。在能够放鬆、明理之後，可以逐漸體會內氣湧動、內勁上身的感覺，但不可強求。

　　「九宮十三椿」每椿都要立身正中、八面支撐，氣斂入脊骨，提起精神而不外散，其中鞭梢勁要打得冷脆，簸箕勁要發得渾厚，丟包袱功要穩準狠，於穩中見奇，撐冲拳要滲透得遠，勁透而犀利。

此外，九宮十三椿不是每次都要練習全部動作，學者可根據自身情況，每椿以五至十五分鐘爲度，循序漸進地練習。定步椿時間可稍短，活步椿時間可稍長。强行多練，有害無益，請學者務必注意。

修煉感想

我的「九宮十三椿」得傳於祖母郝夢雲和家父胡金山。郝夢雲是郝爲真宗師的孫女，郝月如大師的次女。祖母是我的啟蒙老師，幼年時是她老人家每天帶我習拳練功，穿行拍打，提鎖捅槍。十歲時，我開始隨家父練拳，十三椿的動作和理念慢慢地滲透到我的身心之中。當時除了讀書和幫父母做家務，就是練拳站椿。

隨着年齡增長，我對家傳「九宮十三椿」的體會越來越深，功力也逐漸增長。原本我不想在書中演示這些功法，因上幾代前輩名家傳人眾多，他們很多都傳承了這些功法，且修習、傳播得比我更好。但我又想，廣大太極拳愛好者并不一定都聽說、學習過這些功法。如果我對「九宮十三椿」的講解，能够對讀者更深刻地了解武式太極拳，理解和發揚武禹襄、李亦畲等前輩創拳的初心，切實提高自身拳藝有所幫助，那我的講解就是有意義的！

2、椿法釋秘
無極椿

無極樁五行屬土，故此樁可壯脾胃中和之氣。

練法：

1.并步站立，腳跟并嚴，雙腳腳尖略微呈八字形，雙掌勞宮穴和腕部內關穴貼在環跳穴處，提頂吊襠，鬆肩沉肘，氣沉腳底，身心鬆淨，意想全身筋肉脫落於地，只餘骨架豎立。（圖2-1）

2.雙手從兩側緩緩向上舉起至頭頂百會穴上，以接天上之氣；雙手向下引氣，如天河之水緩緩澆灌百會穴、肩井穴直至湧泉穴，讓氣在全身周流交匯；雙手撫在神厥穴上，以孕育生機。（圖2-2～2-4）雙手左外右內，大拇指相抵，撫在神厥穴處，以孕育生機。

混元樁

混元樁五行屬火，此樁是以火煉心、煉神、理氣。

練法：

1.開步與肩同寬，全身鬆淨到腳底。（圖2-8）

2.雙腿微屈下蹲如坐凳，雙臀和尾骨尖微向前托起小腹，小腹一定要鬆淨，如此可護肫部，并使豎尾有力。雙手如抱一口盛滿水的大鍋，意想水由腳底經後背升至頭頂，火由頭頂落至會陰，鍋中之水被火燒開，升騰之氣經頭頂繞身體下落，沐浴全身，使全身熱漲起來。（圖2-9）

金鍾罩椿

金鍾罩椿五行屬木，此椿久練可穩固下盤。

練法：

1.開步與肩同寬，全身鬆淨到腳底，手指自然分開并下垂。（圖2-10）

2.腳底紮根，雙膝微屈坐凳，提頂吊襠，意守腳底。臀部和尾骨尖向前送，托起小腹，腹內感到輕鬆。雙手掌側向下，意想金梭銀梭帶着金絲銀縷在腰部以下穿梭交織。（圖2-11）

三圓椿

三圓椿五行屬金，此椿是以金生水而促肝木。「三圓」即「三元」，天地人也，精氣神也，精氣神渾然而一體，為此椿之要。

練法：

1. 開步站穩後，左腳以前腳掌虛點地，重心置於右腿，氣勢飽滿，內中有騰挪之勢。左手在前右手在後，左高右低。鬆沉肩部，護住雙肕（雙軟肋）。右腿為實腿，微屈如坐凳，承全身之重，右腳雖實，但精神貫注，內中有上提之意。左腿及雙手為虛，形成「三虛包一實」；而「一實」又返補「三虛」，使氣勢不外散。雙腿可隨時變換。（圖2-12）

2.右三圓椿要領相同，惟動作方向相反。（圖2-13）

三才樁

三才樁五行屬水。「三才」即天地人。太極拳中又有「三盤」之說。從頭頂百會至膻中、上脘，為天盤；從上脘以下至神闕、關元，為人盤；從環跳、會陰至腳底湧泉，為地盤。地盤孕育生機，源源不斷向人盤輸送，人盤接天盤之氣，合地盤之氣而運化，向上輸送給天盤。此即「底氣足，中氣壯，上氣靈」。

練法：

1. 開步站穩後，左腳向左前邁出，重心置於右腿，左腳跟着地，氣勢運轉騰挪。右腿屈膝微蹲如坐凳，精神貫注而有上提之意。此樁與三圓樁相似，都是「三虛包一實，一實補三虛」，只不過左腳為腳跟着地，腳掌翹起，內藏騰挪之勢。（圖2-14）

2. 右三才樁要領相同，惟動作方向相反。（圖2-15）

撐沖拳樁

練法：

1. 馬步蹲襠，如坐凳上，雙臀和尾骨尖微向前向上托起小腹，使小腹鬆淨，氣勢騰然。胸不可挺，更不能努氣，以便身體鬆柔，氣沉腳底，穩紮腳根，意念覆蓋八方。（圖2-16）

2. 雙手虛握拳，目視前方，精神專注，雙拳從腰胯部交替向前撐沖，每次出拳如「烈焰鑽心」。上半身空

鬆靈動，意想擊穿前方。（圖2-17、圖2-18）

丟包袱樁
練法：

1.雙腳穩紮地上，屈膝微蹲，雙臀和尾骨尖托起小腹。（圖2-19）

2.雙手從大腿兩側環跳處空抓，如把地上重物提起。雙腿蹬地，雙手向身前輕鬆拋出，如丟包袱，也可意想對手為包袱，將其丟出。每36次為1組，一般連續做3組。向外拋時，五指如槍頭扎刺前方。（圖2-20、圖2-21）

猫步樁
練法：

1.開步站立，雙手自然垂於身體兩側。（圖2-22）

2.邁步如猫行。邁左步時，右腰眼、右胯托起左腰眼、左胯，輕抬輕放。邁右步時，左腰眼、左胯托起右腰眼、右胯，輕提輕放。注意虛領頂勁，襠下吊，左胸吸右腿，右胸吸左腿。雙手掌向四面八方和地上幅射，八面支撐以保持平衡。（圖2-23～2-26）

撕裂樁
練法：

1.開步站穩後，全身上空而下實，雙手交替做撕

扯、攬拳動作，如欲撕裂樹皮，又如要把牆上的磚塊撕扯下來。（圖2-27～2-32）

坐檻樁

練法：

1.虛領頂勁，鬆腰落胯，屈膝下蹲，如坐凳上。雙掌掌心向下撐在左右膝上方，周身放鬆，目視前方。（圖2-33）

活步甩鞭梢樁

練法：

1.開步站穩後，邁左步向上甩左手，目視左手；邁右步甩打右手，目視右手。臂如鞭身，指如鞭梢，身如鞭杆。此樁練一股柔活而有力的鞭子勁。（圖2-34、圖2-35）

拍打樁

練法：

1.開步站穩後，全身鬆淨至腳底。雙手靈動活潑，拍打肩井穴和腰間命門穴，以36次為度，做3組。（圖2-36、圖2-37）

2.雙手虛握，雙拳大拇指自然扣住，扭動腰肢，扣打雙肱（身體兩側軟肋），每組36次，做3組。（圖2-38、圖2-39）

3.雙拳如前，提膝上步，雙拳扣擊雙邊帶脈處。發放時，雙拳拳背向上，向前抖放。前進後退步數一致，最後收式還原。（圖2-40～2-43）

倒簸箕樁

練法：

1.開步站穩後，左腳向前一步，雙手如用簸箕扇簸糧食。此時平心靜氣，周身空鬆圓活，向身體左前簸36次。（圖2-44、圖2-45）

2.右倒簸箕樁要領相同，惟動作方向相反。（圖2-46、圖2-47）

第三節 郝傳太極易筋經

1.郝傳太極易筋經概述

易筋經，很多武術門派中都有。郝爲真宗師年輕時曾練過洪家拳、春秋拳、二郎拳、大紅拳、六合拳、六部架子拳等拳術，在研習武式太極拳多年後，他根據武式太極拳的特點，提煉整理了「太極易筋經」功法。

這套功法簡單易學，對習練武式太極拳者開發周身經絡，提升功力有很大的作用，各年齡段的人都適合練習。

青少年練習可以抻筋拔骨增氣力、壯筋骨，還能開發智力，練習時動作應適當放大；中年人練習可適當地調整架勢，煉氣歸神，化氣還虛。老年人練習的架勢應

更高些，可以延緩衰老，調理筋骨，益壽延年。

　　這套功法是武式太極拳重要的基礎功法之一，是郝家幾代人心血的結晶。功法動作雖然不多，但非常實用。如「倒拖九牛尾」「滲透功」「撕裂功」「穿透功」「扣環功」等，都對抻筋拔骨、增長內功有重要而顯著的作用。

　　整套功法都要眼神凝聚，如和敵人格鬥，如和猛獸搏鬥。每個動作都要求內裹外放，沒有單一的練內或外的動作。練功百日內忌房事。每天晚上用透骨草、伸筋草、藏紅花、牡蠣、牛膝、杜仲、川芎、當歸等中草藥在大砂鍋煮三十分鐘，倒容器內浸泡身體四十五分鐘即可。

　　2、易筋經釋秘

　　提地托天漲筋骨

　　練法：

　　1.雙腳分開與肩同寬，全身放鬆，骨升肉降，目光平視。（圖2-48）

　　2.身體下蹲，雙手在兩腳外側由地上汲取能量，要求平心淨氣。（圖2-49）

　　3.雙手輕握成拳，從地上輕輕提起，與兩胸平，要求骨升肉降。（圖2-50）

　　4.雙手五指交叉掌心向外肩胛骨和胸骨及背骨鬆開，意向上升氣向下沉，目光精聚前方。（圖2-51）

5.全身筋骨漲開越開越大越好，如此反覆煉九次爲度。（圖2-52）

躬身摸攀雙腳面
練法：

1.并步站立，身心鬆淨，骨升肉降，肌肉和骨骼分開活動。上身輕下身重，目光聚於前方。（圖2-53）

2.五指交叉，置於膻中穴前，雙掌交叉外翻，精神貫注，把全身骨節和筋腱全部拉開。（圖2-54）

3.雙手摸攀腳面，平心靜氣將全身筋骨拉開。反覆九次，拔長全身韌帶，進而增長氣力。（圖2-55）

倒拖九牛尾
練法：

1.左腿弓，右腿蹬，意領頂勁，雙腳意想紮入地下，雙手左前右後，虛握雙拳，呈單鞭式，如拉住九條牛的尾巴把牛拖過來。如此雙臂伸展，反覆拖拉九次。（圖2-56）

2.練法如上，惟方向相反，右腿弓，左腿蹬，反覆拖拉九次。（圖2-57）

易筋洗髓
練法：

1.雙手開始是掌，然後五指握扣如擰螺絲，慢慢增

87

力，一直到雙手不能再握為止。注意只是雙拳用力，身體不能用勁，全身用力則難成。（圖2-58）

2.雙手放鬆，開始握緊多少，即放鬆多少，此為「洗髓」。這樣反覆三十六次，全身氣力會有明顯增長。（圖2-59）

撐指功

練法：

1.右手掌撐左手的五個指頭，每個指頭撐纏一周，然後再反向撐纏一周。五指各撐纏三十六次為一組。順纏為易筋，倒纏為洗髓。（圖2-60）

2.練法如上，惟換左手撐右手，五指各撐纏三十六次。（圖2-61）

預應力功

練法：

1.預應力功煅煉的是習練者的整體素質。此功須借助牆壁或大樹進行訓練。如左腿在前，即用左腳尖抵住牆根或樹根。左腿弓，右腿蹬，左腿膝蓋弓至與湧泉齊，不能過腳尖，以免半月板損傷。右腿保持一定彎度，以保證身體的中正不偏。頭項豎直，不低不仰。雙手左上右下，雙手向上推托，有將牆壁或大樹托起來的感覺，從腰胯以上向上托，從腰以下向下紮根，成上下對拉之勢。每次3-15分鐘。（圖2-62）

2.練法如上，惟方向相反。（圖2-63）

意念拉環功

練法：

1.雙手虛握，雙拳慢慢對拉。此時一點力也不能用，對拉全憑意念。以意念將周身拉開，吸氣時擴胸擴背，呼氣時意想將身上的雜質全部排出身外。（圖2-64）

抻筋拔骨功

練法：

1.雙手從身體兩側向外張開，再慢慢向頭頂聚攏。然後雙臂向前伸直，隨着躬身，雙臂伸直下落，雙腿、手臂都要直，一直躬身至雙手掌平扶地上，再向雙腳面上收拉，至雙手攀足。如此反覆做七次為一組。動作不要過快，以免拉傷筋骨。（圖2-65）

開胯鑄沉橋功

練法：

1.雙腳平行分開，與肩同寬，雙腿微屈如坐凳。以意念將雙胯打開，雙手掌心向下，置於環跳穴邊。雙手微撐開，意想向雙胯灌注銅汁金汁。（圖2-66）

對拉撕裂功

練法：

1.左手向左上撐托，右手向右下撐拉。左手向上撐拉時右腿下沉，以右腳尖點地。練習七次為一組，以拉開胸中五氣六蘊。（圖2-67）

2.練法如上，惟方向相反。（圖2-68）

沉橋開胯功

練法：

1.左手食指中指并攏，右手如拉弓狀，馬步蹲坐，腰胯向八面開并向下鬆沉。練習九次為一組。（圖2-69）

2.練法如上，惟方向相反。（圖2-70）

鬆腰開背功

練法：

1.左腿弓，右腿蹬，右腿蹬時切忌蹬直，一定保持身體的中正不偏，背後有向外擴放的意念。左手上撐，有和右腳對拉之意，右手開時，有和左腿相合之意。（圖2-71）

2.練法如上，惟方向相反。（圖2-72）

第三章：傳統武式太極拳四十二式（古三十七式）

一、四十二式名稱

1、起勢 2、左懶扎衣 3、右懶扎衣 4、單鞭 5、提手上勢 6、肘底看錘 7、倒攆猴 8、手揮琵琶式 9、白鶴亮翅 10、摟膝拗步 11、按勢 12、青龍出水 13、翻身 14、三通背 15、雲手 16、右左高探馬 17、左伏虎右起腳 18、右伏虎左起腳 19、轉身蹬腳 20、箭步栽錘21、翻身二起 22、蹀步披身 23、巧捉龍 24、踢一腳 25、轉身蹬腳 26、上步搬攔捶 27、六封四閉 28、抱虎推山 29、斜單鞭 30、野馬分鬃 31、下勢 32、更雞獨立 33、玉女穿梭 34、對心掌 35、轉身十字擺蓮 36、上步指襠捶 37、單鞭 38、上步七星 39、下步跨虎 40、轉身擺蓮 41、彎弓射虎 42、雙抱錘 合太極

二、動作說明

（一）起勢

分四個動作組成，

圖1，兩腿跨開，距離約3拳頭寬，與肩膀寬度相同，要求氣沉腳底湧泉，目平視前方。

圖2，雙手掌心向下徐徐向前向上平舉。

圖3，雙手舉過腰部後旋轉掌心，徐徐上捧至眼平。

圖4，兩臂以雙肘帶動向下沉落，繼而雙手掌心向下，待落至腰部時兩腿微曲，身如坐凳，手如扶在椅肘上。注：不光起勢如坐凳，以下套路招式均如坐凳，所謂「打拳如坐凳」之說。

起勢體用解：設對方用雙手向我中胸按來，我即用雙手背接定彼雙手，掌尖向上翹掌腕微下沉，以化解對方的迫力，使之被動。如對方用沉力封我雙臂，我即順勢雙掌向上向外微翻以化解對方沉力而使之再次被動跌出。

（二）左懶扎衣

分四動組成，

圖1，目光集中平視，雙手接起勢連動不停，雙掌左掌向右掌後徐徐向上捆起，同時重心右移左腳跟提起。

圖2，左腳向前45度邁出腳根着地，同時雙掌亦隨之微環

游動至左前，舉手低不過口高不過眼，右手在後在下，至鄂下3寸許。

圖3，左腿弓至45度，左右手高度不變，左手和左腳尖齊，雙手各管半個身體不相逾越。

圖4，左腰眼向左微磨抽轉動，同時雙手下划弧再向上，呈抱球狀捧至口平，同時右腳前跟至左腳後約20

公分呈騎龍步。注：此四動謂之「起、承、開、合」，以下凡四動組成的均為「起、承、開、合」，不再贅述。

附：右懶扎衣，動作特點及分解與左懶扎衣同，不過是變了一下方向，不再贅述。

左右懶扎衣體用解：設對方用掌或拳向我身左側襲來，我即用左右手搭定對方肘和小臂前節，同時微轉腰向左外引化，待對方被我引力牽動重心，即加力挫之，右邊亦然。

（三）單鞭

四動組成，

圖1，接右懶扎衣動，右腳根落實，重心左移，右腳根為軸，腳尖內扣90度，向左轉身，手隨之從右向左輕靈擺動形同風擺楊柳。

圖2， 雙手向左游動後，微向身回收，動作要圓潤，隨即擺至身體正前，繼而雙手隨腰動微分開,向前推出如推牆壁。

圖3，左腿向左側前45度邁步，腳根着地，雙手隨即承開。

圖4，左腿前弓45度，膝蓋和腳底湧泉穴呈垂直線。兩腿各分擔身體一半重量，將腰眼置在十字線上，此謂之「五·五」對等平衡，眼神注重左掌上3寸。

注：武式拳中凡弓蹬腿均是「五·五」分擔身體，以下

不再加說明。

　　單鞭體用解：設對方從我左後側攻我，我即用左肩隨腰微轉，旋靠對方。設彼稍退化我靠勢，我即用左肘擊其肋部。若我右側有人攻，我即向右微轉身用右肘擊其胸，隨轉隨擊彼身。單鞭定勢後我已站在十字路口，兩手如鞭，可順勢或左或右擊其頸項。需要再次說明的是，凡弓蹬腿步，在前的弓腿是「虛」，在後的蹬腿是「實」。武式拳要求非常嚴謹，一切在明處的都是「虛」，一切在暗處的都是「實」。「虛」是陽，而「實」則是陰。虛實應在腰上來分，而決不是一條腿用力另一條不用力，就分清虛實的可笑之談。

　　（四）提手上勢

　　兩動組成：

　　圖1，接前動，重心稍移右腿，隨即左腳內扣30度，身轉向正面，同時左手隨身轉動向上旋提。

　　圖2，重心左移，右腳輕提至左腳前，以前腳掌着地，腳根提起，坐實左腿，腿微曲呈左實右虛，左手上提，謂之「提手」，右掌心向內，側豎腰間為「上勢」。

　　提手上勢體用解：設對方用左手向我面門襲來，我即用左手沾提對方左手手腕，隨即用右手托擊其上腹，對方來勢自被化解。

（五）高探馬

兩動組成：

圖1，接前動，身微左轉同時左手微向下落，右手手掌翻轉掌心向上。

圖2，隨即右腳向正前方邁出隨即弓步45度，同時左手上右手下雙掌心橫豎相對，以腰帶動移至前弓的右腿，上下一致。

體用解：接前動，設對方用右拳向我面門或胸部襲來，我急用右掌旋接對方右拳，同時用左掌托定對方右肘，微向左轉，化解對方來勢，旋即將對方拿住。

（六）肘底看捶

兩動組成：

圖1，重心向後向左腿轉移動，隨即扣右腳尖90度，左手亦隨身移動而旋掌，同時右手握拳置於右腰間。

圖2，坐實右腿，左腳提撑，以前腳掌着地，將身調至正面，同時右拳旋撑從腰間擊出，左腿虛右腿實，右拳打至左肘底。

體用解：設對方用拳或掌襲我後背，我即順勢轉身同時用左掌和左小臂搭定對方來勢，隨轉隨接順勢用右拳攻其腰或右肋。

（七）倒攆猴：

分左右兩式，每式有四個動作組成

　　圖1，接前動，左腿向左側跨出半步，同時左手也向左側下划摟手，同時右手上舉至右額旁。

　　圖2，左腳向左前45度邁出以腳根着地，同時左手亦向左腿膝蓋上摟撥。

　　圖3，左腿前弓45度，同時右手掌隨腰轉動亦推至左足尖齊，目視正前方。

　　圖4，左腰眼微向左後磨抽，同時雙手向下劃弧再向上捧舉，呈抱球狀，雙手抱球如同猛虎撲食，為「虎手」，下跟步如鳳飛的腿，為「鳳腿」，即所謂「虎手」「鳳腿」。注：從左右懶扎衣開始，凡有抱球跟步者，均如是定型。注：鳳腿亦稱「騎龍步」。

　　體用解：設對方用雙手按我左臂，我即用左臂前節向左外隨腰引動，再用右掌擊其右頸項。

　　附七：右倒攆猴，四動組成

　　圖1，右腳後插玉環步，隨即落實，左腳內扣135度。

　　圖2，左移重心，左手舉至左額旁，同時右手和小臂稍向右平帶，同時右腳向右前45度邁出。

　　圖3，右腿垂直弓步45度，右手和小臂平帶至右外，左手從中胸推過去至右足尖齊。

　　圖4，右胯稍向右後抽磨，同時雙手自下而上劃弧再向上捧至抱球狀，左腳跟成騎龍步。

　　體用解：同左倒攆猴，不再贅述。

（八）手揮琵琶式

兩動組成：

圖1，接前動，左步後撤，同時左掌心向上亦隨步後撤。

圖2，右步隨向回收前腳掌着地，同時右掌心向下亦隨之向身前擺捌。

體用解：設對方用右掌或拳向我身上襲來，我即用左手纏搭對方右手腕，同時右手掌攞住對方右肘尖，使之不得動彈。

（九）白鵝亮翅

四動組成：

圖1，接前動，上肢微左轉隨即再向上劃小弧，

圖2，坐實左腿，右腳前邁腳根着地，同時右手向上轉腕掤架。

圖3，右腿前弓45度，左腿後蹬，同時右臂橫上舉架至右額上方，左手推至右腳腳尖齊，定性呈左右腿五五對等平衡。

圖4，右腰眼微向右後磨抽，同時雙手自上向下再向上劃弧，跟左腿是雙手亦向上捧成抱球狀舉至口平，左腳跟成騎龍步。

體用解：設對方右手拳向我擊來，我向左微旋身，同時用右臂抄架起對方來拳，再用左手掌輔助右臂，右腳前上，抄定對方右臂和肋，作用一氣呵成，對方自即退跌。

（十）左摟膝拗步

四動組成：

圖1，左腳落實重心後坐，隨即右腳尖內扣90度，向左後轉身。

圖2，坐實右腿重心右移。左手隨左步前邁的同時向左外划撥。

圖3，右手從右下向上擺，掌舉至右額，隨左弓步向前湧推至左足尖齊，左腿弓步45度，目平視前方。

圖4，雙手隨左腰胯微後抽磨，自上而下再往上劃弧，隨右腳跟步時呈抱球狀。

體用解：設對方從我背後用腳或手向我襲來，我即用左旋靠隨即轉身，用左手摟接對方腿或手，同時上左步以右掌擊其中胸。

附：手揮琵琶

兩動組成：

圖1，右腳後撤，左手手掌在上，右手手掌在下，隨後撤的右腿旋翻。

圖2，左腳隨右腳後收蓋成正方向，雙手掌隨腰微轉攞捌擒拿住對方。

體用解：與前手揮琵琶相同，不再贅述。

（十一）按勢

兩動組成：

圖1，接前動，右手隨腰微轉向右後擺舉至右額上。

圖2，左腳稍回收腳掌點地，同時隨彎腰下蹲，左手旋弧向左外摟至左腿前節三里穴，右手下按至左腿前節內三里下方。

體用解：設對方從背後向我襲來，我即用右手抓住對方手腕，順即用左手抄起對方臀部，彎腰蹲身將其摔倒。

（十二）青龍出水

兩動組成：

圖1，接前動，身微向右轉，隨即左腳前邁。

圖2，右手在上，有向後撐拉的意思，左手在下向前撐推，左腿前弓45度身體持正中，目光平視正前方。

體用解：設對方從我身前擊我頭部，我即微側轉身，旋起，同時用右手抓住對方右手腕，同時用左手托定對方右胳肢窩，利用腰肢的扭動，將其旋摔至身右側，并讓其倒地。

（十三）三通背

八動組成：

圖1，接前動，右腳內扣45度，身隨右腳外擺向右側轉過來。

圖2，重心左移，右腳回收，同時雙手回環劃弧，

左掌上右掌下置於左胯前。

圖3，右步前上隨即弓腿45度，左手上向後撐拉，右手下向右前方撐推，此曰：「翻身」。體用同「青龍出水」一樣，不贅述。

圖4，接前動右腳後撤至左腳內後斜向30度，同時雙手隨左腳回收，亦隨龍形回旋至右腰間，此謂一通背。

圖5，左腳前邁弓腿，隨即雙掌劃圓弧從胸前轉過向左前掄劈，此謂二通背。

圖6，右腳跟至左踵內，雙手亦向下落至腰間。

圖7，右步正前邁弓腿45度，雙手亦隨步上向前掄臂，此謂第三通背。

圖8，右腰眼微右磨抽，雙手自上而下再向上劃弧抱球，同時左腳跟至右腳後成騎龍步。

體用解：設對方欲用雙手鎖我右掌，我即回收化解。設其欲退，我即上左步掄劈對方頭臉。接着二‧三通背皆是如此用意。開合手的作用是雙手按其身，加前湧身撞擊對方。以前以下凡是開合手湧身「虎手鳳腿」皆是此意，不再加以贅述。

（十四）雲手

兩動組成：

圖1，接前動，左腳落實右腳隨內扣轉身，隨即左腳前邁弓腿，同時左手從小腹前抄起，經身體中線稍偏

右，抄至左弓腿的足尖齊。

圖2，右腳根移至左腳內側間距20公分，同時右手從身右側小腹前抄起，經身中線稍偏左側抄至右側，再向外翻旋掌，定型時勁從右腳跟提起。

體用解：設對方用左手向我左側襲來，我即用左手抄接對方左肘，順勢反掌擊其肩部。如我右側遭對方襲擊，我即用右手抄其肘部，順勢擊其肩部。

附：高探馬

先右後左由四動組成：

圖1，接前動，左腳向左外上步，左手和右手亦向左如雲手勢擺動，運動時左手向左上雲轉，右手在下跟左手一起運動。

圖2，右腳向右前上步弓腿45度，同時左手上右手下向右弓腿運動推至右足腳尖齊，此謂「右高探馬」。

圖3，左腳向右腳跟步靠攏，隨即右腳尖內扣20度，雙手掌翻成左下右上。

圖4，左腳前邁弓腿45度，同時左手下右掌上隨弓腿推至左膝和左足尖齊。

體用解：和前式高探馬相同，左高探馬是向左邊作用，用法同右高探馬。

（十五）左伏虎右起腳

四動組成：

圖1，接前動，雙手回環劃弧，同時左腳亦隨之回收至右腳內側。

圖2，左腳向原來位置跨出，同時雙手從右側向左方擺動雲摩至左胯時右手變拳下壓在左膝近腰胯處，左手變拳揮至左額上方，定型時左拳心向外，右掌心向下。

圖3，右腳收至左踵旁，同時雙手變掌成十字交叉置於左胯內。

圖4，右膝提起，隨即小腿繃直腳面向上挑起，同時雙手掌自掄圓自上而分劈撐開。注意雙掌方向要和挑起的腿腳成一條線。

（十六）右伏虎左起腳

四動組成：

圖1接前動，右腳下落後即向右前跨出45度弓步，同時雙手由下向上從身左側向右側弧形運動。

圖2，左拳心向下壓至右胯旁，同時右拳上擺至右額上方，拳心向外。

圖3，左膝提起，膝蓋過腰後前節繃直腳面向上挑起，雙手掄圓自上而下向兩邊分劈撐開，左手掌右手掌均和挑起的左腿成一個直線方向。

圖4，左腳收至右腳旁，同時雙手交叉於右胯旁。

體用解：設對方用右拳向我身右側襲來，我即用右手對方右腕向我左側引化，同時揮起左拳向其面門擊去。若對方化解向後退出，我即起右腳順其勢用膝頂其

小腹，手擊其下巴，腳面擊其襠部。左右伏虎，左右起腳用法相同，不過變了方向。

（十七）轉身蹬腳

兩動組成：

圖1，接上動，左腳向左後擺落，腳前掌點地，同時雙手呈十字置於左胯旁。

圖2，左腳向正前方蹬出，同時雙掌亦向左右側分劈，撐開。

體用解：設對方跳至我左後襲我，我即向左轉身提腳將其蹬倒。

（十八）箭步裁捶

四動組成：

1，接前動，左腳向前箭步射落。

2，右步向前蓋過左腳。

3，左腳隨即向前跳躍。

4，右腿呈騎龍步跟至左腳後，同時右拳隨蹲身向下擊打。

體用解：設對方背後襲我，被我轉身蹬倒，我即乘勢跳躍過去，用右拳向對方頭部或胸部擊打。

（十九）翻身二起

兩動組成：

圖1，接前動，起身向側正面轉過，左腳蓋過右腳，雙手亦從左經右上方劃弧，擺至左胯旁。

圖2，右腳抬起，腳面繃直，同時右手從左側向右腳面掄劈，用掌擊打右腳面。

體用解：設對方從我右後襲來，我即起身向右轉化解對方來勢。對方後退，我即飛起右腳踢其下巴，同時用右手擊其天靈蓋。

（二十）躐步披身

兩動組成：

圖1，接前動，右腳回落，向左腳站位跌躐，隨即左腳向後撤步，右腳亦即向左腳前躐靠，同時雙掌心向下撤至腹前。

圖2，右腳向正前方上步弓腿，同時雙手從右前向左後劃圓弧，隨弓出的腿掄劈至右正前方，平心靜氣，目視正前方。

體用解：設對方用掃蹚腿攻我下盤，我即回落躐右腳，踩對方的小腿前節。設對方從面前攻我，我即用雙掌化刀劈頭蓋腦作用其身。

（二十一）巧捉龍

兩動組成：

圖1，右步回收至左腳前，同時雙手劃立圓亦向胸前運動，右手在胸前抓拳上提，左手向下抄抓握拳翻在

右拳下，拳心上下相對，兩拳相距25公分左右。

圖2，右腳向左後撤步，同時右拳翻向下，左拳翻向上，拳心相對，隨左腳向右腳蹀步時置於胸腹前。

體用解：設對方用右腳向我蹬來，我即收右步化解來勢，同時急用右手抓住對方腳尖，順勢向上提，同時以左手握住對方腳根，若對方變勢撑蹬，我即後撤右步，同時雙手撑轉其腳和腿，將其制住。

（二十二）踢一腳

兩動組成：

圖1，接前動，身微下蹲，雙手變掌交叉在胸前。

圖2，左腿提膝過腰，用左腿前節向正前方踢起。

體用解：設對方蹬我被我撑身化解，對方已成背勢，我再起左腳將其踢出。

（二十三）轉身蹬一腳

兩動組成：

圖1，接前動。左腳回落向右腳蓋過，隨即身轉180度，同時雙手交叉置於胸前。

圖2，右腿提起，膝過腰後小腿前節抬起，用右腳根蹬向正前方。

體用解：設對方從我背後襲來，我即向右轉身，同時用右肩右肘擊其要害部位，待對方向後退時，我即用右腳根蹬其腹部。

（二十四）上步搬攔捶

四動組成：

圖1，接前動，右腳回收落在左腳前，以前腳掌着地，同時左手掌上舉至左額旁，同時右拳掛在右胯前。

圖2，右步向前環蓋邁出腳根着地，隨右轉的同時右手握拳，從左邊經左肘下環形外擺出至身右前，拳心向上搬按在右胯旁，重心即移右腳。

圖3，左步向前邁，左手向前橫攔。

圖4，左腿弓步45度，同時左橫在胸前，右拳隨身撑轉向左手掌上冲出。

體用解：設對方用右掌或拳向我右側擊來，我即搬轉右拳，以右臂撇住對方右掌，同時以右拳背擊打其面部，再向下滑打其胸部，彼退我隨上左步，以左掌切攔其左手，隨撑右拳擊其胸。

（二十五）六封四閉

六動組成：（注：因此招式有郝為真宗師三十六路短打穿插3個招式在內，故有六動組成，特此說明）

圖1，接前動，右腳向前跟步，同時右手變掌以掌尖向前直刺。

圖2，右步向右後撤，兩腿變小馬步，同時左臂橫肘如弓，右肘橫胸前，肘向後撑左右呼應成弓形。

圖3，右腿承重心，左腿虛，同時雙手掌交叉於胸前。

圖4，同時右拳向前冲，雙手隨後移動向內向下平翻拉開。

圖5，左腿前弓45度，同時雙手向前推按再向上漂湧推出。

圖6，雙掌隨左腰抽磨轉時，向下向上劃弧捧成抱球狀，右腿騎龍跟步。

體用解：設對方鎖住我右拳，我即順勢跟進，旋拳變掌以「烈焰鑽心」直刺對方心窩，同時右腿亦向前助攻。如對方化解，我即用「霸王開弓」右肘再擊其胸，如其再進，我即冲右拳擊其胸，此名曰「固身炮」。若其再進，我即用十字手封起來勢，其又進，我隨向下乘勢反掌拍按其胸，至到對方被我制。

（二十六）抱虎推山

四動組成：

圖1，接前動，右腳向右後倒插玉環步，身隨即向右轉移重心，隨即右腳落實，左腳內扣135度，重心即移左腿，隨後右腳用前腳掌提撐，身轉向右邊。

圖2，右腳前邁，腳根着地，同時右手反勾向右邊摟動，同時左掌舉至左額。

圖3，右腿前弓45度，右手反勾置於右胯旁，同時左掌從左身按落，推經中胸，再向前推至右足尖齊。

圖4，雙手掌隨腰微向右抽轉的同時，自上而下再向上劃弧捧至口平，左腿後跟成騎龍步。

體用解：設對方向我身後襲來，我即向左後倒插玉環步，纏裹對方雙股前節，同時用右手反勾對方頭項，成反鎖喉式攻擊對方。若另一人來攻，我即用左掌擊其面門。

（二十七）斜單鞭

四動組成：

（動作說明和體用均和前式單鞭相同，不再贅述。）

（二十八）野馬分鬃

四動組成：

圖1，接前動，右腳外擺，重心右移，左腿向右推靠攏，同時左手掌隨左腿移動時從上至下小弧線運動至右胯前。

圖2，左腳左前邁步，同時左手向上向外弧形雲摩外擺立掌，右手掌在下弧線移運左腿內側。

圖3，坐實左腿右步前邁，隨弓步45度，同時右手掌自左向右向上雲摩，同時左手掌弧線運動至右腿內側。

圖4，雙手隨右腰眼向後微抽磨從上至下再向上劃弧，捧成抱球狀，左腿跟成騎龍步。

體用解：設對方攻擊我正面，我即向右移動重心，同時以右肘撞擊其身。若彼退我即上左步，左掌抹撩其門面，再以右手掌尖化刀直刺其軟肋。注：向右邊的野馬分鬃跟左邊相同動作，只是方向不同。

（二十九）下勢

兩動組成：

圖1，接前動，左腳落實，重心稍移。既而右腳尖內扣30度。

圖2，重心右移，左腳向左前仆步御身邁出，左手掌同時從左至右在向下大回環穿掌至左腳踵。

體用解：設對方用高邊腿向我上身襲來，我即用左掌順其勢搭其腿，使之失去平衡。若對方來勢猛，我即用左掌順勢御身坐化解其來勢，接着左掌攻其下盤。

（三十）更雞獨立

四動組成：

圖1，接前動，左腳外擺左掌隨身起掌亦起，隨即右腳內扣。

圖2，右手掌從右側後向前向上穿起，右腿隨之提膝過腰，右腳尖下垂，同時左手掌下按至左胯旁。

圖3，右腳下落，右掌亦下落。

圖4，左腳下垂，提左膝獨立，同時右掌下按至右胯旁。

體用解：設對方被我左穿掌攻勢迫退，我即順勢穿舉右掌取其面門和下巴，同時用右膝蓋攻其陰部。如其再退，我即用小腿前節踢其襠部和腹部。左獨立亦如此用。

（三十一）左右玉女穿梭

四動組成：

圖1，接前動，左腳向左前邁落，腿弓45度，同時左手向左上方掤架，右手抬起豎掌，掌推向左前。

圖2，左腰眼微抽的同時雙手自上而下再上劃弧，捧至抱球狀，右腳前跟騎龍步。

圖3，稍向右移重心，隨即扣左腳25度，重心即落左腿，同時右腳右前邁步弓腿，右手上掤架，左掌亦隨推至右前。

圖4，隨右腰眼微後磨抽，雙手自上而下再向上劃弧呈抱球狀，左腳後跟騎龍步。

體用解：設對方從左前攻我肋部，我即用左腳前插其兩腳內，隨即左小腿內向纏裹其左腿前節。如未逞即用左手掤架對方左臂肘彎，同時用右手掌托其腹腋下肋部，將其擊退。右玉女穿梭用法和左邊相同，只是換了方向。

（三十二）對心掌（又名：兌心掌）

四動組成：

圖1，接前動，重心右移，身微右轉，左腳根提起，雙手落至胸前。

2，左腳前邁，腳根着地，同時左手向上向外掤架引化，右手豎掌亦隨左手微前推至胸前。

3，左腿弓至45度，左掌向外引架至左額上方，同

時右手豎掌自胸中門推出至左腳尖齊，目光平視正前方。

圖4，左腰向左微抽磨，雙手自上而下再向上劃弧呈抱球狀，同時右腳後跟騎龍步。

體用解：設對方用拳擊我面門，我即用左臂搭架引化對方來勢，同時用右掌猛擊其華蓋穴，使之跌出。

（三十三）轉身十字擺蓮

四動組成：

圖1，接前動，右腳向左後倒插玉環步。

圖2，右腳落實重心右移，同時左腳內扣。

圖3，左腳落實，重心左移，同時雙手呈十字形，蹲身置於胸前。

圖4，右腳抬起向右外擺，同時用左手拍打右腳面。

體用解：設對方從我右後襲來，我後插玉環步纏挫其雙腿前節，上用右肘撞擊其軟肋。設對方退，我即起右外擺腿擊其頸項和耳畔，同時右手掌亦向右外擺斬，此謂雙手和外擺腿齊用。

（三十四）上步指襠捶

1，接前動，右腳向前環步落下，腳根着地，同時右手握拳拳背向外，從左側肘下向上向右亦環形外擺，落至右腰胯前。

2，左步前邁，右拳向右後稍拉，左手掌向左前橫攔。

3，左掌向左外摟撥，右步跟成騎龍步，同時右拳向前稍上直冲。

體用解：設對方用高邊腿擊我上身，我即環蓋步用右拳背截擊其腿。若不果我即伏身躲化，同時順勢上步冲拳擊其陰部。

（三十五）上勢懶扎衣

四動組成：

說明：和前勢懶扎衣動作分解、體用均相同，不再贅述。

附單鞭說明：和前兩式單鞭動作分解及體用都一樣，故不再贅述。

附下勢說明：和前下勢動作分解及體用均一樣，不再贅述。

（三十六）上步七星

兩動組成：

圖1，接前動，左手向上穿掌，同時游身向前起立。

圖2，右腳即向前邁步，以前腳掌着地，同時右手握拳向上向前冲起，隨即左手握拳，橫交叉在右拳腕內。

體用解：設對方從正面攻我，我即上右步同時用右直勾拳攻其左面門，同時用左拳橫截輔助攻擊。

（三十七）下步跨虎

兩動組成：

圖1，接前動，右腳後撤，同時右手掌心向上，從右向左斬手，左手亦隨之從左向右摩斬，左掌在上掌心向下，右掌在下掌交叉摩斬。

圖2，左腳後撤至右腳前，以前腳掌着地。同時右手在上掌向前上提，左手掌向右回環落至左胯旁，重心移右腿。

體用解：設對方從左側攻我正面，我即撤右腳，同時以右手掌斬其頸部，同時左手輔之亦向其頸部猛擊。注：此招式是郝爲真宗師之「殺人不見血」，是「單鞭」作用的再現。

（三十八）轉腳擺蓮

分七動組成：

1，左腳內扣。

2，右腳外擺。

3，左腳前掌撐。

4，左腳向右腳前蓋。

5，右腳前掌提撐。

6，左腳尖再扣。

7，右腳騰起外擺，以雙手拍打右腳面。

體用解：設對方攻我右側，我即用右肘擊其肋部。設對方退躲，我隨即快速轉身，飛起右腿以右腳面擊其

面門，雙掌亦同時作用。

（三十九）彎弓射虎

兩動組成：

圖1，右腳斜向前落地，同時雙手向下向左側擺。

圖2，右腿弓步45度，同時雙手從左向右胯擺，隨即再向上向左前撞擺成拉弓射箭形。

體用解：設對方向左邊躲過我的外擺腿，順勢攻我左側，我即卸身雙手握拳向左撞擊其門面。

（四十）雙抱捶

兩動組成：

圖1，接前動，重心右移，左腳回靠右踵旁，同時雙手握拳抱至胸前，呈懷中抱月形。

圖2，雙拳隨左腳前進，雙拳環抱，拳眼相對，同時右腳亦向前跟至左腳後。

體用解：設對方識破我彎弓射虎勢，化後又攻我上身部位，我即用雙拳雙肘抱至胸前迎擊對方進攻，待其被我封化後退，我即順勢雙拳擊其軟肋。

（四十一）手揮琵琶式

兩動組成：

圖1，接前動，右步後撤，同時右手掌心向上亦隨之後撤。

圖2，左腳微向後收，同時做腳尖內扣，左掌心向下亦隨之回收呈抱琵琶狀。

體用解：和前式相同，不再贅述。

（四十二）合太極

兩動組成：

圖1，雙手隨身右微轉的同時，雙掌亦心向下。

圖2，左腳向右腳靠，兩腳根并攏，同時雙手掌徐徐落按至腰胯兩旁，再向下垂掌，目平視正前方，恢復起勢的原位、原貌。

體用解：設對方按我右臂，我向右微車轉身，同時用右臂向右外旋帶，其被我引力化空，我即用雙掌拍擊其身。還有一說：同起勢作用一樣。

第四章：傳統武式太極拳內功心解

一、「手眼身法步」解

1、手

在五種用法上首先說到的是「手」，可見手在拳術運用中的重要性。俗話說：「手」是兩扇門，全憑腳打人。如果手運用不好，那麼腳就起不到作用了。

而在內家拳來說，「手」是心的先行先知，特是在太極拳的推手運用上，手尤以重要，它是一身的門戶和要塞，它具有聽覺的性能。和人接勁唯先探知對方的來路，能聽出彼勁的大、小，向上或向下，向左或向右，全憑它的感性和觸覺，憑借它向中樞神經反饋，使大腦能瞬間做出反應，令手內旋或外旋、前或後、左或右作用於人。在太極拳裏「手」的方法一定要反覆揣摩錘煉。

2、眼

先說到「手」，為什麼不先說眼呢？眼是心苗、是「戶」，手是門，所以先講手、門，再講眼、戶。門可以閉而戶不能閉，戶要永遠睜着，一定要集中、聚光！眼是精、是神和氣的匯聚，精、氣、神，神、氣、精缺一不可，只有聚精才能會神。眼神來自精和氣，所以不管走架和打手，眼光不能分散，眼神不聚者則精不能聚，力不能從心而發，更不能勁從腳根起了。

眼聚精傳神，通過眼的視傳能幫助大腦思維，準確地判斷，從而能認定準頭。除了上述功能，眼還能當做刀、劍、槍來用。犀利的目光可以震懾敵膽，還可以殺敵，所以在練功時一定要注意眼神的功能，時刻要精光聚射。

3、身

身要正中，才真正能做到中正不偏，在太極拳修練中必須按照武禹襄祖師所修定的「身法」去做，才不至於練空架。

正中者，要比單一去說「中正」更為確切，因為正中能頂天立地，正中能八面支撐，正中能節節貫穿，能完整一氣，能一氣呵成。所以要求習練者切莫鬆怠，不要誤聽那些斜身45度、低頭猫腰還可以「正中」的說法。要多用武禹襄祖師的「尾間正中神貫頂」「滿身輕利頂頭懸」的指導理念。尾間正中神貫頂，它比「中正」更確切地要求身法，要練好性命雙修功，必須這樣去做。還有「立定腳根豎起脊」七言句也是武禹襄祖師給後人指出的練功捷徑。

4、法

即法則和方法：法則要求的是身法、步法、手法。（1）身法要整，要輕靈，要穩，要順遂，身不要散亂。（2）步法要利索靈活，落點要準，要穩，腳分提腳、懸腳、擺腳、扣腳等四種特點。（3）手法分別有拳、掌、勾。1、拳有：冲拳、搬拳、裁拳、撑拳、貫

117

拳、擺拳等；2、掌有：內旋掌、外旋掌、插掌、撥掌、劈掌、抄掌、翻掌、雲摩掌及虎撲掌；3、勾：有勾拳、勾掌等。上述具是「法則」。

那麼方法呢？方法即使大腦的思維方式，神經的反饋，也是「掤、攦、擠、按、採、挒、肘、靠」，是指聽勁反饋的靈活思維運用，同時也是隨意機能的轉變運用。

5、步

在武式太極拳中，有幾種步穿插運用在招式中，其步法名為：弓步、虛步、玉環步、騎龍步、箭步、蓋步、蹀步、仆步、歇步等。另外還有「虎手鳳腿」之說。靈活運用步，是總體身法的協調。「手、眼、身、法、步」相互關聯，那一方面也不能忽視。

二、釋「先在心，後在身」

武禹襄拳論中提到「先在心，後在身」「在心則滯，在身則靈」。他生動地比喻和解釋了練功必須這樣去做，不然是徒勞的。

本人受先父和恩師的口授，再加上閱讀武禹襄祖師太極拳「鎖鑰」後感，得出如下幾點：一、練功首先明理，明理後去練不出偏差。所謂明理即是心裏明白，思維領域清晰、敏捷。心裏首先知道怎樣練，然後照章去體認，去默識揣摩，反覆地錘煉身體，把心裏明白的理

念練成物質結構，練得身上每處都是拳、都是功，舉手投足都能隨心所欲，練得無形無象、無內無外，周身處處皆是意，周身處處皆是拳。這就是把心裏知道的理，練成「身知」，練成實實在在的物質成果。心裏明白，不練功，身上永遠不明，到老是空。心知練成身知，功成矣！

三、釋「節節貫穿」

武禹襄祖師的「節節貫穿」本意是每節有每節的應用。「節」即是有節序，每節都有每節的任務和用處。如第一節把他準備好的物質，傳導給第二節，第二節把第一節送來的物質基礎再加二後傳導給第三節，以此類推，節節都有自己的物質基礎，九節連貫起來作用，周身就能「鬆柔」運用，不致僵滯、呆板、僵硬。換句話講，周身處處是用「意」和「氣」貫穿指導的。只有周身處處能息心體認，身上處處都是太極，身上處處皆是意，才能捕捉到對方動向的無限信息。

四、釋「動牽往來氣貼背」

李亦畬先哲在拳論中講到一句經典，即「動牽往來氣貼背」，他諄諄告誡我們練功時必須要從這方面去做，習者要明白，練拳時要慢不要快，要鬆柔而不要僵

硬，從鬆柔入手，功用無息法自休。滿身是意，滿身是
手，滿身充滿氣勢，處處柔而不軟，硬而不僵，觸覺靈
敏，反應迅捷，因勢就勢折疊轉換，使自己真氣不暴露
於外，不輕易使氣，達到意氣存養。練拳時注意這方面
的功用，達到皮裏膜外藏意藏氣，藏力，動牽往復斂氣
入骨，藏氣於背，斂力於脊骨，沉力於腳底，以達到用
時能瞬間發放，不用時潛伏於背，藏於脊骨。也可以這
樣說：達到意氣存儲，行拳神態自如若處子，用時迅雷
不及掩耳，發放時如虎嘯龍吟、毛髮俱張，如山崩如石
裂，不用時瞬間風平浪靜，收斂含蓄。

五、釋「練拳三部曲」

郝為真宗師有「練拳三部曲」之說，一曰初入水中
齊項深，二曰水中任意就曲伸，三曰如履薄冰戰競兢。

第一句說的是初習拳如初入水中學鳧水，盲目的手
刨腳蹬，沒有章法也摸不到頭緒，蠻幹蠻練，在水中苦
掙苦扎，被水漫過頭部，水嗆得透不過氣來。

第二句說：練了一段時日，按老師指出的方法，訓
練的法則，漸漸地練出了頭緒，摸到了竅門，掌握了方
向，越練越明白，越練越能從心所欲。

第三句說：練到上層功，覺得處處要小心謹慎，動則
怕有閃失。其實要冲破這一關，功夫會更上乘。這句話是
告誡後來的習練者要勇於攀登，冲破這種束縛，更大膽的

去運用。郝為真宗師正是冲破了這三個階段，走過了這三部曲，終於成了武式太極拳的里程碑、一代宗師。

六、釋「有心求柔，無意成剛」

郝月如大師銘句：「有心求柔，無意成剛」。他是李亦畬先哲的實踐者，練功以鬆柔入手，久之成剛。而這個「剛」字的含義是什麼，諸多練者能明白嗎？「剛」是快的意思，而不能理解為「硬」，那末「鬆柔」即是「慢」的意思而不是「軟」。刀有刃才能「快」「利」，而使刀有刃的則是「鬆柔」這個大熔爐的鍛造和錘打。

練拳要慢不要快，要「柔」不要硬、僵。正是「鬆柔」去練，才使肌體柔韌度好。鬆柔裏面有熔爐也有錘和砧，練拳如在火裏冶煉，砧上錘鍛，使自身的每個部位都能夠得到冶煉、錘鍛。「柔」練得多了自然就成「鋼」了，而有了「鋼」才能用在刀刃上，才能夠「快」。郝月如大師把李亦畬先哲的「動牽往來氣貼背」發揮得淋漓盡致。真是柔練得久了，無意就變成剛了。再往深處解釋，把本身的形神百骸、每一個神經細胞都練成「純鋼」，使周身的經絡都得到百折不撓的鍛造，把身體練得銅澆鐵鑄，綿密無間。宗師還有一對聯銘句「一身鬆柔如無骨，放出滿身都是手」，只有慢慢揣摩，鬆柔去練，才能夠隨心所欲，百煉成鋼。

七、釋「接勁打勁」

李遜之先師有「接勁打勁」之遺篇，此篇文字雖不多，却耐人尋味。接勁是用意去承接，而不是以超過對方力的數倍才能應用，那樣即是以力勝人，非接勁打勁之應用了。以柔克剛，以巧勝拙，是接勁打勁的主題。彼微動，我先動，是我的意早已窺破彼的行徑，早就安排好讓彼勁落空的準備。接彼的勁頭化其鋒芒，使彼失重而擊彼勁尾（根），這都是在一瞬間的變換，「接勁打勁」寓意深遠。

八、釋「隨意機能」

郝少如宗師用精練的語言，闡述了武式太極拳先哲學說。「隨意機能」的轉變是練好內家拳的最好途徑。我們平常的機能習慣，是眼看到了，反映在腦海裏，利用思維做出判斷；而隨意機能的轉變，却是讓我們通過功夫的錘煉，練成肌肉的條件反射，它和眼睛的作用是相同的。眼睛看到有物體向它冲來，它會本能地眨巴，而通過功夫的錘鍛，把肌膚的神經便成了「眼睛」。身上處處長上了「眼睛」，挨什麼地方，什麼地方就會「眨巴」。郝少如宗師的精辟闡述太絕妙了，他一語就講明白了，這是我們練內家拳必須的手段，同時他更進一步的解釋了其父郝月如大師所講的「假使挨手，手

能靈活，假使挨肘，肘能靈活，若是挨胸，胸能靈活，若挨身每處，則處處都能靈活」。練到現在我才豁然大悟！

九、釋「如皮燃火」「如泉湧出」

這是李亦畬先哲的經典拳論。「如皮燃火」是「陽」，是講自身的觸角感應，打個比方：我們平常在灶間做飯炒菜，炒菜的鐵鍋被高溫考得灼熱，你如果不小心，手臂某處觸碰到鐵鍋的邊上會是一個什麼樣的反應？練武式太極拳就是要那樣反應，我想大家都會體會到的，那種反應就是一層高境界的反映，機敏地應用。

「如泉湧出」是「陰」的，他在暗處，是觸覺的最高機能，它體現的是知人功夫的境界，對方的「勁」剛冒出來，我即以氣全吞化之，把他勁似泉水剛冒出之時堵住，這非經工夫的磨練不能臻此境界。

十、釋恩師姚繼祖先生解「沾即是走，走即是沾」

王宗岳先哲所講的「沾即是走，走即是沾」，他沒有具體解釋給後人。恩師把這句話解釋得很透徹。

「沾」謂之我順，而「走」謂我背了才「走」，「走」是化解。如果把「沾」和「走」分開來用，就謬

123

之千里了。沾和走同時并用，方為陰陽相濟。王宗岳先哲拳論中講到「我順人背謂之沾」，姚恩師加了一句即「人順我背謂之走」，恩師解釋「我順」不是我主動進攻，而是憑借機勢來判斷，「人背」是我的感官機能和意識，非是我預先設定好的陷阱。總歸一句話，自身的功夫是主要的，身上處處是意，處處是氣，只有「氣遍身軀」，才能達到對方不知不覺而被我「走成背」。

釋先父「行拳如踩球，鼓蕩如氣球」

先父胡金山是郝月如大師的親外孫，自幼就住外祖父家，因家貧寒，十五歲就跟其外祖父在常州、鎮江、杭州、上海、南京等地奔波，教拳、學拳，得真傳於一身。

「行拳如踩球，鼓蕩如氣球」是他精辟的總結和體會。打拳如在球上時刻戰戰兢兢，恐怕一腳踩偏從球上摔下來，這個準則即是要保證「中定」和「中心」「重心」，動牽往來要輕靈，練得越久氣勢的邊緣越大。身體鼓蕩如氣球，輕如氣球，放出的意氣圈，波紋向周邊推展，猶如平靜的水面被投入一個石塊，受石塊下沉壓迫濺起的水圈漣漪，慢慢地向周邊擴散。這個意思我們很能明白和接受，功夫越久功力就越大，身上的球體氣勢能把自己包裹、籠罩，進而向外擴大和發放。功彌久而技彌精，拳練的多了氣勢的邊緣就越大，它產生無限的動力和機能。

十一、練武式太極拳須知

　　武式太極拳縝密嚴謹，富藏哲學理念，它符合宇宙天體的四季轉換規律，有「四立、兩分、兩至」。四立：立前立後立左立右，兩分：春分和秋分，在拳中曰「骨肉分離」和「意氣分離」；兩至：夏至和冬至，在拳中曰「至剛」「至柔」。是對立統一相對的哲學，偶成平衡，即有前即有後，有上即有下，有左即有右。足踏五行，木、火、土、金、水，即進退顧盼定，手演八卦，八個方位，即乾、坎、艮、震、巽、離、坤、兌，拳術套路為「米」字形，身分九宮，每宮各有米字支撐，身分上、中、下三才，即天地人三位一體。腳下有「幾何步形」，「立體」運動，如「開方9」，周身用大「米」字牽動各宮位裏的小「米」字，為九九八十一變，為九轉玄機。周身罔間為身演數術的高密度，九節連環為一線串成。提腳，懸腳，擺腳，扣腳為方位的轉換，臂和手回環旋轉，配合步形的演變、折選轉換為最基本練功法則。

　　這些法則是郝為真宗師，祖孫三代在武、李兩位先哲的思想基礎上，另發悟的心得體會，其總結的「郝氏大操手」，裏面就有了「骨肉分離術」的是武、李理論高度的再昇華。「骨肉分離術」是郝為真宗師發悟的拳理和體用，是武禹襄、李亦畬兩先哲的理論思想延續。

美哉！武式太極拳，高妙的哲學拳，儒、釋、道為一體的「善行拳」。

十二、析「雙重」區分

習練太極拳者，須要知道「雙重」的劃分。何謂雙重？確實是一個導向問題。「雙重」的概念弄不清楚，很容易誤入歧途。咱們分析一下，怎麼是分清虛實，再行拳練功中，習者大部分會受到誤導，說一條腿用力另一條腿一點力都不能用，這就在根本上誤導習者。打個比方，我們平時站立工作時，是不是兩條腿平衡用力？如果走路，是不是抬腿邁步交替轉換重心，向前行走？這在行拳中也是如此。定型姿勢站立，必須是兩條腿平衡用力來支撐全身，而在上個動作過渡到下一個動作，一條腿必然支撐重心，而另一條腿向前邁進來變換下一個動作，這叫「自然地重心交替」，絕不是單輕單重就是分清虛實的誤導。

雙重究竟該怎樣區別？在練功當中要注意用「中」，中即是脊椎骨，中即是雙重的分水嶺。脊椎骨若不正中，即是雙重的表現。頭項豎直，百會穴和會陰穴呈上下垂直線，是正確的，反之就是雙重。另外若和對方接手，自己努氣便是雙重，不丟不頂是順遂，反之即雙重。兩個人都用蠻力頂抗即雙重。在練單式中，若左手發力，則右手輔之向右外撐，謂之「守中用中」，

不這樣做便是「雙重」。在練單式中側重一條腿去練并不為錯，但一條腿用力，另一條腿不用力之說就謬之千里。

郝月如大師說，兩條腿如一條腿去用，是真正的練家。他老人家明白地告訴練者兩條腿合起來用，左右逢源，很簡潔地提示你是在腰上分的虛實，一條腿用力，另一條腿不用力分虛實即是謬論，習練者必須注意！

武、李、郝三家理論從實踐中來，絕不是憑空立異的言論，學者要仔細品味！

十三、「整勁和散勁」的區別

整勁：是指全身的力量，通過有節序的調整，有機地瞬間積聚到一塊，閃展發放。整勁：由李亦畬先哲的「九個反推」去練，一定要上空下實，一定要胸空膀活，一定要斂氣入骨，氣斂和力聚不是一碼事，氣和力該分時要分，該合時一定要合。意和氣亦要分開，意是靈敏的，氣是聚斂的。

散勁：是指全身每個部位，沒有通過節序訓練，在彼我接觸時不能隨心所欲地調動集中，而出現犟勁、僵勁。欲避此病須在練功時一定要遵守李亦畬先哲講的「要慢不要快」，「要鬆柔，不要用犟勁、硬勁」。郝月如大師銘句裏告誡我們「有心求柔，無意成剛」，

又說「一身鬆柔如無骨，放出滿身都是手」。前句是指練功時不要努氣，不要僵硬，後句是說周身如果一直放鬆去練，會隨心所欲，會得到預期效果，反之則是一場空！

十四、武式太極拳的內功心法

內功在外表看來，是看不到摸不着的東西，對於初練者來說，更是難以言及。

其實，能掌握內功心法的練家子，無論從練拳上和言談舉止上你都會洞察到的。真正的練家子思敏果斷，舉止幹練沉穩，眼光炯炯有神，面部剛毅，骨骼清奇，步履輕盈，拳招式揮發自如，處處恰到好處，讓你看着賞心悅目。

內功，就是說着意修內，內即心、肝、脾、肺、腎，此在中醫學上說是五神和五氣，在《易經》上說是金、木、水、火、土五行。

怎樣來？先練什麼？應先從練腎說起。

腎是修命之本，腎氣不足則精神不振，腎屬水，水是生命之源，必須強腎固本，冬季練腎養腎是最重之根本，冬季在四象上來講是「貞」，貞即藏而不露。在冬季的練功中，應適量的減少劇烈活動，多靜坐練內，修腎陽。適當運動補腎陰。

有了充足的腎氣就有了充沛的精力，才能在其他時

間更好地發揮。腎陰腎陽充實了，在春天的作用中就會有強大的電源來給肝臟充電，源源不斷地向肝臟輸送電源，使肝臟的功能能够釋放出更大的能量。

肝屬木，在四象學上屬「元」，元即從頭開始之意，故有「一元初復始」之說。一元中充滿勃勃生機，是萬物萌發之機，抓住這段時間練內功是最科學的，但也不能損肝太重，肝氣損則傷腎，所以在春天練功不要過於張揚地爆發，也不能怒氣冲冲地發脾氣。在自身的形神百骸上俱要有升騰之感，有噴薄欲出的感覺，這樣練功越練越勇。

肝臟供電來源於腎，腎生水輸送給肝，肝屬木，有了腎水肝才能旺盛，才能發出巨大的潛能。肝臟接來腎電再向外輸變，所以肝臟又是一塊帶有輸變性能的大功率輸變器。春天的練功動多靜少最為適宜。

有了腎水的澆灌，肝木旺盛了，它要供給心臟。心屬火，供給來自於肝木，木生火。火在四象上屬「亨」，代表南方，是熾烈光亮的意思。火熱烈而奔放，但要有機地利用，不可把它變成邪火。夏天練功要適當的增減，且要注意「冬練三九，夏練三伏」的誤區，冬天煉有冬天的上述練功方式，本是練的自然功法，却適得其反地去做，穿着很薄的衣服或光着膀子去練，那是違背自然規律的愚蠢的練法；夏天也是切不要頂着烈日去練，一定要按照夏天的方式，一切服從大自然。夏練是壯「中土」的保證，夏練是練「心力」旺盛的保證。

武式太極拳有「尾閭正中」之說，正中者，上下一定要豎直，不能左右傾斜，前俯後仰

正中者：即是練脾，脾臟屬土，在練功中稱為「中定」「中土」。脾是氣源，氣能充滿身體的每一個微小的部位，使身體各個臟器都能富有生機，所以說「脾」又是諸臟器之母。練脾就是練中土中定功，四季均可練，不受季節的節制。

中土中定練得厚重，它又是生「金」之母。金屬肺，屬利器，有金則利，能倏然爆發。按五行的衍生來說，金是生水的，金生水後供給到「腎」，腎水供給到「肝」，肝木生火，「心」火又生中土，它是個銜接循環鏈，所以練功要注意內臟功法的鑄煉，五氣練好了，內功也就壯大了，同時也練好了。

十五、武式太極拳的概念

一、總旨：健身、延年益壽、防病、祛病

（1）以健身為目的，利用業餘時間，愉快的鍛煉，借以達到身心健康。（2）排除私心雜念，再受自己支配的時間內，認真去練，持之以恒，增強身體素質，借以達到防病祛病進而達到延年益壽。業餘時間即是太極拳的天地。（3）臟器的自我按摩促使新陳代謝，體質加強。

二、藝術：健美、審美，觀賞性、娛樂性、趣味性

（1）練武式太極拳最注重體形，形若玉樹臨風，超然卓越的美感，讓人看着有美不勝收的感覺。（2）於緊湊中透着舒展，於輕靈中不失穩重，於小巧中不失大方；樸實方正，堅而不剛，柔而不軟，遵循九九演變，使人看着有一種美的享受。（3）太極拳及各種兵器相互穿插對練，陶冶人的情感，和人群在一起演練，既能健身，在一起研究打手技巧，又能從中體現超然的韵味，使大家都能感到愉悦痛快，從而給單調的生活增添了無限的快樂。（4）武式太極拳的中庸之道非常注重，其招式套路整潔明快，遊戲性强，它不但是一種健身防身手段，更重要的是體現了濃厚的人情味、無限的樂趣，不自主的將人們送上一個高級境界。

三、技擊：恒練，苦練，巧練，針對性練，科學性練

（1）楊班侯練拳每天十四遍，還要加一些輔助功法；郝爲真宗師，據史書上講每天練拳二十遍，數十年如一日，就他根據武、李先師的口授心法體會給後人留下了很多練法。他的九宫十三椿練法非常的科學，他每天拳不離手，杆不離手，刀槍不離手，劍不離手，而鑽研拳理更是手不離拳譜。（2）堅持不懈苦練不輟，行止坐卧均是練拳的境界，把時間佔了即換來了功夫，練拳刻苦佔時間，佔下時間換功夫。一身了得的功夫即是刻苦的磨練得來的。工夫——時間，苦練——揣摩——功夫。（3）巧練不是投機取巧，任何功夫不能一蹴即

得。不得竅要地修煉是盲練，得了法和竅要不下工夫去練也不成功，必須得到心裏明白，能够巧練到身上，讓身上明白，才能够體用，這就叫巧練。（4）針對性的有的放矢，打拳時意想周圍皆是對手，每個招式上下前後左右均能致用，均能制敵。輔助樁功、紥馬樁、三才樁、三圓樁、擊穿功、撕裂功、滲透功、五行樁、九宮樁、易筋經、輻射功、捅大杆、倒拖九牛尾等。（5）附加韌性鍛煉，五千米中速跑、壓腿、踢腿、打沙包、雙臂載荷訓練、摔皮人、二人互樁訓練等現代科學訓練方法。

四、平衡運動、鬆沉運動、運動達微、開發人體極限

（1）武式太極拳最講左右平衡運動，如有上即有下，有左即有右，有前即有後，講究八面支渾圓支撐，做到身如氣球。（2）將氣沉至腳底，再如水一樣漂浮身體，前打後拉對稱運動氣球膨脹和縮小均能促進臟器的自我按摩，同時也開發了臟器的功能，放鬆關節和肌肉，拉長韌帶，使氣充滿四肢百骸。清氣上升浊氣下降。（3）如果強調技擊的功能，那麼就必須從根本上去開發練意練氣，運功達微，進而煉氣化神。載荷訓練也是氣沉下盤，不向上沖，上面用靈整力。

五、開發智力。多維立體，三維立體空間，全憑大腦的思維，意識形態造設方程。

十六、談「腹內鬆靜氣騰然」

十三總勢歌明載：「刻刻留心在腰間」「腹內鬆靜氣騰然」；這兩句話以精練的語言告訴習練者應該注意什麼，應該怎樣去修煉。

刻刻留意在腰間；應該做到周身承上啟下，腰間活似車輪。中樞機關帶動四肢。連鎖反應上下呼應，腰就是軸。

習練者怎樣才能窺破「軸」的作用？如果研透軸的作用，就能夠做到揮灑自如。但是「軸」不是抽象的，我們不能把它和一般的車軸相提并論。我所要說的「軸」在我們拳術應用上是多向的。周天演變到何方（周身），靈活多變可調的「軸」都能夠運用自如。這樣就避免了「雙重」之慮。

那麼「腹內鬆靜氣騰然」之說應該怎樣去做？我看它應和上述之理聯在一起。先哲的這兩句話是關聯的。習練者要注意到「不偏不倚」身心平衡，先從「沉肘」求「鬆肩」，再求「腹鬆」。做到鬆得動牽往來氣貼背的效果，無論練拳或應用都能隨心所欲。

肘沉、肩鬆，進而腹鬆，氣勢渾然一體。周身行氣潛轉自如。周身用意念承擔重任，身體越鬆越輕靈。要做到陰陽二氣媾和潛轉，運作鼓蕩騰然，氣勢支撐八面。

咱們暫把「腹」比作「球」，如果腹是一個實心的

球，那麼它一點生氣都沒有，談何向外擴張發放？那麼會導致舉手投足均是呆像，外形僵硬。弊端缺陷應有盡有。

如果把「腹」比作空心的球，裏面充滿了「氣」，那麼他就擴張自如渾然一體。這裏所要講的是「腹」要鬆才能「靜」氣能轉進而「騰然」。「鬆」是陰而「靜」則是陽，陰陽相濟，氣勢騰然周身輕靈滿身輕利進而胸空膀活。練拳時舉手投足沒有呆像，應用時能隨心所欲。

腰間是「命」，腹內鬆靜是「性」，性命雙修休戚相關。能腹內鬆靜則能滿身輕利。又曰「虛領頂勁」也是腹內鬆靜的延續。

腹內鬆靜內氣充實，氣勢鼓蕩支撐八面。虛實變轉，氣遍身軀。

練氣亦是練意，一氣鼓鑄，騰然全身，動牽往來「忽隱忽現」其奧妙盡在其間。

習者同志們：能做到「腹內鬆靜氣騰然」是避免「雙重」之病弊端的重要環節。願我們多在這方面研究探討。敝人淺知管見，還望同道們批評賜教。

十七、談太極拳的「動與靜」

古典拳論說：「動若江河，靜如山岳」，這一精辟而形象的理論，概括地論證了從無極到孕育生機，產生

一元二氣進而促使陰陽兩翼的虛實變換。說明了動與靜的對立和統一的相互關聯性。

因為人自己本身就是一個小天體小宇宙，就是一張完美的太極圖，分陰極和陽級，兩級是平衡的，各位一半互相消長又互相制約。

有了完美無缺的陰極和陽極，才能够稱為太極。

動之則分，靜之則合。「動」是指身體的各個部位無一處不在動，而又無一處不在靜，周身處處無不體現太極即是周天、周天即是太極的原理，而這個周天即是我們自己的周身。

那麼動靜在身上各部位的體現是什麼？咱們先從手上講：以手為論，手指尖為勁的梢節，那麼支持手動的勁根就在手腕上，手腕是手動手靜的母體及保證。

以上膊而論：手為勁梢，肘為勁根，肘的力源是手腕和手的動靜保證和母體。那麼肘呢？肘動靜的根在肩，以肩促手動，肩膀能鬆、能開能靈活，就能支持肘動和手動，同時也是肘靜和手靜的總根源。

胸空腹實是支配上動上靜的基礎，而腰的動靜是上下貫穿的中樞樞紐，是連接上下的鏈條。

腳是周身的力源；腳下的動與靜是牽動周身虛實變換的保證，腳下的虛實變轉通過腰而起作用，「變轉虛實須留意」顯示出腰和腳同是周身的根本！

腳底下的動是腳尖向外擺和向內扣，腳底下的動靜，是在虛實瞬間的變換上，如左腳跟落地，身體重心

即移左腿，隨即右腳尖向內扣；待右腳全腳支撐重心時，這時左腳隨即變虛腳根提起，繼而左腳進步弓腿，完成兩腳的平衡分力，也就是兩腳兩腿的五五對等分成。

由左右兩腳的兩個動和靜，變為一個五五分成的兩腳兩腿的平衡靜。

腳和腿的動靜須要經過腰的傳導，再和上肢的肩、肘、手的動靜聯接成一體，身形動分靜合。一體即是周身，一體即是太極。

古譜云：動若江河，靜如山岳，形象而具體地說明了太極拳的特點。

動如長江大海滔滔不絕。靜：莊重如處子。靜：如山屹之峻偉，深沉而厚重。

又曰：靜中觸動動猶靜，這是內外交融的由內及外的運動，是神意之動到形意之動的高度概括，神意之動是思維領域的設計，有了思維領域的設計，外形的動就有目標。

視靜猶動，視動猶靜，意向何處動，勁向何方行，神用在何處，勁跟在何處，這裏的動與靜是很輕靈微妙的。

舉手投足意無定向，而勁亦無定向，全是隨人而動。那麼在行拳當中，即是靠意識形態的思維而假設定向，也即有人當做無人打，無人當做有人練，每招每式多設幾個定向，多問幾個能不能！

又曰：似靜非靜，似動非動，這是絲絲入扣的把太極拳的理論推向了新的高度。

習練者要注意：這些動與靜，均是在瞬間的，都是在內而不在外，內在的神意支配，由腳而腿而腰，隨着神意的導引而節節貫穿，動靜即陰陽即虛實！

屈和伸：是動與靜的延續解釋，屈是靜，而伸是動，但屈中含着動，而伸中當然也含着靜。

沾連粘隨就屈伸：這句話就包含陰陽和虛實即是動與靜的道理！

動與靜，陰和陽，虛與實，是同一個道理，只不過是不同角度的再現而已。我們要把它們等同起來，而不要把它們對立起來。

總之，太極拳是一門內蘊豐富的哲學課。單純地追求拳術觀點，是不能窮其奧妙的，其處世哲學、藝術人生、養生學、技擊學，是值得我們去詳盡地探討的！

十八、淺談「擎引鬆放」

武式太極拳第二代宗師李亦畬老先生窮畢生精力，解釋和豐富了武式太極拳祖師武禹襄的卓越論著創演出精絕的「打手撒放」四字秘訣。為我們後人研究太極拳打下了雄厚的理論基礎和物質基礎。

「擎、引、鬆、放」；被列入國家高境界武術經典論著。作為珍貴的歷史文獻，被海內外歷代人所推崇。

我以淺薄之口，毫末之道行，淺談先師的「四字秘訣」，望同好們批評指正。

「掔起彼身借彼力，」中有「靈」字。「引到身前勁始蓄」，中有「斂」字。「鬆開我勁勿使屈」，中有「靜」字。「放時腰腳認端的，」中有「整」字。簡稱「掔引鬆放。」

「掔」者：是在和對方打手時，借對方的巨力，將其拿起。非是將對方舉起也。誠然將對方舉起雙腳離地，是謂將人全部拿起。但那時完全是自己的力量而行，非借他人之力。四兩撥千斤之句顯然是非用大力勝人。「掔」的意思是用小力勝大力，比如說：一塊重三百餘斤的磐石，要用三百餘斤的力氣方能將石頭搬起，而我們只有百多斤的力量，對這塊石頭來說要憑借自身的力量，是很難搬得動的。

但是咱們能憑借地力，借用杠杆的巧力，將石頭托起錯位移動，使石頭挪開到應放的地方。這就是「掔起彼身借彼力」之說。

為什麼「掔起彼身借彼力」中有「靈」字，上下逢源，一到俱到。虛實轉換，開合有致，輕靈沉隨，鬆圓活順。反應迅捷靈敏，這就是「靈」字的概括。

「引」者：捨己從人而言，走化勁之說。前進後退，上下左右，以意承接對方。自己微巧的力，走在對方「勁」的前面。彼方的巨力向我身上襲來。我以意和微力走在彼勁之先，引導彼力向我的順處打來，但我的

意圖絲毫不露行迹。即所謂「引到身前勁始蓄」。

為什麼說「引到身前勁始蓄」中有「斂」字，斂者是指氣而言。「尚氣者無力，」「養氣者純剛。」以意承接彼勁，我「氣」和「力」四面埋伏，不露痕迹，將氣藏在腰間和兩肩脊骨處，所謂「斂氣凝神」，一經使用由肩而膊而手，一氣呼出一氣呵成，這就是「斂字」的體現。

「鬆」者：是指彼「力」被我「勁」化空，其根自斷。此時捕捉住有利戰機，鬆開我周身的「勁，」對定彼的準頭筆直而去，迅速發放，不要使自身的勁有一點屈處，不要使自己的勁有一點斷節處。有多大勁用多大勁，將周身之一家勁完全用在發放的「點」上。

為什麼說「鬆開我勁勿使屈」，中有「靜」字：這個「靜」字的定義是仍在蓄勁。在對方的根將斷未斷之時，恐對方忽有突變，轉化成有利時機，我如不冷靜，將勢鬆出，失機於對方，勢必要有麥城之敗。必須在瞬間有冷靜的思考，方能應變萬一。

這個「靜」字的二層意思，是突出在「意」和「氣」的運轉上。意氣能換得靈，必須要「沉靜」。沉靜是「氣沉丹田」的先導，而「氣沉丹田」才是「鬆開我勁勿使屈」的途徑。

「放者「，是成功的發放；「放」仍是「鬆」的連續。彼的巨力已被我化空，自斷其根，我已尋好時機，何處順，往何處加力挫之，既借了彼的「力」，也鬆開

了我方的「勁」。此時我方的腰和腳與彼方的腰和腳，要認定在一個順背的位置上，即所謂「放時腰腳認端的」。

為什麼說「放時腰腳認端的」中有「整」字；這個整字是指 周身一家而言，要「鬆開我勁，」必須用周身一家之「整」勁 ，也作閃展勁，周身上下腰如弓把，手腳如弓梢，上下勁貫穿，猶如絲杠上提，周身一「壯，」對方跌出。既體現了絲杠的「力」，也體現了「來幅線」的勁。是謂「整」勁。即周身一家之勁也。

武式太極拳祖師武禹襄，在心解中所說到的「一曰勁整」，就是這個「整」字的精緻概括。

武式太極拳第二代先師李亦畬老先生的絕世武篇所說的「擎、引、鬆、放」四字秘訣，脈脈相連，間不容髮，一到俱到，一有具有。望學者刻苦研練，認真揣摩推詳，不要差之毫釐，謬之千里。

十九、淺談太極劍的攻防意識和健身自強體會（胡燕蕾）

劍是群兵之母，有群兵之君、十八般兵器之王等美稱，人們對劍術的偏愛不外乎上述稱謂。

我十六歲隨父學劍，至今已七個年頭，深感父親對家傳太極劍的造詣和昇華，有一個獨到的精辟見解家父常談劍法和氣勢，精神和素質，劍法和劍器形神合一。

我跟着家父習劍受益匪淺。

　　隨着幾年練劍的昇華，我談點感想，以淺薄的拙見實爲拋磚引玉，願各位劍術同好和諸多前輩批評指正。

　　太極劍的攻與防是在拳架純熟功底雄厚的基礎上，配合身法的自然調整和沾連粘隨的運用，期間又無處不體現拳架功夫的攻防意識的滲透，平日走架的正確與否，確立着兵器招式的優劣。

　　攻防意識的潛在，是對敵訓練的必然途徑，隨着熱火器的進化，上陣排兵不再用刀對刀槍對槍的對攻。但是一個持凶器的歹徒進攻，覺得連點器械攻防藝術還是必要的，這裏談點開合太極劍中招式的運用；如「挑簾式」的應用，就是武式太極拳先人論「四勢追命刀」刀法在劍術上的結合和滲透。「裏剪腕」「外剪完腕」「挫腕」「撩腕」。「挑簾式」就是外剪腕的應用，它是在不遮不攔的情況下放敵過來，而巧妙地後發先至，出奇制勝，對敵發招的「沾與走」是在意念上的磨練和滲透。不是劍沾劍的「沾連粘隨」。兵器和兵器的叮當撞擊，不是上乘技擊家所謂。

　　進攻的意識是—旦抓住對方的空檔，以迅雷疾電的意識穿透力向敵攻擊，每招必致敵於死地，此時的腰腳順背有霎時變換和準備以防萬一。

　　「左右攔路虎」以偏鋒順化，進擊敵要害部位。再如「哪吒探海」是以「青龍戲水」爲前導，向敵防守進攻，敵用器械功我右膝，我斂神凝氣提起右膝，劍尖以

沉腕下點進擊敵之手腕部，迫敵後退，我在以凌勵的「哪吒探海」之式擊敵丹田和腳面，此一招兩式中途突變，實為劍中怪招。這裏說的意識就是平常素質的磨練和意志的磨練，每招能舉一反三，一劍出擊突變二招甚至三招。

　　雖淺見劍術攻防，因功夫膚淺，技實不敢當論，還是談點練劍的健身感想。

　　一個好的劍路，一招一式打下來，認認真真去按照先人所指的劍法和要點去做，加以自身的形神發揮，會得到意想不到的健身效果。

　　每天早起，金雞報曉，聞雞起舞，沐着拂曉的晨光，習習的柔風，伴着早晨的清氣，沁人心肺，美哉開合太極劍。每天練劍有每天的感受，每晨的方寸之地的自我投入，也引申着我對工作和各種活動的全身投入，這是體現開合太極劍的餘韻猶存。

　　太極劍每招每式的意動，氣動和神動進而勁動形動，完全按照拳經的要求去做，幾遍劍打下來，有一種說不出的自我陶醉感。神韻纏繞，我身溶在劍影、劍光中，形如風擺楊柳。神如鷹燕凌空，虎勢威猛，劍嘯龍吟。

　　湧泉、勞宮、會陰、百會等穴，在練劍中達到內氣的潛轉，周身的自我按摩，對鍛煉身體會起到一個事半功倍的效果，練劍陶冶情操，練劍塑造自我，練劍不但能增強意志，增強自身素質，還能是周身的關節經絡得

到有機的加強，練劍能使肌肉增強彈性，能使皮膚抗
皺，抗衰老，練劍更能增強對疾病的抵抗力。諸如關節
炎、肩周炎、胃炎、氣管炎等慢性疾病，通過練太極拳
和太極劍會很快恢復健康，和太極拳一樣，太極劍同樣
是一種不出偏差和副作用、既簡便又安全的高級氣功。

二十、武式太極拳起勢談

武式太極拳的起勢，是一門高級的學問；它從無極
孕育到有極，是做了充分的準備工作的，在短暫的時間
裏，它容納了兵家奇正之學，醫家的吐納和道家的導引
提放。

大凡人們在孕育每項工程，必然有他的思維依據和
工程概念，比如首先要做的是圖紙的設計，分段工程的
順序及計劃進程，再就是要完成他的預期效果。

而在武式太極拳起勢的短暫時間內，首先要安排周
身放鬆，行拳如對敵，身的五弓要有節奏的備好，首先
要把純真的心態一定要溶解到大自然中，身體亦融化在
大自然中。

當從無極走向有極時，左腳緩緩提起向左外分開，
身體的各部位有飄飄然的感覺和湧動，當左腳落地的瞬
間，雙腳便有生根於地的感受，此時腳心的湧泉穴要有
從地下汲水的感念，謂之採地氣，此時周身須有騰挪欲
動之勢。

　　當雙手掌心向下朝上微微抬起時，雙手十個指頭的指尖十宣穴完全張開，和雙腳十指的十宣穴相對，有把地下的水（氣）向上抽吸的意念；當徐徐上舉的雙手十指發脹，向上舉動艱難時上下對拉恰到好處，當感覺雙手沉重兩手要自然內旋至手心向上，此時向上捧舉顯得非常輕靈，需說明的是向上舉的雙手十宣穴，把地下的水（氣）有機地和天上的水（氣）聯合起來，此謂採天氣，接天河之水，謂之三位一體也叫三才合一。

　　當雙手採滿天氣之後，把天河水隨着雙掌內合，徐徐地沐浴全身，雙掌的天地之氣順着雙肩的肩井穴向下輸灌，另一股水則順着頭頂的百會穴，向體內灌輸，蕩滌五臟六腑，然後將五臟的廢氣從腳心排放出去，已達到健身的預期效果。

　　咱們大家都明白井和泉的作用，有水必有泉。盈盈充足的泉水生在井裏，才能取之不盡用之不竭，那麼我們採天河之水，又充實到井裏，便使井裏的水源源不斷地保障供給。

　　把天河水（氣）和地下水（氣）陰陽交合遍及全身，周身便鼓蕩起來，周身一鼓蕩便有向四面八方噴火的感覺，這就是天地之氣內外之氣在周身交融纏繞，所產生的效應。

　　習練者要注意，我們的雙腳底的湧泉穴，才是我們所練的「氣沉丹田」。

　　雙手的勞宮穴為上丹田，上下丹田必須運作一致，

它能夠保持正確的周身協調運動，也能夠保證滿身輕利，武式太極拳的起勢，在打手應用上還有一層關鍵的作用。照此述去練能達到初級應用和強身健體的作用及效果！

有關這一從不公開講的練功途徑，本人在東南亞教拳，時任新加坡全國武術總會客卿教練，分別在新加坡全國武術總會，馬來西亞首都吉隆坡講座時已向東南亞的太極拳愛好者們，做了概括的論述，他們都反映照此練去效果非常好，我想，在國外這一從不公開的練功方式已經講出，還有什麼理由不向國內的愛好者講呢？謹以此奉獻給國內的同仁們，請習練者參考。

二十一、武式太極拳經訣談

武式太極拳文化源遠流長，博大而精神，其精辟的理論為中外所公認。其思想體系的形成，是幾代人的不斷總結和實踐，它源於王宗岳拳論，而比王宗岳拳更為具體更為確切。

武式太極拳的理論體系，是中國武術幾千年來的高度概括和結晶，其在內家拳的功力和造詣上是歷代人所不能比擬的。

它是一個嚴格按照周易學說的演變而布局；其套路的招式運作，和人體的內在動作，簡直就是一個精密的數據演變，說白了武式太極拳就是一門高級數學方程，

人體即是一個多元素方程，武禹襄祖師就是開發這一精密方程的高級數學家。

　　武式太極拳經幾代人的不斷改進和修飾，逐漸的由內而及外，氣勢圓潤而豐滿，套路由原來的三十多式演變為八八六十四式；又以九數而演變，成為九九八十一式，繼而由八個方位，每個方位十二地支，變為九十六式，進而又以人體分上、中、下三盤，為天、地、人三才，三盤各三個宮位，合而為九個宮位，每個宮位藏十二地支。而每三個宮位演變為一個周天，九個宮位演變為三個周天，每個周天三十六式，三個周天即為一百零八式。

　　一元：即無極，這個無極不是常人所講的混沌未判的無極，而一元無極即表示一切生機將要形成。

　　二氣：即太極，在一元裏化分，如陰陽兩氣，正負兩極，內氣和外氣，這就是生機的形成。

　　三才「即天地人，謂之天和地經過人的聯繫而演變萬物，一切生機從中孕育，生機勃勃，生生不息，新陳代謝，周而復始！

　　「文革」年代時一個春節裏的一天，飽受「文革」苦難的恩師姚繼祖先生跟我講拳理，他說鳳鳴呀你在咱郝式太極拳裏（當時習慣的稱郝式）進步快造詣高，這是雙重原因，因為你的拳術還有你父親的指點，但是，我知道多少，就給你講多少，李先生怎樣說（遜之師爺）我跟你怎樣說，恩師聲淚俱下，我深知老師當時的

困境，他說：我說不準那一天就被革命派給打殺了，這些寶貴的東西（練拳秘訣）我不能讓它埋在地下！

回想起來，當時姚師講的拳理，即是數據的演變，他說：一化二，二變三，三生萬物，一天二地三是人，人在天地間運作可跟據四季轉換而運作萬物，人體胸以上為天，腳底到大腿上端為地，腰中為人，腰在太極拳運作中指揮氣和力的使用。

老師說：練拳先練腳，腳動凡三變，提懸記心間，腰變是人寰，變換中心懸，頂上虛領氣，雙手推三環，如水漂重物，如風擺蓬帆，這些純樸的練拳真言常常縈繞在我的心田！

家父胡金山先生，根據其外祖父郝月如大師的口授，跟我是這樣講的：三環套月七星全，掤攦擠按巧鑲嵌，地下湧動三翻氣，九曲黃河水無邊，金木水火四輔弼，中央戊己樹旗杆，十二重樓天彻地，骨肉分合一氣聯，易筋九宮潛聚散，起承開合應萬變。這十句至理名言，練拳真諦，跟姚繼祖恩師所口授的練功真言不是同出一爐嗎？

姚老師說：起承開合即起承轉合的進一步解說，轉即是開，開即是轉，當時姚老師在我練拳時，從我的腳底下一直摸到頭頂，他講氣怎麼運，勁怎麼用，力怎麼潛伏，招式每動均帶開合，這樣就起落有致，他說他的拳架是跟其表老舅郝月如大師學的，和我父親胡金山先生同一個老師，姚老師直到1993年為西街的武、李拳

傳人搞統一，才改成現在不帶開合的拳架，為改拳架姚老師總表示遺憾，說這樣的拳架怎麼能代表武式太極拳，遲早要被人議論的。

起承開合，是骨肉的分合聚散，它體現的是掤、攦、擠、按，更突出地體現了意氣分得清，分得靈。武禹襄祖師在他十三總勢歌裏的兩句話是「若言體用何為準，意氣君來骨肉臣」，而起承開合即是這兩句話的最好的表達形式，同時起承開合也是數據演變，解方程的最好公式。

二十二、再談擎引鬆放

李亦畬先哲的「擎、引、鬆、放」四字秘訣，很多習練者根據自身的體會，解說了自己的觀點，有許多愛好者還真有見地！

我的恩師姚繼祖口授，同時兼得家父胡金山先生的衣缽，現將自己的淺知也向同好賣弄，還望諸同好不要見笑。

擎者：用掤勁巧接對方之力而不使對方的力冲擊我的中心和重心，這裏面有吸、有粘、有隨、有連，自己虛靈的勁就潛伏在手腕部皮裏膜外，上氣虛領，借助自身腰眼的微妙變化而巧妙地借得對方的力，吞住對方的來勢。

引者：牽引對方的勁頭而不使自己的真力暴露，借

助杠杆之原理，此中有制、有管、有沾，　自己的意在上而氣在下，　以意認定對方的勁根，把對方引到自己的得力處，使對方受制於我。

意在上能斂氣入骨，而氣在下則能沉入腳心湧泉（丹田）。氣使於上身法散亂，必致亂章法而不能聚氣，所以說：引時要先自聚氣入骨，氣勢不能散漫，須知斂氣就是儲力，同時也能借對方的力。鬆者：周身鬆開、骨節鬆開，讓自身的氣遍及全身無微而不至，周身的氣鼓蕩得快流動的也快，節節貫穿而有條不穩，此謂之一個靜字，上氣和下氣聯接巧妙。

靜能使周身氣不散漫，靜能使周身不用拙力。靜能使一切行動歸於自然。

放者：　自己的腰活、步活、膀活、手腕活。上中下天地人三才配合恰當，趁對方失重的剎那而發放。

放，要拉開自己的韌帶，鬆開自己的骨節，但在放時一定要注意自己的腰和腳的順背，同時也要注意彼方的腰腳和順背，有的而放矢。

放時把自己一身之勁有機地聚到一個點上，謂之周身之勁練成一家，發放時自己的聚力好像千鈞重錘擊打出去。

擎、引、鬆、放四字不能拆開，不能等同，具有間不容髮的關聯性！

而靈、斂、靜、整四字是擎、引、鬆、放四字的陰陽互濟的不可分割的連接鏈！

自己練拳時重在下盤，重在聚氣，重在格物致知，重在順應來勢，重在周身之氣聚散得快，重在周身之氣聚散得快，重在周身之勁聚到一個點上，重在用巧，不要用拙，重在外形安逸，更重內氣充沛。

平時修練形、意、氣，問下、問中、問上，達到外形美而內力堅固，行家能看到你周身皆是拳，周身皆是意，真能達到針扎不進，水潑不進的精神意境，那樣才是真練家子。

單純的去追求技擊，把自己練得一身拙力犟勁外形審美更談不上，是必把太極拳弓向歧路，使原本樸素純潔的武式太極拳，走形變樣，變成馬猴或木偶皮影，錯誤的導向，使習練者對武式太極拳產生曲解。

武式太極拳要佔領現代文化市場，必須按照武、李、郝先賢的要求去練，必須以鬆柔入手！

二十三、「再釋」十三總勢歌

武禹襄先師的「十三總勢歌」;是一個文武兼容的哲學思想。練好太極拳必須把它讀懂讀透，這是一個愛好者必須具備的過程。先前拙作已刊入書中，這次是我自己出版的《武式太極拳全書》，它是一部教學工具書。在我的教科書上，需要再解釋一遍，跟刊入其他書本和雜誌上的并不冲突，只不過是加深了的延續。

1、十三總勢莫輕視，命意源頭在腰隙。

十三總勢：是太極拳總體的概念。它以五行和八卦組成為「十三總勢」。

五行者：木、火、土、金、水，是為相輔相成。進退顧盼定，木、火為進退，土為中定，金、水為顧盼。進退在腰的支配，顧盼在肩、肘和手，中定在神和意。

八卦者：掤、攦、擠、按、採、挒、肘、靠，掤的解釋為接力、為搭手，掤為第一:是注意接好對方來力的關鍵。攦、擠、按、採、挒、肘、靠七個字都在「掤」上來決定。練好「掤「是八卦的根源，是識別對方來勁的根本。而做好「中定」又是練好「掤」的保證。所以說十三總勢都要以腰隙來決定。

2、變轉虛實須留意，氣遍身軀不稍痴。

變轉虛實；須留意「三才」的轉換，易經講：一生二、二生三、三生萬物，只有通過「三才」的變轉，才能運用好虛實，弄通一二三的運動，往復就有折叠，在折叠中產生信息和能量，意氣上能換得靈斂，所以須要留意，全在以意（心）行氣。

氣遍身軀不稍痴:在三才運轉中利用折叠轉換產生的能量反饋，氣遍全身集於脊骨貼於背上，周流變轉不讓氣有一點滯處。

3、靜中觸動動猶靜，因敵變化示神奇。

我意作用於人時須認定準頭，不能露出一點痕迹，不能用一點拙力，在動中寓靜，靜中制動一髮千鈞，在靜中生變雷霆萬鈞。隨着對方的變化而「沾走」并用才

是神奇的妙手。

4、勢勢存心揆用意，得來不覺費工夫。

勢勢揣摩，如在水中學游泳，如在案上揉面，如在牆上拍板球，每招每式以口問心，上下前後都能按口授行功指南去練習，問能不能皆然合度，每招每式用意存心，像揉面一樣反覆折叠去練，曲中求直蓄而後發，格物致知，問心問身問四面八方，時間功用，不知不覺功夫上身上手。

5、刻刻留心在腰間，腹內鬆靜氣騰然。

發力須在腰間支配，留神腰間的變化，不讓對方窺破我的虛實，勢勢能站在「我順人背」的地步。氣在腹內交替潛轉，氣至力生，用騰然之氣作用於人。

6、尾閭正中神貫頂，滿身輕利頂頭懸。

尾：脊椎骨下端骨節，向前向上挑起，（即平常所說的尾巴根）如用托盤端起小腹。

閭：肛門；尾骨端起肛門，會陰穴能和頭頂百會穴對拉，以百會穴為領導，綱提挈領領導全身，以意達氣左右逢源，輕靈圓活達到「滿身輕利頂頭懸」。

7、仔細留心向推求，屈伸開合聽自由。

每招每式細心揣摩，守中用中達到周身罔間，形成一氣呵成，意到氣到氣至力生。練就周身的肌肉高密度，屈和伸開和合在曲中求直，能運用自如即所謂「屈伸開合聽自由」也。

8、入門引路須口授，工用無息法自休。

書本上所載都是結論性的東西，只有明白的老師、有真傳的老師，給你口授交待入門的鑰匙，自己能解鎖，得到竅要心裏明白練到身上。每日堅持不懈，先是招式熟練，後能結合運氣。先是用招作用於人，後是用功夫和氣勢化人以巧作用於人。即所謂「工用無息法自休」，周身處處能靈活運用，就達到不以法治人的境界。

9、若言體用何為準，意氣君來骨肉臣。

練拳為了體和用。但什麼是體？什麼是用？先從身上做起，把自己身上的先天拙力練掉，把自己這一塊生鐵鍛造成純鋼，千錘百煉百折不撓。把自己的精氣神高度集中起來，改變自己的隨意機能，認準對方的隨意機能。能達到身鬆體靜，百邪不侵。

「意氣君來骨肉臣」；練武式太極拳須知「骨肉分離」，骨和肉分開活動，用意念支配自己的肌肉群張弛和鬆沉，肉下沉而骨上升，用肌肉群將骨向上湧起，訣竅裏講「三才合力湧漂壯」，這個境界是「骨肉臣」的境界。另外是意和氣的活動。郝月如大師講「一是意和氣分得清，二是意和氣分得靈，三是意和氣合得整」。這是高深的意境概念。非身演手試口授才能明白。周身全是指意氣而言。這便是「意氣君來骨肉臣」的體現。

10、詳推用意終何在，益壽延年不老春。

練拳的目的是為了修身強身，袪病延年，傳承文化、傳承文明，繁衍生息。讓它延年益壽，而不是一味去爭勇鬥狠。爭勇鬥狠是必將人誤入歧途，透支健康、

夭折生命。一定要「氣以直養而無害」，一定要「益壽延年不老春」去練。

武禹襄先師十三總勢歌，共一百四十個字，每個字的含義都要認真去追求，毫無疑問。不然你要枉費工夫的。

二十四、釋郝月如大師「裹襠護肫須下勢，鬆肩沉肘氣丹田」

裹襠：兩腿向內前裹，鬆開腰胯。兩肋微斂，豎尾微用力，俗話說：打拳如坐凳，坐凳即下勢。坐凳裹襠，兩肋斂氣下沉，兩肋即「肫」，如是修煉「肫」即護住矣。

「鬆肩沉肘氣丹田」：兩膀能鬆活自如，兩肘如鳧水下沉，掌豎腕坐能幫助鬆肩沉肘。能鬆肩沉肘就能幫助氣沉丹田。武式太極內傳經訣「鬆肩理氣上腹空，下注磐石上輕靈。潛地三尺如鐵鑄，全憑丹田運轉功。」

二十五、釋李亦畬先師的「發人一刻定軍訣」

發人一刻定軍訣講；底氣要足、中氣要壯、上氣要靈。

常練身法，立定腳根，豎起脊梁骨。身正方能支撐八面，身正腳底才能生根，身正即能底氣足。

中氣壯；從腳底產生的力源，源源不斷地送到氣庫（通常說的小腹丹田）而真正的丹田即雙腳的湧泉穴，力源送到氣庫，加強了腹肌的力量，腰部堅挺這就是中氣壯。

上氣靈；兩條腿為底弓，上身為中間主弓，雙肩將底氣送到雙膊上。雙膊運用要得當，輕靈順勢為得當，此謂上氣靈。

二十六、釋郝為真宗師「十字路口認軍訣」

此謂神明階段，和人打手自己如處十字路口，瞬間認定方向「準頭」。方向敏捷，常處於不敗之地，一言以蔽之「已達神意順遂，滿身是手的境界」。腰間虛實運用靈敏，不讓對方摸到。即十字路口認軍訣。

二十七、郝月如大師的「三才歌」

三才合力湧、漂、壯，天地助我工運長。十字路口認方向，一弓蓄發彈飛揚。

二十八、釋郝為真宗師「練拳三部曲」

一曰：第一階段初臨拳境，「如入水中沒項深」。講初習拳的人，感到如水淹沒了頭頂，自己掙扎在

水裏亂刨亂蹬，毫無目標的費盡拙力。（按：練武式太極拳，本來就是把自己置入水中，只不過郝為真宗師把它比喻得更形象化了）要在水中逐漸地適應，能掙扎着露出了頭頂。

二曰：第二階段「水中露腰立鳧行」。

講拳練到第二個階段，在水中蛙泳、蝶泳、仰泳、潛水泳都能自如運用了，就想着在水中晃動身體能站立起來，像在平地行走一樣，名曰在水中「立鳧而行」，上半身能露出水面，此時的工夫已到著熟階段。

三曰：第三階段「踏在水面履薄冰」。

身體生怕陷入深淵心中戰戰兢兢，講拳已練到第三個階段，已入臻化，反到時刻膽顫心驚，一遇風吹草動，就會有特殊的條件反射，神意上不由自主地出現向外彈射的本能。有時還恐怕有什麼閃失。

二十九、郝為真宗師「不丟不頂」教學

郝為真宗師講拳常有比喻，他跟弟子們教學經常用深入淺出的語言，能使人頓開茅塞。

一天有兩個學員在練打手，因互不做椿產生頂抗。宗師讓他倆停下來，看他比喻演示。

先生用一個火柴盒放到桌上。用右手食指按死火柴盒，在桌上搓動，這時兩人看着先生演示，那火柴盒被壓扁了，搓動時澀滯吃力，并且火柴盒被擠壓的變了形。

156

隨後先生又換了一個，并用食指輕輕捺住，在桌上來回搓動，旋轉自如。他問兩個學員你們看懂了嗎？答曰稍有點明白，但還不甚其詳。

先生說：如果你兩個互相用拙力頂抗，就跟我先前用力按火柴盒一樣，把身體都頂的變形了。五臟六腑都被拙力頂變形了，那你們還怎麼能以巧制拙呢？乾脆都去練外家拳算了。

兩人頓時明白，自開悟以後功夫大增，兩人終成一代名師。

三十、釋郝月如大師的「提頂吊襠心中懸，涵胸拔背氣丹田」

郝月如大師，生於1877年，卒於1936年，是郝爲真宗師的次子，衣缽傳人，在李亦畬先生蒙館中讀書，就跟着師爺練拳，一生練拳感悟頗深，經典銘句多不勝舉。

本文只解釋一下「提頂吊襠心中懸，涵胸拔背氣丹田」。

頂；即頭頂百會穴，百會穴向上領。頂上提，有提挈全身的感覺，全身提挈虛領，以腰部爲分界，上身輕捷靈敏。反應迅猛。

襠；會陰穴，會陰穴向下垂吊，和頭頂百會穴對拉，把尾骨尖對住下巴骨，把大頸椎向上微提形成一張

弓形，此謂一身備五弓的主弓。利用主弓的張弛，向上身雙膊兩張輔弓傳遞信息。

心中懸；一身之中心的解釋，心以上為胸，中心繫在一身之中間，氣在中心運行。這個中心即是肚臍以上的大腹，它是行氣的根本。小腹是氣海氣庫，從湧泉穴產生的氣存在裏面。

涵胸；是胸空鬆靈，不讓其用滯氣和拙力填實。在胸中行氣運化。

拔背；大頸椎微向上拔，似有突起的意思。拔背時能幫助氣斂脊骨，氣貼於背，動牽往來空靈圓活。

氣丹田：氣從腳根生，湧泉穴即丹田，所以武式拳講腳落地生根，是氣源力源的保證，也是「三才歌」形成的第一關。

三十一、釋李遜之先生的「接力打力」

先師李遜之，生於1883年，卒於1945年。是李亦畬先師的次子，一生練拳發悟甚多，現只講先師的「接勁打勁」解釋一下。

不接來力，不能辨其虛實方向，彼來力作用於我，我即以意接定彼力，隨即鬆開（化解來力），擎其勁根。彼勁根即力源，我打的就是對方的力源。這就是「接勁打勁」。

三十二、釋恩師姚繼祖先生的 「神意導氣行百絡，腰腿換勁應萬端」

我曾經將恩師銘句作為春聯貼在門上。好多文友都說「聯不對仗」。我給他們解釋「這不是你們想象中的對聯，這是恩師一生練拳的體悟結晶」。

神意導氣行百絡：以神和意指配神經系統，以意識形態領域的思維，來指配行動。讓周身每個神經末梢都充滿氣的運行。以神意指揮周身的統一行動。

腰腿換勁應萬端：一切行動根源源於腰和腿。腰腿的換勁在內不在外。腰腿換勁以虛實變換去應接八方來力，以不變應萬變，全在腰腿一瞬間，仔細推來妙不可言。

三十三、憶先父的「練功如揉面」

先父胡金山先生，是郝月如大師的親外孫，親授弟子。生於1918年，卒於2005年，享年88歲，無病而終。

鑒於他的功夫和為人，在南京和家鄉鄰里都有很深的認可，乃至他在抗日武裝「平漢支隊」都富有傳奇色彩。一生授徒不多，但都造詣甚高，和他的秉性一樣，都不願在人前顯擺。七十年代後詩書閒居，而拳藝從不示人，只是我幾個摯友在我家練拳偶有指點。

「練拳如揉麵」是先父經常提示我的口頭禪。

他說：練拳練功就像在板上揉麵一樣，揉到一定程度，麵的表皮是光滑的，麵塊挺托且富有彈性。而切開麵段，麵段切麵沒有一點虛泡和馬蜂眼。這表明工用已到了很高的境界。這就是常講的「高密度」，周身罔間氣勢渾厚，周身處處圓活鼓蕩，處處靈敏，處處柔中寓剛。

我教導弟子，就讓他們像揉麵一樣練功。因為先父是郝月如大師口授的真諦，我必須遵循。

三十四、釋先父的「斷根勁」和佩林師伯的「摸散氣」

先父胡金山先生口授於我的「郝氏操手法」，法裏所講即武禹襄祖師的「若物將掀起，而加以搓之之力，斯其根自斷，乃壞其速而無疑」。而「操手法」裏所授即武先師精辟經典的淺出詮釋。講轉變隨意機能後自身的應變運用，讓彼斷根飛出。因時不我待，我現在教授弟子都在如是去練。以前我跟魏高義師兄在一塊論拳，他談到他的父親、我的師伯魏沛霖先生的「摸散氣」。這種功法妙不可言，非一朝一夕就能及手的。仔細想來，在師伯年富力強時，經常和張振宗宗師、郝少如宗師一起研習切磋，特別是郝少如先生回家省親時，根據師伯給我父親所講「少如叔在家探親，他住多長時間我

就跟他多長時間，形影不離」。其後又多次親臨西楊莊村，找郝為真宗師的高足張振宗先生論道，可見師伯的治拳理念。能够觸類旁通，用他山之石攻玉。所以師兄魏高義昆仲能繼承其父衣缽，獨領武氏太極風騷，與人交手能輕靈快捷制人，瞬間將對方來勁「化散」，謂之「摸散氣」。這跟先父的「斷根勁」是異曲同工，如出一轍。

願有志斯技者；都能照上述去練，武式太極拳藝就能練成。

附：

七絕：古韵《詠武式太極拳》

輕呼細吸開合綴，潛心研求話臘梅。

進退顧盼覓中定，輕揉太極如夢迴。

注：

「輕呼細吸」：指內在的「意氣開合」。

「輕揉太極」：指外在的功用練習和工夫錘煉，如在夢中一樣縈繞。

七絕：平水韵《詠武式太極拳》

怒放臘梅香萬里，一枝獨秀傲霜奇。

拳尊武氏高品味，格物致知傳世稀。

三十五、武式太極拳的學與練及功用說略

武式太極拳不是單純的拳術，它是一個包含着豐富哲理的文化經典，武式太極拳的思想體系裏面蘊藏着儒，釋，道，學說，所以說武式太極拳不是單純的武術觀點。

武式太極拳講儒學，就是教人有蓬勃向上的進取精神，科學地對待人世間的一切事務，沒有一點消極思想。是世界觀的再認識。

武式太極拳講釋學，就是教人科學為善，不爭名利，但有一點請大家注意，武式太極拳不講生死輪迴。它只講人在世上應該怎樣去為社會服務，尊長愛幼孝敬父母，應怎樣做一個對國家對民族有益的人。

武式太極拳講道學，就是教人誠實，知錯就改，懲前毖後，度人積極向上，只講奉獻，不講索取，陶冶情操，煅練身心禮貌待人是武式太極拳的主體思想，我們後人要開拓前人的創意，萬種風情盡在其中。

武式太極拳的藝術魅力感人，它嚴守中庸，不偏不倚，輕靈圓潤，瀟洒飄逸。形象如蒼枝臘梅，凌寒獨放，是百花的魁首，即是說武式太極拳非用這樣的語言比拟，沒有別的詞藻來代替。

武式太極拳也和別的太極拳一樣，在武術的歷史長河中游曳，它具有一定的共同點；輕靈圓活，舒緩安逸，練心勵志開展大方。

　　武式太極拳不同於其它太極拳的地方，也是它充分展現自已獨特藝術魅力的特點，它於輕靈中顯現着樸實渾厚，於舒展中顯現着玲瓏剔透，每招每式的動作，均離不開陰陽互補而不成對立，只有認識武式太極拳和其它太極拳的共同處和不同點，才能學好武式太極拳。

　　武式太極拳每個招式的節序是四動，即起承開合，但有的招式是兩動即用二個動作來完成，如起勢是四個動作組成，左右懶扎衣各四個動作組成，單鞭和白鵝亮翅，摟膝拗步，倒攆猴，玉女穿梭，抱虎推山，搬攔捶，六封四閉，青龍出水，三甬背，箭步截捶，翻身二起，轉腳擺蓮等均是四個動作組成。其中如：按式，手揮瑟琶，雲手，左右伏虎，左右高探馬，左右起腳，蹀步披身，十字擺蓮，指襠捶，上步七星，彎弓射虎，雙抱捶等均是二個動作組成，還有野馬分鬃四個招式六個動作組成，明白和掌握了這些要領，就不難學會武式太極拳。

　　武式太極拳功能在對人體的開發和應用方面效果明顯，許多人練過武式太極拳後體會甚深，因為武式太極拳的幾位先哲的立論基礎，就是按武式太極拳的思維去形成的，所以按武式拳的理論指導武式拳，對身體的適應顯著優越。

　　習練時首先把頂提起來，即頭頂上有一個無形的繩，把頭繫吊在空中，頂能提，襠就能够吊，襠吊起來小腹自然向上托起，然後把肩鬆下來，肩是向着四面八方鬆的，鬆肩即能沉肘，鬆肩沉肘幫助氣沉腳根底丹

田。達到氣在小腹存養，當你練起勢動作時，首先把兩腳分開站立，謂之開立步，當開步站穩身形後，兩只腳湧泉穴張開。似有向地下吸氣的感覺。此謂之「氣沉丹田」。

這時兩只手的勞宮穴向下和兩腳湧泉穴相對，同時向身上吸氣，這是由內而外的交匯潛轉，由意念去指配思維行動，非是腹式呼吸和逆吸來表達的，當起勢的動作四氣的時候，兩手下翻，此時似有兩股外氣自左右肩的肩井穴向下貫輸到兩腳的湧泉穴，請習者注意，此是以意帶動的內外之氣在身體內外的交融纏繞，內氣怎樣走，外氣也怎樣走。

起勢的動作這樣做，其它各式的動作也如是做，這樣蓄發開合來達到身心的自我按摩，此是以意使氣非是以力使氣，動作要慢不要快，舉手投足輕鬆自如，形如風擺楊柳，動如行雲流水，借以達到以意練身，使身體內開發平衡，內分泌均勻。新陳代謝加快了，五臟六腑機能加強了，健康了。

少年學練開發智力，長高身體，增加天然鈣，使骨骼健康發育，使少年人自幼就練心勵志，熱愛社會蓬勃向上。

中青年學練，陶冶情操，磨練意志，練身防身，參加體育競技，積極進取，長期鍛煉可青春永駐，，容顏不老，抗皺抗衰老。

老年人學練，袪病強身，延年益壽，長期堅持增加

免疫能力，預防流行感冒和其它病症的發生。

練武式太極拳，還可以根據內外氣交融潛轉，對各種風濕病，類風濕病，骨質增生，高血壓，心臟病，腦血管病，糖尿病，氣管炎，因內分泌失調引起的頑固性失眠，神經管能症等都有一定的良好療效。久練可以痊愈。

三十六、太極拳與哲學及冠名時間

有人云；何為太極拳，為什麼叫太極拳。

以前很小時，我也在想這個問題，那時想大概和姓什麼隨便起個名子罷了，如姓張叫張三，姓李叫李四。記得1986年有一個好奇的學生沒頭沒腦的問我說：「老師」咱們練的拳為什麼叫太極拳而不叫別的名子呢？我笑着解釋說：「你姓王」叫少華，這個「王」字是你的姓，而少華是你的名，那麼太極「拳」是拳是「姓」而「太極」則是名，所以此拳的名子非太極而莫屬了！

「太極」兩字是古哲學名詞，而被拳所冠名是不是它們有着千絲萬縷的聯繫呢？

「太極」是相對的哲學，而此拳又是內家的修練途徑，內家拳講內開發，「太極」又是「易學」裏面所包括的名詞！就拳的運轉和太極的規律；在根本上是同步的！

　　我想前人把這一超過任何功力的拳冠名為「太極拳」就不足為怪了！

　　太極拳講五行和八卦，講陰陽平衡，講陰陽消長，講互為因用，講互為制約！我想這簡單的常識大家都是知道的！

　　但五行的生剋却有着千奇百態的相對變化哲學！

　　土剋水：土因為有很多的纖維粒子所組成，一旦遇水這些纖粒子就會起到粘堵的作用，所以水就被土所容納起來！

　　可是水土和到一塊就能生長稻穀、花草和樹木！

　　金剋木：但金不剋木木不能成材而金和木又互為因用，如斧柄、刀柄、鋸柄！所以金和木是離不開的！

　　火剋金：火不剋金，金不能成器，也不製成裝飾品，同時也製不成器具，火煉鐵鑄成鍋盛上水，能將水燒開為人服務，還能產生很大的蒸氣動力，所以火跟金是不能分開的，是互為應用的！

　　水剋火：水是能够將火澆滅的，但火也能把水燒乾！如果將水盛在容器內放到火的上面，把水燒到沸點，會產生很多效能和動力！

　　木剋土：樹木生在地上根須是一直向下紮的，相反的是一根鐵棍埋在土裏而它的根不會生長在土裏，再反過來講，樹木如果離開土是不會生長的！土和水在一塊即能生長萬物！

　　又一層講：

土生金：土生金土裏就少了一點組成部分！

金生水：金裏也耗掉一些元素！

木生火：木就變爲灰燼！

水生木：木耗三分水氣！

火生土：火燒盡的餘燼可以做肥料也可以填坑洼！

太極拳利用五行的生剋和因用所產生的動力，來烘托其超常的功能。

太極拳所講的八卦：是指八種勁法，這是一般的常識！人人皆知，不用分講！

八卦是指八個方向方位，八門套九星（宮），而每八門中和方向方位中又產生八個門和八個方向方位，所以講其周天的演變是八卦、十六卦、三十二卦、六十四卦，乃至三百六十卦，卦卦裏面有九星（宮）方方面面有中定！

而先人們練拳特是內家拳的開發，這裏面的變化太多，包羅了萬象，用什麼名字去形容

也不全面，只有用「太極」兩字才能將此拳形容得更完美！

太極拳究竟始自何人?老三本上李亦畬先生未曾說過！他老人家只說過：「王宗岳」拳論詳且盡矣！

可見王宗岳先哲是深諳此道的。

知道王宗岳拳論的首推武禹襄祖師，武先師昆仲精通「易」學，

所以將王宗岳拳論分解得細致而透徹！并作注釋和

詮解，武禹襄先師又將自己所練心得體會，寫成十三總勢歌，他的大哥武澄清又寫了「釋原論」以簡練的語言表解了王宗岳的太極拳說！

　　據我所讀「太極鎖鑰」和家父胡金山先生的口授心傳，以及恩師姚繼祖先生在「文革」期間，給我所講授的拳義！我自己認為「太極拳’’」的形成不是在張三丰，且張三丰也沒有創太極拳（據史考證），而是在很遠的上古時代，我這個觀點不一定正確！

　　據史料記載，「太極拳」一名在三國時已有出現！在東晉西晉亦有練者，在南北朝形成較短的套路，到盛唐時此拳就更流行了。但不知何故以後的拳名時隱時現，大概是這個原因，使後人撲朔迷離，迷惑不解。我想也不足為怪，不然就沒有爭論了！

　　「山右王宗岳拳論」不是出自偶然，我們要相信客觀實史！

　　只是到武禹襄祖師時因他的聰穎，又精通「易經」，他將太極拳論表解得更完整、更具體、更透徹！是他將「太極鎖鑰」解剖詳盡，又和他外甥李亦畬精心揣摩反覆驗證，得出了「先心知後身知，身知勝於心知」的科學論斷！

　　「河車斗轉」「易筋」「洗髓」等將太極在人體的開發講得無微不到。

　　所以武式太極拳才孕育出第三代宗師郝為真的登峰造極神技！就郝為真宗師的「九轉玄機運開合，一元二

氣妙無窮」的詩句，能說明郝為真宗師對武、李太極拳的精髓全面繼承和發展，乃至到郝月如大師將太極拳套路形象得更完美。

楊、武、吳、孫四大流派，在王宗岳、武禹襄、李亦畬太極拳論的指導下；逐步地走向完善和具體。

因此「太極拳」就更加「太極」化了。

我自己想，這便是「太極」的太極拳了！那家流派就冠譽那家的姓氏！

以此推斷：上古時代即有太極拳，建安文化時有太極拳，東西兩晋和南北朝已有較短的套路出現，到盛唐時已把它作為一種高級的徒手格鬥方式，以後歷朝歷代一直延續到現在！

我們只顧及在理論和拳名上講來講去，而忽視了其根本的習練價值！繼承和開發是最重要的！

「太極拳」還是太極拳吧！

三十七、武式太極拳在六個方面的實用價值

一、老年人習武式太極拳，延年益壽，袪病強身談

1、武式太極拳拳架精練，緊凑小巧、輕靈美觀。而且不用下多大的勢子即能演練，更不受場地限制，因此更適合老年人去學練，近年來，隨着人們對武式太極拳的理性和感性認識的提高，很多高級知識分子確實明白了武式太極拳是高級的哲學文化拳，學練的自然就多了起來。

先從老年人學練說起：老年男女隨着歲月的流逝，身上沉疴疾病接踵而來：如高血壓、心臟病、心腦血管病、心肌梗塞腦血管梗阻，老年人便秘。氣管炎、哮喘症；應有盡有。

如何去對待這些慢性疾病，怎樣跟這些疾病作鬥爭?請看我們永年的退休老幹部和中老年男女，對武式太極拳的談法和認識。

他們說：練其它派別的太極拳，跟我們的年齡不適合，其動作不是大就是猛烈，練國家規定的「太極拳操」更摸不着邊際，那可是競技體育呀！那是只注重造型美觀，而不注重內氣潛轉的太極拳。只有讀了武禹襄，李亦畬、郝月如及王宗岳先哲的太極拳論後，才真正認識武式太極拳；感到練武式太板拳的套路是練身強體的正確途徑。因為武式太極拳套路簡捷，姿勢緊湊美觀。更不用下那麼大的勢子，演練起來即輕靈又方便而且一遍拳打下來，身上的氣感非常強烈，因為這種氣感是注重內氣的呀！這幾年我們的病逐漸減輕和好轉了（筆者按：這是多年來，縣城和廣府鎮中老年人跟我學拳者都深有感觸的這樣說）。

確實如此，感謝武禹襄祖師，他對養生學有着很深的感悟和體會。在他的「十三總勢歌」中有這樣兩句話：「詳推用意何在，益壽延年不老春」即是說：你如果抱着技擊的觀點去練必然要超過人體的極限，超負荷地去修練，要耗多少心血，壞死多少個神經細胞。那

樣就會透支健康，就要短壽。在他當時的環境，他的家庭可算得上最富有的大官宦之家，生活條件相當地好，可是他的延年也只不過六十八歲。而李亦畬宗師才六十來歲，郝為真宗師算是高壽了，他將技擊和養生溶為一爐也才七十二歲，楊班侯宗師，只活了五十五歲，郝月如大師活了五十九歲。這些都是盛極一時的一代技擊泰斗，他們均以技擊為主而透支了健康，如果按照養生學去練，對益壽延年大有裨益，王宗岳先哲有這樣一句話告誡天下：「願天下英雄豪傑為強身祛病，益壽延年，修心養性去練，不作爭勇鬥狠，技擊之末技也」。武禹襄祖師的兩句話，就是給後人練身養性指出的道路。

2、老年人學練武式太極拳：要以養身養性為主。每天堅持二個小時為宜。即是每天晨昏各練一趟拳，再加上一些輔助功法。一來增加自身的免疫力，二來更能够預防流行性感冒的發生。

3、中老年人練武式太極拳：按照武式太極拳強身功去可增強機體的括約能力，使五臟六腑得到有機的按摩，進而促使周身肌體年輕化。

4、老年人學練武式太極拳；對高血壓、心臟病、心腦血管病，糖尿病的防和治，均有很高的效果。如高血壓應該這樣去做：每天早和晚，着重武式太極拳的起勢。因為武式太極拳的起勢本身就是一個「周天的演變」它是用天和地的陰陽二氣通過人體相接，媾合潛轉，每一個周天之氣在人體上下循環一周。

武式太極拳起勢，分四個動作去做：第一兩腳分天站立，與肩同寬，兩腳距大約三個拳頭。第二兩手掌心向下徐徐向上平舉，第三當舉過腰高時兩手旋轉掌心向上，舉至口平，第四掌心向下徐徐下按之兩胯旁，同時腿微屈身下蹲，注意保持立身正中，如是循環往復演

練15分鐘，而後在去行拳，注意做起勢動作時要慢不要快。晚上睡前也如是做15—20分鐘．然後熱水泡腳睡覺，如果練的血壓平穩後，就不要着重起勢的演練，但是整套拳仍要去打。

如防治心腦血管病：可按照武式太板拳強身功這樣去做：即用兩腳前掌着地，腳後跟提起，隨着身體整體上躍，顛動七次，在躍第七次時，雙腳跟用力磴地一下，如是往復七遍每遍七次，名曰七七四十九，疾病快快走，如此連續做15—20分鐘再去練拳，加上服用心腦血管的藥物，可起到事半功倍的效果。

如防治糖尿病：可在早上起床和晚上睡前，用雙手順時針按摩小腹2—3分鐘，而後用雙手再沿小腹和大腹，循大周天的意思按摩108下。接着用兩手按摩雙足之湧泉穴，往復按摩108次為一個程序，時間為五分鐘，在這五分鐘內可按摩二至三個108次。早上做完此功後，再去行拳。晚間練拳後熱水洗腳再去按摩，效果更好，每天堅持；隨着歲月的增長，糖尿病就會好轉，進而達到延年益壽的效果。

二、中年男女學練武式太極拳，強身健體，抗衰

老，抗皺，美容，青春永駐。

1、練武式太極拳因不下那麼大的勢，所以它更利於身心的調整。每天行拳前和後，都要做一些武式太極拳強身輔助功法，可練就內在的氣質美和外在的形體美，尤以中年男女堅持學練，可重返年青態。

武式太極拳追求自我和天、神合一，從崇尚太極拳運動到時尚最前沿，武式太極拳藝術魅力，越來越被人為之所動，特別是中年女性，堅持瘦身功鍛煉，身體柔軟如少女的身軀，美麗纖細的腰身，是每個中年女性的夢想。傳統而古老的、神秘的武式太極拳，會重塑你一個美好的外形，還給你一個來源於內心的力量。時經一個時期的磨練，由內而外，二氣交融心肌得到有機按摩，血液循環加快，新陳代謝加快，瘦身苗條，到那時，你會發現自己因為快樂而美麗，因為美麗而快樂。

因為武式太極拳本身就是一種高級氣功，長期的內外兼修吐納導引，使體內五臟六腑如安裝了清潔器，經常打掃衛生，五臟六腑的機能和素質得到有機的加強。

2、中年男女學練武式太極拳和強身功輔助法，能抗衰老、祛皺紋，容顏不老，青春永駐。特別是黨政機關幹部、企事業職員、教師和銀行職員，公關員工等，為使儀表靚麗，整潔莊重，堅持常練會得到預期效果。

三、中年男女練武式太極拳的強身，健美功的輔助練法。

1、武式太極拳的功法，好在它能因人施宜：老年

人練拳，有老年人的輔助功法；中年人學練，有中年人學練的輔助功法。

老年人學練，可以減輕失眠，高血壓，心臟病，糖尿病、氣管炎、哮喘、便秘諸病對身體侵擾所引起的痛苦。

而中年人學練，是為了解除失眠、健忘、骨質增生、頸椎增生、類風濕、關節炎、肩周炎等症所引起的痛苦。

輔助功法是這樣的：武式太極拳行止坐臥都在練功，為加強身體素質，使身上的穴道，臟器，經絡，不管是行止坐臥，均來自於手法和氣的運用按摩，使穴道、臟器、經絡得到有機的擴張和排放。

武式太極拳採用古代的「蹲吸法」，靈活運用，春練肝臟向東方，隨着練拳動作，用嘴輕呼「噓」字，注意向外呼氣念「噓」時，聲音要小得只有自己聽見，聲音若大，效果不佳，以下的幾個字都是如法炮製。如夏練心臟，面向南方輕念「呵」字，如練肺腑，可在行拳時面向西方輕念「呬」字，如練腎臟，在練拳時面向北方，輕念「噓」字。如練胃病：胃屬中央。在身之五行中，是五臟六腑之首，謂之中央戌己土，所以說這是練的主要重點，它不分方位，俗話說一年四季呼「中土」即是說在行拳時和練靜坐功時，都輕念「呼」字，有一個好的胃口，可帶動其它臟器健康生存，如練膽經可在練拳時輕念「吹」字，練膽經和練胃部一樣，均不

分方向。

這裏有武式太極拳「踵吸法」歌訣曰：春呼「噓」字木逢春，夏呼「呵」字火練心，秋呼「呬」字肺金潤，冬呼「噓」字練腎陰，一年四季「呼」中土，膽經天天「吹」小音。

2、武式太極拳健美功的輔助練法 .

怎樣抗衰老，怎樣抗皺紋，怎樣使容顏不老青春永駐，應 當這樣去練：每天起床後首先手掌對搓４９下，然後在用搓熱的雙手去按摩雙眼108下，再用左手掌心按摩「天目」穴108下，注意按摩時均應讓被摩部位發熱。再接着用雙手從臉部的下端，自下而上搓按臉部108下，雙腳腕轉動108下，雙腿交替用力蹬４９下，再用雙手按摩小腹108下（圈），然後坐起用雙手按摩「命門穴」108下，再用雙手的拇指，搓按雙足之「湧泉」穴，下床後用雙手十指梳理頭髮108下，要把頭頂撓得發熱為度（晚上睡前也這樣做）早或晚在練拳前，先雙臂搖動，做擴胸運動，而後再踢腿，冲拳數十下，練拳1—2遍，如有時間可練一些器械類，如刀、劍和扇子，但要注意一個事項，即是每在功前或功後，都要喝一些適量的白開水，促使血液循環中的新陳代謝。在早練和晚練後都要用溫開水泡腳洗腳，俗話說早晨洗腳如用補藥，這堅持常練，養成一個良好習慣，既健身美容，又陶冶情操。

四、青壯年練武式太極拳，防身，技擊

1、武式太極拳不但是强身健體、美容延年的上乘功法，而且更是技擊的上乘功法。

2、武式太板拳歷史上，曾出現過很多技擊名家：如楊班侯（武禹襄祖師表侄），本是跟武禹襄學文，但是他學文愚，常常幾天學不成一個字，跟武禹襄學拳的幾個青壯年，在練拳當中，班侯窺出一些端倪，再加上他在家裏看他父親楊祿躔教拳，發悟很深，一天他跟表叔處的幾個學友，一塊試拳鬥技，却無一人能勝出他的。武禹襄先師因人施宜把自已的獨門絕藝盡傳與他。出道後人稱小「楊無敵」。郝為真從師李亦畬後，把武、李太極拳技藝推向一個空前絕後的高潮，他集四個太極大家的技擊功夫為一體，在永年素有「青藍」之說，（見永年縣縣誌），當時人稱「神手大聖」「華夏第一人。」習拳的都以學郝家拳引以為榮。郝為真的衣缽傳人，他的次子郝月如大師，人稱小班侯，「袖裏一點紅」一招，令多少名人高手歎服。郝為真宗師最得意的門生屬永年縣西楊莊村人張振宗，他是繼郝為真之後又一代技擊大家，當時人稱「華北第一手」。另一個深得真傳的當屬河北省邢台市的李寶玉，人稱「鐵胳膊」李香遠，跟郝為真宗師的另幾個位技擊大家有：北京的孫祿堂，邢台的李聖端、郝中天，清河的閻志高，肥鄉的郭林祥，永年的韓欽賢、李福蔭、李煥章、劉錦綬等。繼這些人之後還有郝月如的高足弟子馮卓、徐哲東，張士一、李大合，郝月如的衣缽傳人郝少如宗師。

這些大師都是盛極一時，聞名遐邇的顯赫人物。再之後又出現魏沛霖、姚繼祖、翟文章等一代高手。筆者的父親胡金山先生現仍健在，他是郝月如大師親外甥，同時也是他的親授弟子，早年隨着郝月如在京滬杭一帶學拳、教拳，１８歲時在南京、上海、杭州等。在試技、打擂，不曾一負，二十多歲參加八路軍平漢支隊，一次單獨執行任務，跟日本 班短兵相接，憑着自已嫻熟的技藝和膽略，一把短刀殺死一人 重傷二人，繳獲三支三八槍這在當時傳為佳話。還有郝月如宗師的親侄孫郝向榮先生，神功絕技譽滿永年，郝月如的堂侄郝振鐸先生，解放前一直在天津銀行、錢莊、商行做保鏢， 其非凡傳人甚多。神功絕技在天津無人不曉，得其真傳者當屬幺家楨、牛鍾明、黃大為。

　　3、技擊的法則和注意的事項

　　練武式太極拳的技擊。須按武禹襄八條身法去練，這八身法是：提頂、吊襠、騰挪、閃戰、涵胸、拔背、裹當、護肫。再加上郝月如大師的尾閭正中、氣沉丹田：虛領頂勁、周身一家，虛實分清，共十三種要點去修練。在行拳當中把這些要點做得盡善盡美，先練外形，在由內及外，由粗到細，真正做到天、地、人三位一體，天人合一。

　　還有李亦畬先哲所標的「一身備五弓」圖解，和「左右虛實」圖，「節節貫穿圖」圖解，郝為真宗師的「九宮十三樁」。配合李亦畬先哲的「定軍訣」。郝為

真宗師的「十字節路口認軍訣」

得師得傳：即口授心經一旦掌握，下功夫去練，一年之後便能隨心所欲。

以下有四個方面的功法：第一、按照武禹襄祖師的身法去練郝為真宗師的九宮十三椿。

何為九宮十三椿：即一元、二氣、三才、四象、五行、六合、七星、八卦、九宮。加四個動功椿，合起來為十三椿。這三才裏邊分天盤、人盤、地盤。天盤是天神，人盤是九星，地盤是五行、八卦。第二是按郝氏操手去練；操手法；首先對敵意識明朗，欲要怎樣，先要怎樣，裏邊還有：滲透功、擊穿功、撕裂功等。第三是習練者的對敵意識，要從戰略上全面評估對手，使自已在戰術上要重視對手，在整個應變過程中有高度集中的概念。在戰略上評估每個對手的強和弱，在戰術上重視每個對手的優點。第四要培養自身的臨戰意識，即是說不過高地認識自已，同時也不過高地評估對手，使自已的應變能力和素質，有可調性，又有百折不撓的耐久性。如要知人，先知已。自已平常如何訓練？訓練的程度如何？自已要常問自已，問自已是否能應接來自四面八方的猛烈沖擊，和各種武術搏擊，格鬥的挑戰。所以說本身應在平時的揣摩研練中，要培養自已的意志和精神，培養百折不撓的毅力和頑強鬥志。三十六路一時短打，二十四散手，都是有操手法的指導思想去練，揚已之長，而避已之短，避實就虛，順應彼的來勢，使其進

如陷泥潭，退如跌深淵。這完全是順勢借力，以「反者道之動」的規律而因循為用。這裏邊就隱藏了「兵家的奇正之術」技擊家的「提放」之法。「反者道之動」是道家哲學思想，它的規律就是以弱勝強，以柔克剛。

練技擊功是競技體育，這要付出一定的心血和代價，每天超負荷的載荷訓練，會透支你的健康。空手不載荷的訓練，還要從鬆柔入手，郝月如大師有句名言：有心求柔，無意成剛。即是說你以鬆柔去練，反而把自己練成百折不撓的純鋼。

五、青少年學生練武式太極拳，增強體質，開發智力

因為武式太極拳是前，後對拉，左右對稱，五，五對稱的平衡運動。同時它又是以內開發為主，講內氣潛轉運動，對青少年的健身益智，輔佐甚益。

太極拳動作的每一招式像「活動的雕塑」像，流動的山水畫，整個套路像「潺潺流水」，優美的姿態又好像一首「無聲的畫外音樂」。每天晨光月影，鄉土氣息，古樸自然，詩情畫意，氣象萬千。

外國友人讚美中國的太極拳不管那一個流派，都是「東方的芭蕾」，其藝術魅力是中國人的第五大發明，英國的導報主編在參加了中國永年太極拳聯誼會，看到了中國各派名家的表演後說：「這就是一幅美麗動人的圖畫呀」！他讚美武式太極拳和揚式太極拳說「不但健身性能好，而且智力開發的更好」，從古至今「練太極拳的人從

武、李太極的哲學思想裏，提煉出很多的智慧和文明」。
外國人這樣說，外國的大中小學也都加進了中國的傳統的
太極拳課，中國傳統太極拳是外國人大中小學的必修課，
因為它能開發智力，能提高學習質量。日本國在這方面比
別的國家捷足先登，而我們并沒有意識這一點，我們也要
在體育課裏，加上中國的傳統的太極拳套路，因為規定的
太極拳操是竟技套路，只注重外形美，而且高難度動作
多，也能够鍛煉身體，但對開發智力無益。那是少數人為
參加競技美而練，筆者建議兩種套路在大中小學同時并
存，請注意傳統的東西最具有「生命力」。

六、青少年學生練武式太極拳，應注意外形和內形
的結合。

內形：是指氣而言，氣在內循環潛轉，拉開五臟六
腑，使五臟六腑得到有機的按摩，促使周身機體自我加
强，血液循環加快，新陳代謝加快，進而能使內分泌平
衡，使身體產生來自大自然的生長激素，增加青春活
力，長高身體。

外形：是指三合的結構，手與足合，肘與膝合，肩
與胯合，注重舉手投足都要和眼神配合，眼神是內三合
的集中體現，這樣由內及外，內是精神，外是氣勢，內
外結合，精神飽滿，氣勢圓潤。先以氣勢包圍精神，在
由精神支撐氣勢，這樣拳架姿勢造型美觀，精神氣勢不
能分割開來口這樣學練由內及外對稱對拉，左右平衡開
發畜張，開發大腦，特別是對人的右腦開發的更好，武

式太極拳最適合青少年學生去學，當然武式拳中有這方面的開發訣竅，對青少年的學習質量和成績自然大大提高，每天晨昏各一個小時的訓練，會使青少年的心身，來自大自然的呵護！

武式太極拳會陶冶人的氣質美、情操美，把人帶進一個神聖而純潔的精神境界，還能預防流行性腦炎、流行感冒。因為武式太極拳特注重內開發，由內而外的二氣交融、潛轉內分泌平衡，如一年四季在自然的規律中運動，人體和天體一樣，青少年每天堅持學練，會隨着你行拳的自然規律，陶冶心身，開發大腦，堅持常練，瘦小的長高，胖的減肥試想你如果有一個好的身體，好的心態，而且精力充沛，幹什麼工作都是精力和信心百倍。青少年學生學練，更能强身益智，聰明智慧，到那時你會感覺到，因為你左右平衡而開發了你的左右大腦，因為開發右腦而使你聰明智慧。因為你有了聰明智慧而想力更加豐富，有了想象力就能够創造，就能使高科技的社會蓬勃躍進。青少年朋友們，讓武式太極拳走進你們的生活，伴隨着你們成長，全新的創意，就是你們美好的未來。

三十八、武式太極拳意氣圈

武、郝太極拳的意氣圈概念，在行工前，先要有5-10分鐘的預練，如踢腿壓腿，甩手鬆身功等。熱身功

過後稍事調整身心，把身體調整到極度平衡地位，讓自己的身心平靜得向一潭沒有風浪的湖水，這時你再行拳就一點思想雜念都沒有了。

當你的起勢動作開始後，就像平靜的湖水中憑空彈下來一塊石頭，一下子沉到水底，石塊沉下去了，但潭水却不平靜了，那塊石頭壓迫湖面所起的漣漪，却經久不停地向四周擴張，那個圓圓的大水圈向外的推波助瀾，就是我們行拳的意氣圈。

當你初拳時沒有這個感覺，等你練到熟練的境界，這種感覺就隨之就來了。我初聽家父跟我說起行工，心中茫然得很，但隨着拳術的日漸臻熟，輔助功法的加深、加長，這種感覺就非常強烈。

每每行拳就覺自己是一個大石塊，投進了平靜的水裏，濺起的漣漪圈，向外推波起推越遠。而這種氣浪是連續的，不是單純的一次投石，而這一波剛平另一波又起，一直在水底運動，一直在水面推水圈，隨着功夫的增長，這種概念就愈來愈大，意氣圈就能把自身包裹得越厚實，這是第一種概念，那麼第二種概念是什麼？

第二種概念是把自身行拳比做在水中戲耍，自己像一條小船在水面上划行，那麼這只小船是兩頭尖呢，還是一頭尖，而另一頭方呢？

如果兩頭尖的小船，在水中很難掌握方向，把它比作打拳，那麼練一輩子拳也起不到什麼作用。

如果是一頭尖一頭方的小船，那麼他練的就有定

向，工夫久了功力也深了。

一頭方的小船，它的船尾就是舵，舵就能掌握方向，有了方向拳越練越明白，說明一下練法，一頭方的小船，船尾必然是沉到水裏的，那麼尖尖的船頭必然會翹出水面，那麼這只小船會在水命輕利地、快速地向前沖刺。

這就是比喻我們行拳，像兩頭尖的小船，雖然好看，但它練不出功來像一頭尖一頭方的小船，雖說外觀不好看，但它的功力卻深厚了。

練武、郝太極拳，就是這種比喻，他們常把自身的一半置於水中，一半露出水平面，行拳時滿身輕利，上靈下重，上浮下沉，但沉重不失便捷輕靈，靈、浮不失穩重渾厚。拳歌謠曰：船小好調向，舵穩好行船，一半沉水中，一半翹水面，勢勢有根基，招招有準頭。

這些生動的比喻，是郝為真宗師在自己的後半生體悟中的真實寫照，也是再現了武、李先哲的理論和功用延續。

三十九、開合手的應用

開合手是武禹襄祖師創拳的功用途徑，拳經裏幾句話：往復一氣鼓鑄，往復一線穿成，動靜要有節序，概不外「起承轉合」，這是從不向外公開的話。

武秋瀛老人說：「轉」即「開」也，照此說法不言

而喻「起承開合」，是武氏拳早修的理念，并不是後來郝家的添置。「起」掤「承」攦「開」擠「合」按。是郝為真宗師跟師爺和師父練拳的開悟。

早在他逐漸地豐富武、李拳套路的同時，都在向師父陳述自己的感悟，有的拳師認為，一直不停地夏練三伏冬練三九，苦練就能成功，我說不然，顯然是不行的，而今我要論證的確實「渠成水到」，為什麼呢？譬如我們在修儲水的水庫，是先有庫呢還是先有水呢？很顯然「水到渠成」不如「渠成水到」。

先修好一個好大而堅固的大型水庫，才能存儲更多的水，讓水去發揮它更好更大的能量和動力。

那麼武式太極拳正是按這種法則去修煉的，它就叫做「武式太極拳築基功」。築基功是有口授的路徑，加以自己的勤奮，有物質的積攢去練。

築基功是有好多練習方式，一是架子要有目的的方法程序，先從開展入手，從初學初動工具，不能順手應用，到慢慢地熟練運用，這是一個認識的過程。慢慢地拳架由散漫到凝聚，練得有模有樣。第一步建庫的結構形成。

二是加一些椿功來輔助練習。這些椿功有動的，有靜的，但靜的是內動，而動的却是內靜。動的是由外及內的，而靜的則是由內及外的，最好去按郝為真宗師的九宮十三椿去練。這是為第二步建庫而添加的鋼筋混凝土。

三是載荷負重訓練，如捅大杆、練大錘、推啞鈴、舉杠鈴、蹦樓梯、練俯臥撐、推力器、臂力器、握力器等現代練法。

是三步建庫用的物質材料，是標誌着打堤基、築堤基，加高加固堤基，把庫堤利用周邊的山體，而築成平坦的堤面公路。使拳術臻入妙境。

第四，是為水庫儲滿了水，有節制地去使用，譬如澆地灌溉、發電，支援建設。

到這個境界，就不使用拙力了，逐漸地問巧妙處去練，有了千斤力，只用四兩勁。以巧使巧，你若進了我的圈內，我能讓你陷入深淵，你若想逃出，我推起的浪花會把你追到沙灘。這是為走上「懂勁」去練。

那麼第五呢？第五式讓庫裏的水節制起來，說放即泄得一乾二淨，說儲庫裏的水馬上即滿，這就到了「神明」階段，郝為真祖孫三代，乃至他們的再傳人不是這樣嗎？

水庫建成了才去儲存水，水多了深了才能發揮它的能量，這不是武、李先哲拳論的真實寫照嗎？「渠成水到」是武式太極拳所要求的築基功。

四十、恩師姚繼祖先生的一次教學

1984年的春日，是農曆的三月初六，我那時正開始經營大百貨和服裝布匹。那時開放市場，逢一逢六是

城內大集日。

吃過早飯，時已上午八點多鐘，張羅着把在文化站前的攤位擺好，只等着購物的買主了。這時來了一個身材魁梧的，年齡約在五十歲左右的大漢，操北京口音。

他面帶笑容地走過來向我詢問，我猜他不是買貨的主，他說：「老弟我問一下，姚老師在這個文化站裏工作嗎？」我回答是。

於是他背着挎包徑直向裏走去，約莫有一個小時的光景，也没見他走出過姚老師的辦公室。

這時集市上人還不多，況且人們來了都是先問價格再逛市場，臨走時才確定買貨物。

我給左右的同行招呼一聲，就向恩師辦公處走去，同伴們也會意，知道我要幹什麼。

當走進恩師房間，只見二人正在推手，來人的塊頭要比恩師高出許多，我在一來一往中意會到，恩師給來人推手，實際上也是在給我教學。

只見來人滿頭大汗，氣喘吁吁，姚師讓他停下來歇會，他一邊擦汗一邊喝茶，一邊稱讚姚師技巧高妙。

歇了一會，來人站起來，說要跟我推手，我欣然應允。恩師說我不要放冷勁，點到為止。

以前我聽恩師講：推手也像迎客送客一樣，該讓客人請到什麼位置，走時應送到什麼程度。

我看着老師給來人推手的示範，我心神領會，在我兩個一來一往中，約有半個小時，之間來人毫不客氣地往我

身上作用，我放開了，也肆無忌憚地向他作用，一不留神來人從恩師辦公室跌出了門檻外，恩師沉臉叫停。

來人面色如土，滿把手用毛巾擦着頭上的汗，坐在椅子上，稱讚：「武式太極拳」了不得，技巧就是高。

中午，來人從飯店買來酒菜，我因生意忙起來，不能作陪，來人給我和我的同行伙伴，一人買了一份炒饼，送了一碗肉絲湯。

晚上我到恩師家中，談及白天的事，恩師說：你領會的好快呀！

我說：是老師的教學言簡意深，使我立時能會意明白。

老師的意思是，既然對方用巨力像下賭注一樣，來放手賭一把，我何不順勢去贏你呢。

你的巨力來了，我把你做為客人，讓到你該坐的位置上去，你若覺得不好意思，抽身想走，那我就做個順手相送，把你送到你應該去的位置。

恩師白天現場教學，我即現場應用，而得心應手。來人姓劉，現已七十多歲，仍精神飽滿，每當我們見面，他就談起「迎客送客」的打手理念，至今我仍回味無窮。

四十一、家父胡金山先生的「推浪」教學

1987年的初秋，家父的好友，也是他的師兄同在南京國術館認識的，是邢台市人。該人是郝月如大師的

入室弟子。

　　此人身材高大，方臉膛滿面紅光，比我父親要魁梧的多，他的傳人很多，在邢台頗有名望，是個很有城府的人。

　　他來時帶了兩個跟我年齡長不了幾歲的兄長，塊頭也不小，我們在一起研究切磋，畢竟是郝系本門傳人，互相知道底細。

　　他們倆個人相繼輪流跟我推手，間或裏面也有插進散手的動作。誰不留神就有閃失，我們三個都滿身大汗。這時我父親從椅子上站起來，跟邢台的一個後生搭上手，一會活步走一會定步打輪，他說：「年輕人你發力我做樁，看你的力法怎樣」。年輕人連續發力都無奏效，在他又改變方法的同時，家父用了一左肘捆，右手「拍」的一個脆擊，那個年輕人輕輕地漂出老遠後才站穩。

　　邢台來的師伯拍手稱快，「還是郝家的真傳厲害」。

　　那個年輕人給家父說：「請師叔說一下我們的弊病」。

　　家父講：「你們在平日行工上沒有一式三問，第一要注意身法，第二要注意全身心地放鬆，第三不要用一點拙力於人，打手即是行拳，行拳即是打手」。

　　這一用法我們都相互驗證了一下，結果那兩個兄長屢屢敗北，等送走師伯一行，家父跟我說：「你在行拳

中能常把你置入水中，水裏的遊戲太多了，如果你在水中用雙掌向岸邊猛力推擊水，推起的水波碰到岸上，會馬上翻冲過來，你的推力越快越大，反冲的浪花就越急越快，我用的即是這一方法，對方來力勇猛，却不及我是堤岸的反推力」。

我豁然頓悟，這個方法挺好用，所以我教導入門弟子都着重這一方面去練。

四十二、練武式太極拳十二點須知事項

一、起勢雙腿微曲下蹲，身如坐凳子上。下面套路的動作都要像起勢的高低來做標準，動作不能忽高忽低，下勢的動作和箭步栽捶的動作例外。

二、左懶扎衣。右手吸左腳。左腳虛而右腳實。相反右懶扎衣時，左手吸右腳而左腳為實，右腳為虛。以後其他拳勢皆如此做。又如左肘繫右膝，右肘繫左膝。左肩合右胯，右肩合左胯形成折叠之勢。往復拳勢如懷抱「五個大球」，不使球向身外脫落。是為氣勢井然而練，久之爐火純青。

三、單鞭動作，右腳實左腳前腳掌提撐，上肢有左右回旋游動之勢，要充分把腰為大纛的要領凸顯出來，保持立身正中不偏、旗杆座穩如磐石的作用。還要注意「意氣分離」，上肢雙手如在水中弄潮，如在水上打漩渦。回旋時「意」向上升到百會，而「氣」沉腳底湧

189

泉。

四、三虛包一實的理念在套路中和打手中一直貫穿始終，三個虛的一定要保持良好的信息反饋，做好中樞機關的保駕作用。

五、一實支（補）三虛，實的須記精神貫注，要保證三虛的物質供給。

六、白鵝亮翅容易跟玉女穿梭混肴，須記白鵝亮翅為撕裂勁、抖雙翅勁，而玉女穿梭為上揚勁。

七、摟膝拗步的手型須豎掌坐腕，指尖不得超過肩膀，用意在對方華蓋穴上。而倒攆猴則須記左右手各護上肘和下肘，尤以轉換時，要有一線穿成之趣，倒攆猴和摟膝拗步不同的是雙手用意都比摟膝拗步姿勢要高，倒攆猴作用於對方的肩膀和頸項。如左右懶扎衣也是豎掌坐腕。

八、特別要注意拳式套路的八個方位「米」字線運行，達到起收式在一個位置上。

九、靜和淨用意不同，是兩種概念。靜是不急躁心要定下來，靜是有機的有物質基礎的。而淨則是讓你把一切都放鬆掉，要鬆得一乾二淨，行拳中不要用一點拙力和犟勁。練功時自有單式的發力和運用，非在行工中用力。

十、搬攔捶是先搬拳再攔手，而後再把拳撐旋打出，而肘底捶則先裹拳後撐旋擊出，注意握拳要空心，切記握實拳，這樣能保持氣在周身流通。

十一、每招每式要環環緊扣，如「雲手」就像弄潮弄水。如「河車鬥轉」。如無端無尾的水鏈纏繞在身上，形成紫氣盤桓。

十二、每招每式行動要慢，讓地上的有機負離子泉水漲滿全身，每招每式定型時身上的水（氣）如泉水一樣向外噴出。開合手湧出去的水浪如推岸邊擊浪，冲浪反過來能罩住全身，借以得到「意氣」的存養，進而亦能體用、也能祛病延年。

四十三、「太極拳頌」原載一九八四年第十一期武林（金竟成 胡鳳鳴）

中華瑰寶太極拳，融合導引吐納功。
心理生理都包容，力學兵法一貫通。
老病婦孺皆可練，醫療體育價值豐。
倘愛搏擊學技巧，研煉推手興味濃。
拳架推手相輔佐，祛病延年是其宗。
技擊別有理法傳，療病動作貴輕鬆。
放鬆肌肉能控制，呼吸深長運內功。
由鬆入柔柔生剛，剛柔相濟功將成。
初慢後快快復慢，一氣呵成如蛇龍。
勁貫九分深十分，似停非停無始終。
以意行氣氣運身，以氣運行丹田中。
初練架式要寬大，工久架勢漸收攏。

收小收到没圈時，其中變化顯神通。

每日行功細心練，一開一合在我躬。

果然識得環中趣，一片春色樂其中。

手中日月畫太極，圓轉如意運鴻蒙。

無法有法是復法，懂得變化拳理通。

拳打萬遍神明現，纏繞進退虛實中。

太極應變妙如神，借用彼力貴其中。

倘若練到懂勁後，挨着一發如雷動。

只要恒心練下去，強身健體樂無窮。

廣大群眾練太極，能為四化建奇功。

　　注：此「太極拳頌」已被收錄在《武林》《中華武術》《精武》和《永年太極誌》書上。原稿在本人和大師兄金竟成手中，一九八四年第十一期《武林》也在本人手中保存。

第五章：郝為真傳系拳論擷珍

一、郝為真拳論

郝為真傳拳甚廣，但著述不多，目前保留下來的只有數篇文章和口述記載，但字字珠璣，彌足珍貴。

1、練拳三個階段

初層練習，身體如在水中，兩足踏地，周身與手足動作，如有水之阻力。

歌訣曰：

如站水中至項深，身體正中氣下沉。

四肢動作有阻力，勢勢變換要慢習。

二層練習，身體手足動作如在水中，而兩足已浮起不着地，如長泅者浮游其間，皆自如也。

歌訣曰：

如在水中身懸空，長江大河浮游中。

腰如車軸精神通，滔滔不斷泅水行。

三層練習，身體愈輕靈，兩足如在水面上行，到此時之景之況，心中戰戰兢兢，如臨深淵，如履薄冰，心中不敢有一絲放肆之意，神氣稍為一散亂，即恐身體沉下也。拳經云：神氣四肢總要完整，一有不整，身必散

亂，必至偏倚，而不能有靈活之妙用，即此意也。

歌訣曰：

身體如在水上行，如臨深淵履薄冰。

全身精神須貫注，稍微不慎墜水中。

2、十三式體用歌

妙哉太極拳，運行法自然。着着太極圖，綿綿如玉環。

渾然如一體，上下無斜偏。邁步如貓行，運氣把絲盤。

一動無不動，一靜俱寂然。上意頂頭懸，下氣沉丹田。

鬆肩與沉肘，拔背胸能涵。尾閭要正中，腹鬆氣騰然。

用意不用力，轉腰把身翻。力在腳根生，腰腿認端的。

勁由脊骨發，膀臂到指尖。抻筋與拔骨，坐腕展指端。

手指覺微脹，氣到力自然。此全是心意，莫當拙力言。

虛實分清楚，剛柔隨變遷。陰陽要相濟，往復須轉換。

氣隨勢鼓蕩，神在內中斂。動從靜中生，雖動靜猶然。

意領氣隨到，腰動腳手連。步隨勢變化，手眼對當前。

急緩隨人動，得機勢勿延。不丟與不頂，勢勢要領先。

引進落空後，發勁似噴泉。四兩撥千斤，奈他金剛漢。

3、郝為真練功銘句

穩紮丹田煉內功，八方集意鑄五行；

九轉玄機開合運，一元二氣妙無窮。

二、郝月如拳論

1、武式太極拳的走架打手

太極拳不在樣式，而在氣勢，不在外面，而在內。平時行功走架，須要研究揣摩空鬆圓活之道。要神氣鼓蕩，全身好似氣球，氣勢貴騰挪，身體有如懸空。兩手無論高低屈伸，一前一後，一左一右，皆能靈活自如。兩腿不論前進後退，左右旋轉，虛實變換，無不隨意所欲。日久功深，有不知手之舞之，足之蹈之之境。明白原理，練熟身法，善於用意，巧於運氣，到此地步，一舉一動，皆能合度，無所謂不對。

習太極拳者必先求尾閭正中。正中者，脊骨根對臉之中間也。邁左步，左胯微向左上抽，用右胯托起左胯，邁右步，右胯微向右上抽，用左胯托起右胯，則尾閭自然正中。能正中，則能八面支撐，能八面支撐，則旋轉自如，無不得力。次則步法虛實分清。虛非全然無力，內中要有騰挪，即預動之勢也。實非全然佔煞，應該分清一虛一實，否則即成雙重之病。兩肩須要鬆開，不用絲毫之力，用力則不能捨己從人，引進落空。沉肘即肘尖常向下沉之意，前膊和兩股注意內中要有騰挪之勢，無騰挪則不靈活，不靈活則無圓活之趣。又須護肫，肫不護則豎尾無力，便一身無主宰矣。又須養氣，氣以直養而無害，即沉於丹田，涵養無傷之謂也。又須蓄勁，勁以曲蓄而有餘，并須蓄斂於脊骨之內。吸爲合

為蓄，呼為開為發。蓋吸則自然提得起，亦擎得人起；呼則自然沉得下，亦放得人出。此是以意運氣，非以力使氣，是即太極拳呼吸知道也（此中所說「呼吸」，專指太極拳的「開、合、蓄、發」而言，與吾人平常呼吸不同，初學者切記！）。

太極拳之為技也，極精微巧妙，非持力大手快也，夫力大手快者，先天自然賦有，又何須學焉。是故欲學斯技者，宜先從涵胸，拔背，裹襠，護臀，提頂，吊襠，鬆肩，沉肘，虛實分清求之，這些對了，再求斂氣，氣斂脊骨，注於腰間。然後再求騰挪，騰挪者，即精氣神也。精氣神貫注於兩腳，兩手，兩膊前節之間。彼挨我何處，我注意何處，周身無一處無精氣神，無一處非太極也。然後再求進退旋轉之法。旋轉樞紐在於腰隙，能旋轉自如，絲毫不亂，再求動靜之術。靜則無，無中生有，即有意也。意無定向，要八面支撐。單練之時，每一勢分四字，即起、承、開、合、一字一問能否八面支撐？不能八面支撐，即速揣摩之。如二人打手，我意在先，彼手快不如我意先，彼力大不如我氣斂，彼以巨力打來，我以意去接，微挨皮毛不讓打着，借其力，趁其勢，四面八方何處順，即向何處打之。切記不可用力，不可尚氣，不可頂，不可丟；須要從人仍是由己，得機得勢，方能隨手而奏效。動亦是意，步動而身法不亂，手動而氣勢不散。單練之時，每一動要問能否由動中向八面轉換？不能八面轉換，即速揣摩之。如二

人打手，我欲去彼，先將周身安排好，意仍在先，對定彼之重點，筆直去之；我之意方挨彼皮毛，如能應手，一呼即出；如彼之力頂來，不讓彼力發出，我之意仍借彼力，不丟不頂，順其力而打之；此借力打人，四兩撥千斤之妙也。此全是以意運氣，非以力使氣也。能以意打人，久之則意亦不用，身法無所不合。到此境界，以臻圓融精妙之境。說有即有，說無即無，一舉一動，無不從心所欲。真不知手之舞之，足之蹈之矣。

習太極拳者，須悟太極之理。欲知太極之理，於行功時要提起全副精神，外示安逸，內固精神，氣勢騰挪，腹內鼓蕩。太極即是周身，周身即是太極。如同氣球，前進不凸，後退不凹，左轉不缺，右轉不陷，變化萬端，絕無斷續，一氣呵成，無外無內，形神皆忘，乃能進於精微矣。

在打手時，我意須要在先，彼之力挨我何處，我之意用在何處，彼之力方挨我皮毛，我之意已入彼骨裏；以己之意接彼之力，非以己之力頂撞彼之力，恰好不後不先，我之意與彼之力相合。左重則左虛，右重則右杳，仰之則彌高，俯之則彌深，進之則愈長，退之則愈促一羽不能加，蠅蟲不能落，人不知我，我獨知人，所謂沾粘連隨，不丟不頂者是也。

習太極拳者，須悟陰陽相濟之義，動之則分，靜之則合，分者，開大也，合者縮小也。其中皆由陰陽兩氣開合轉換，互相呼應，始終不離也。開是大，非頂撞

也；縮是小，非躲閃也。一動無有不動，一靜無有不靜。動者，氣轉也；靜者，有預動之勢也。所謂視靜猶動，視動猶靜。氣如車輪，腰如車軸，非兩手亂動，身體亂挪，緊要全在蓄勁，蓄勁如張弓，發勁似放箭。無蓄勁，則無發箭之力，發勁要上下相隨，勁起於腳根，注於腰間，形於手指，由腳而腿而腰，總須完整一氣。腰如弓把，腳手如弓稍，內中要有彈性，方有發箭之力也。自己安排好，彼一挨我皮毛，我意接定彼勁，挨皮毛，即是不丟不頂，用意去接，即是順隨之勢；能順隨，則能借力；能借力，則能打人，此所謂借力打人，四兩撥千斤是也。到此地步，手上便有分寸，能稱彼勁之大小，能權彼來之長短，毫髮無差；前進後退，左顧右盼，處處恰合，所謂「知己知彼，百戰百勝」也。平日走架打手，須要從此做去，走架即是打手，打手即是走架，此皆一理。走架每一勢要分四字，即起、承、開、合是也。一字一問對不對，少有不對，即速改換。差之毫釐，失之千里。能領悟此意，行走坐臥皆是太極，學者不可不詳辨焉。

平日走架行功，必須以意將氣下沉，送於丹田（以氣非以力，非努氣，非用呼吸），存養涵蓄，不使上浮，腹內鬆靜，氣勢騰然。依法練習，日久自能斂氣入骨（脊骨）。然後用意將脊骨之氣由尾閭從丹田往上翻之。達此境界，就能以意運氣，遍及全身。彼挨我何處，我意即到何處，氣亦從之而出，如響斯應，疾如電

掣。周身無一處不是如此，此即所謂「行氣如九曲珠，無微不到，運勁如百煉鋼，何堅不催，」亦即「意到氣即到」是也。又丹田之氣，須直養無害，才能如長江大海之水，用之不竭，取之不盡。迨至功夫純熟，練成周身一家，宛如球一樣，左重則左虛，右重則右杳，物來順應，無不恰合。凡此皆是「以意運氣」，非「以力使氣」，「在內不在外」，亦即「尚氣者無力，養氣者純剛」是也。

注：此文所謂「打手」，即太極推手。

2、武式太極拳要點（郝月如）

（一）太極拳身法主要有：涵胸、拔背、裹襠、護肫、提頂、吊襠、鬆肩、沉肘

騰挪、閃戰、尾閭正中、氣沉丹田、虛實分清等十三條：

1、心以上為胸，胸不可挺，要往下鬆，兩肩微向前合，謂之涵胸。能涵胸，才能以心行氣。

2、兩肩中間脊骨處，似有鼓起之意，兩肩要靈活，不可低頭，謂之拔背。

3、兩膝着力，有內向之意，兩腿如一條腿，能分清虛實，謂之裹襠。

4、兩脅微斂，取下收前合之勢，內中感覺鬆快，謂之護肫。

5、頭頸正直，不低不昂，神貫於頂，提挈全身，謂之提頂。

6、兩股用力，臀部前送，小腹有上翻之勢，謂之吊襠。

7、以意將兩肩鬆開，氣向下沉，意中加一靜字，謂之鬆肩。

8、以意運氣，行於兩肘，手腕要能靈活，肘尖常下垂之意，謂之沉肘。

9、有動之意而未動，即預動之勢，謂之騰挪。

10、身、手、腰、腿相順相隨，一氣呵成，向外發出，勁如發箭，迅若雷霆，一往無敵，謂之閃戰。

11、兩股有力，臀部前收，脊骨根向前托起丹田（小腹），謂之尾閭正中。

12、能做到尾閭正中，涵胸、護肫、鬆肩、吊襠，就能以意送氣，達於腹部，送到腳底，不使上浮，謂之氣沉丹田。

13、兩腿虛實必須分清。虛非完全無力，着地實點要有騰挪之勢。騰挪者，即虛腳與胸有相吸相繫之意，否則便成偏沉。實非完全佔煞，精神貫於實股，支柱全身，要有上提之意。如虛實不分，便成雙重。

（二）手、眼、身、步、精、氣、神

手法須要氣勢騰挪，有預動之勢，無散漫之意。兩肩亦須鬆開，不使絲毫之力。手勢本無一定，不管抬起垂下，伸出曲回，總要有相應之意，何時意動，何時手

到。所謂「得心應手」是也。騰挪之勢，即「有意」「運氣」「精神貫注」是也。以意運氣，久而能精，精而愈精則神，神而愈神則靈，領悟此理，當有神明之妙。

神聚於眼，眼是心之苗，意從心中生，我意欲向何處，則眼神直射何處，周身亦直對何處，一轉眼則周身全轉，視靜猶動，視動猶靜，總須從神聚而來。

身法先求「尾閭正中」，正中者，即是「脊骨根向前」也。又須護臀，臀不護則豎尾無力，一身便無主宰矣。我意欲向何處，「脊骨根」便直對何處，轉變在兩腰眼中，左轉則左腰眼微向左上抽，用右腰眼托起左腰眼；右轉則右腰眼微向右上抽，用左腰眼托起右腰眼，則尾閭自然正中。總之各條身法必須一一求對，結合起來只有一個身法，一處不合，全身都乖，所以身法是永不許錯的。雖千變萬化，總難越出此身法也。所謂步法虛實分清，虛非全然無力，內中要有騰挪；實非全然佔煞，必須精神貫注。騰挪謂之虛，虛中有實；精神謂之實，實中有虛。虛虛實實，即此意也。

（三）起、承、開、合

太極拳走架，每一架式分四個動作：第一個動作是「起」，（如「左懶扎衣」第一式），

第二個動作是「承」，（如「左懶扎衣」第二式），第三個動作是「開」，也即是發，（如「左懶扎衣」第三式），第四個動作是「合」，也即是收，收是蓄的意思，（如「左懶扎衣」第四式），但不是呆板

的，有開中寓開，有合之再合，所謂不丟不頂，處處恰合也。

（四）摺疊轉換

太極拳有摺疊之術，有轉換之法。摺疊者，是對稱的，有上即有下，有前即有後，有左即有右。如意要向上，即寓下意，意要向下即寓上意，前後左右，皆是如此，此即謂之摺疊。轉換者，步隨身換，命意源頭在腰眼之間，向左轉換，左腰眼微向上抽，用右腰眼托起左腰眼；向右轉換，右腰眼微向上抽，用左腰眼托起右腰眼。此即所謂「命意源頭在腰隙」也。

（五）捨己從人

太極拳有捨己從人之術，挨何處，何處靈活。假使挨手，手腕能靈活；挨肘，肘能靈活；挨胸，胸能靈活，周身處處如此。又挨手意在肘，挨肘意在肩，挨胸意在腰，挨腰意在股。以此推之。如沾連粘隨，不丟不頂，引進落空，借力打人，皆是此意也。

三、陳敬亭「郝氏太極拳單鞭歌」

裊娜風吹楊柳烟，漩漂水沉到湧泉；
巡迴百轉腰如軸，雙手推牆攏長杆。

注：陳敬亭即陳秀峰，清末秀才，曾拜楊班侯為師，班侯臨終前將其託付於郝為真學拳，後拜郝為真為師。

四、郝少如「關於教法和練法的一些體會」

　　我根據三十多年來練拳和教拳的經驗，認為無論是教或練，都必須首先從身法（武禹襄的八條身法）着眼，并且要由內及外。

　　身法是太極拳理論的主要內容之一。身法在教或練的過程中，既是最基本的，也始終是最重要的。因此，對身法必須要求嚴格。

　　練習太極拳，不要說達到精湛的功夫，即使是基本功夫，也不可能一蹴即得。所以在教和練的過程中，必須大致上分為兩個階段。

　　第一階段是練外形，就是學習拳架，注重身法。但八條身法不是一子就可以掌握的。要先選擇一、二條作為重點，練熟以後，在逐步增加。上下肢與身法的

　　配合也極重要，因為配合得不好，會直接影響身法。上肢的配合比較容易掌握，而下肢因為既要支持着身體的穩定，又要顧及分清虛實，對初學者來講，就更覺困難些。練成這八條身法之後，全身的肌肉骨骼才能靈活，協調，動作一致，才能達到隨心所欲的地步。

　　第二階段是練內形，亦稱內勁。先要以意識作指導，漸漸練成意、氣、拳架三者合一。由外形至內形，由氣粗到氣精。然後無外無內，無粗無精，渾然皆忘。練到這種境界，才能在不斷前進的道路上攀登太極拳藝的高峰對於淺學即止和憑空立異的人，是不足為訓的。

五、武（郝）氏太極拳表解圖

郝式太极拳表解图

由贾朴先生转来，注：源于郝为真入室弟子张振宗之手。贾朴先生用工笔小楷腾写成册。

本文作者：按家传有增补。　　　胡凤鸣特此说明

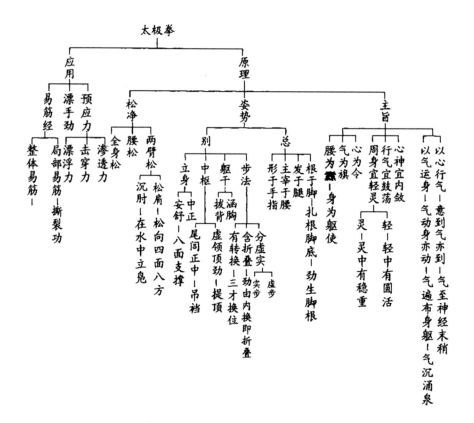

六、太極拳原理

（一）主旨

1、以心行氣--意到氣亦到--氣至力生務令沉着，久則內勁增長，但非格外運氣。

2、以氣運身——氣動身亦動

氣要順遂，則身能便利從心。

以心行氣，以氣運身，自能從心所欲，毫無阻滯。俟後天之力化盡，先天之內勁自然增長。由習慣而成自然，則一切意想力自能支配生理作用。故曰：「勢勢存心揆用意，得來不覺費工夫。」又云：「默識揣摩，漸至從心所欲。」

3、心神宜內斂

4、行氣宜鼓蕩

此有不許硬鼓蕩小腹之意，以見氣沉丹田，亦當徐徐用之。

氣以直養而無害——養先天之氣，養氣則順乎自然，故無有窮盡，非運後天之氣，運氣則弊甚大，是有窮盡。

5、周身宜輕靈

（1）輕——一切動作，固宜純以心意為主，如舉手，雖微微一動，便作一舉。如無意識續示，即不再進，方謂之真輕。

（2）靈——如手由低處舉高，處處作無數一舉

想，而時時有隨意變化之妙，方謂之真靈。

初學練架子宜慢，方能時時皆有意識導動作以俱進，且慢則呼吸深長，氣沉丹田，方不致有氣脈賁張之弊。

6、心為令

如由主帥發令。

7、氣為旗

如表示其令之旗——又氣如車輪。

8、腰為纛

如使旗，中正不偏——又腰如車軸。

腰為一身樞使，腰動則先天之氣如車輪旋轉，氣遍全身而不稍滯，蓋無處不隨腰運動圓轉。

心為主帥，身為驅使，精神能提得起，自然舉動輕靈。如手足開時，心意與之俱開，合時心意與之俱合。內外一起，渾然無間，則其動猶靜也（即能到虛靜境界）。

（二）姿勢

1、總

（1）根於腳

（2）發於腿

（3）主宰於腰

（4）行於手指

由腳而腿而腰而手，宜上下相隨，完整一氣。其貫串一氣處，所謂「運勁如抽絲，邁步如貓行，」進退自

然得機得勢，但用意不用力，始終綿綿不斷，周而復始，循環無窮，如長江大河，滔滔不絕，故太極拳亦稱長拳。若有一處不貫串則斷，斷則當舊力已盡，新力未生之際，最易為人所乘。故曰：「無使有凹凸處，無使有斷續處。」有一處不動，則必至散亂，如手動而腰腿不動，則手愈有力，身愈散亂。蓋虛實變化皆由腰轉動，故曰：「命意源頭在腰隙。」初學者先求開展，使腰腿皆動，無微不至。然皆是意，所謂「內外相合，上下相連」，又謂「一動無有不動，一靜無有不靜」。如是，則於肢體任何部分，皆無偏重之虞。

2、別

（1）步法

①分虛實

虛步——以能隨意起落為度。

實步——即腿彎曲而不伸直。

如全身皆坐在右腿，則右腿為實，左腿為虛。坐左亦然。是主能變換輕靈，毫不費力，否則邁步重滯，自立不穩。又須川字步，即當兩足前後立時，足尖俱宜向前。

②含摺疊

即往復所變之虛實，外看雖似未動，其中已有折疊。

③有轉換

進退必須轉換步法，故雖退仍是進。

（2）軀幹

①涵胸

胸略內涵，使氣沉丹田，否則氣壅胸際，上重下輕，腳根易浮。

②拔背

使氣貼於背，有蓄機得勢之功。

（3）中樞

①虛領頂勁

頭容正直，神貫於頂，須有虛靈自然之意，不可用力。「頭頂懸」，謂頭頂如懸空中，同時宜閉口，舌抵上腭，忌咬牙怒目。

②尾閭正中

尾閭宜正中，否則脊骨先受影響，精神亦難於上達。

（4）立身

①正中

由於中樞姿勢之正確。穩如山屹。

②安舒

由於周身鬆淨。

（3）鬆淨

1、兩肩鬆

（1）鬆肩

使兩肩向四面八方鬆開，并下沉，否則兩肩聳起，氣亦上湧，全身皆不得力。

（2）沉肘

使兩肘有往下鬆垂之意，否則肩不能鬆，近於外家之斷勁。手指亦宜舒展，握拳須鬆，庶符全身悉任自然之旨。又手掌表示前推時，手心微有突意，為引伸內勁之助，但勿用力。

2、腰鬆

腰鬆則氣自下沉，能使兩足有力，下盤穩固。上下肢之虛實變化，有不得力處，全恃腰部轉動合宜，以資補救，且感覺靈敏，轉動便利。蹲身時注意鬆胯鬆臀，臀忌外突。

3、全身鬆

全身鬆開方能沉著，因是不致有分毫拙勁留滯，以自縛束，自能輕靈變化，圓轉自如。

周身無處不鬆淨，即在用意而不用力，意之所至，氣即至焉。如是則氣血流注全身，略無停滯，所謂「意氣須換得靈，乃有圓活之趣」。且欲沉著，必須鬆淨，故曰：「沉重不浮，靜如山岳，周流不息，動若江河。」

應用

太極拳全用「柔勁」，具伸縮性，虛實固宜分清。但全視來勢而定，彼實則我虛，彼虛則我實。實者忽虛，虛者忽實，反覆無端。彼不知我，我能知彼，使人莫測高深，自然散亂，則吾發勁無不勝者。欲探其妙，須明了用勁之法，曰「黏」，曰「走」，走以化敵，黏

以制敵，二者交相為用焉。

1、黏勁

即「不丟」。不丟者，不離之謂。交手時須黏住彼勁，即在黏連密處應付之。不但兩手，須全身各處均能黏住彼勁。我之緩急，隨彼之緩急而為緩急，自然黏連不斷，感覺彼勁，而收我順人背之效，所謂「動急則急應，動緩則緩隨」也。惟必須兩臂鬆淨，不能有絲毫拙力，主能巧合相隨，否則一遇彼勁，便無復活之望。且有力則喜自作主張，難以處處捨己從人。初學者戒性急，久之用勁自有似鬆非鬆，將展未展之意，便能隨意應付，百無一失。

2、走勁

即「不頂」。不頂者，不抵抗之謂。與彼交手之時，不論左右手，一覺有重意，與彼黏處即變為虛，鬆一處而偏沉之。稍覺雙重，即速偏沉。蓋彼之動作必有一方向，吾但隨其方向而去，不稍抵抗，使彼處處落空，毫不得力，所謂「左重則左虛，右重則右杳」也。初學者非大勁不走，是尚有抵抗之意。若相持不下，則力大者勝，故曰：「偏沉則隨，雙重則滯」。技之精者感覺異常靈敏，稍觸即知，有「一羽不能加，蠅蟲不能落」之妙。練之不頂法，首在用腰，腰有不足時，方可濟之以步。

「黏勁」與「走勁」。合而用之則曰「化勁」。走主退，黏主進，進退相濟不離，方為「懂勁」。蓋用走

勁能使彼重心傾斜不穩，用黏勁能使彼不能由不穩中復歸於穩。因不丟不頂，彼之重心穩定與否，皆由我主之，彼之弱點，我皆能知之。總須以靜待動，隨彼之動而動，所謂「彼不動，己不動，彼微動，己先動」，用逆來順受之法，引入瞉中，然後從而制之。彼屈則我伸，彼伸則我屈，虛實應付，毫釐不爽，忽隐忽現，變化莫測。以勁之動作俱作圓形，圓之中即含有無數走黏，隨機應變，純恃感覺，其要則不外一「順」字。我順彼背，則彼雖千斤之力，亦無所用，故有「四兩撥千斤」之句。若用剛勁，則逆而不順，不順則無由走，不走則無由化，不化則無由黏，不黏則彼變動，何由感覺乎？推手者，即求其用也。推手掤、攦、擠、按、採、挒、肘、靠八字，以練其身之圓活，隨曲就伸，物來順應，格物致知，變化無窮，其理則一，得一則成事畢。

七、武（郝）氏太極拳「五弓圖」

第七节 身备五弓图（郝氏传）

身备五弓解（太极五弓图解）

五弓者，上有两膊，下有两腿，中有腰脊，总称五弓。

五弓者总归一弓，一弓张，二弓张，四弓张，一弓合，四弓合，五弓为一弓。才好实用。大弓张，四弓张，大弓合，四弓合，总须节节贯穿，

一气呵成，方能人为箭，我为弓。

（郝氏五弓圖解）

三

附錄

武式太極拳名家小傳

1、李寶琛，李亦畬先生養子，自跟郝為真交手後，感到功夫和郝為真差的太遠，在其養父李亦畬先生謝世後，他常跟師兄一起研習，又將他的兒子李子實推薦給郝為真先生，成為郝為真先生的入室弟子。李子實自跟郝為真先生學拳後，功夫精進，抗日戰爭時期，被馮玉祥的西北軍聘為武術教官。

2、郝月如，名文桂，字月如。名和字均出自師爺李亦畬，生於1877年8月，卒於1936年12月。少年時就在師爺李亦畬的蒙館中讀書，在其父跟師爺習拳時，他就模仿着學練。所以他未成年時已能領略武、李一派拳術精要。他是郝為真宗師的次子，衣缽傳人。

和其父一樣，性誠孝善良敦厚，為人豪爽仗義疏財，但秉性剛烈，與人較手常用短打制人，一經發放雷霆萬鈞，試手者多有不同程度的損傷，「袖裏一點紅」，威震大江南北，因此人稱小班侯。

1920——1925年在永年縣立中學，和河北省立高等第十三中學，任武術教授。1926年至1928年又兼任永年縣國術館館長、總教習。1928年冬應南京之邀，率其子郝少如，到南京國術館任教。1934年春回家省親，又率其族侄郝振鐸、外孫胡金山、侄孫郝向榮，到

南京擴大教學。

　　郝月如大師一生留下著作洋洋數十萬言，為保留郝氏三代提煉精華，現今只登載他的「武式太極拳走架與打手」，精煉地闡述了太極拳的走架就是打手，打手即是走架。武式太極拳「身法八要解」、「太極拳打手實用」、「武、李一派太極拳要訣解」、「敷字訣解」、「鎖子與鑰匙的關係」、「太極拳操手法」，將其父郝為真的「操手十八法」歸納為：「操手十五法」等等。再現了當年武、李及其父郝為真的練功竅要和途徑。并在南京商務印書館，印刷石印本「永年太極拳術」。在印書時，又根據自己提煉，在原來八條身法的基礎上，又增訂了五條身法，曰：「虛領頂勁」「氣沉丹田」「虛實分清」「尾閭正中」「騰挪閃戰」（展），總歸為太極拳十三條身法。只可惜我家珍藏本毀於「文化大革命」。

　　其主要傳人有：宋子文（國民黨行政院院長）、程叔度、張士一、徐震（字哲東，解放後是國家武協副主席、甘肅省武協主席、蘭州大學物理系教授）、胡金山、郝向榮、吳上千、李大合、喬舜臣（永年陳村人）、楊傑（邢台市人），楊傑在邢台一代傳人甚多，其傳奇色彩在邢台一代婦孺皆知。

　　3、武毓荃，號曉軒，是武禹襄第四代孫，拜郝為真為師，後在日本早稻田大學留學，是早稻田大學的太極拳教練。

4、陳敬亭，字秀峰，清末秀才，是城西何營村人，富甲一方。幼讀詩書，聰明好學，因考試不第。後從師楊班侯學習太極拳，班侯臨終前將他託付給郝為真，讓其當着他的面給郝為真叩頭拜師，班侯逝世後，他具門生帖，正式執弟子禮拜郝為真為師。在邑人胡景桂幾次延請郝為真，到袁世凱府邸給袁世凱做私人保鏢，郝為真三次借故推諉，再後經不住胡景桂再次邀請，就讓陳敬亭去袁世凱處，以教其子侄學文。而實際上陳敬亭即是袁世凱保鏢，再後來陳敬亭回到家中，以教書耕田自娛晚年。再後來的一段時間，將楊班侯拳架和郝為真拳架融為一體，變成何營村「郝楊太極拳架」。現在還有很多傳人，在永年各地傳拳。著有太極拳「陰陽生機論」。

5、郝硯耕，字文田。郝為真宗師三子，生於1882年卒於1956年。就讀於省第十三高等中學。先生身材魁偉、脊力過人，傳說他兩膀有六百斤神力。幼得家傳，郝為真宗師謝世後，他隨其次兄郝月如研習，精打手善搏擊，是永年國術館的客座教授。其兄郝月如南下後，由他在永年組織師兄教學。

永年城郝家門人，在城內開設太極醬園，有李福蔭出面任董事長，由郝硯耕任總教習，李集峰為副總教習。和韓欽賢、張振宗任教的永年縣國術館遙相呼應。從建園始到「七七事變」，從這兩處走出多少愛國志士和武林高手。

解放後，先生在南沿村一帶從事教育工作，恰巧郝為真高足李集峰寓居南沿村鎮，於是兩人聯手又在南沿村一帶開展太極拳教學。如今南沿村周邊不乏武、郝派太極拳高手。

郝硯耕謝世後，其子郝均承繼續在南沿村一帶教拳，直至七十年代謝世。

6、張振宗，字子玉，永年縣西楊莊村人，生於鄉間富紳家庭，是郝為真門徒中最得意的弟子。郝為真所得武、李衣缽和自己的昇華提煉，盡數傳授於他。

張振宗為人古道熱腸，家道富甲一方。再習武的同時又得杏林高手垂青，精通醫道。每逢災年荒年，他在住處村外四週設粥棚賑濟飢民，碰到瘟疫橫行，張振宗先生捨藥救苦，逢洪澇旱災，他都要免去為他家種地戶的糧租一到兩年，是永年城北最開明的士紳。傳人有：其過房子張士珩、族侄張士琪、張慎珩（大慶）、祁從周、陳固安（回民）、吳文翰、李保慶等。

1926年他在當時的永年縣長邀請下，任永年國術館副館長、副總教習，幫着師兄郝月如接教各地來學者，每逢外地高手來訪，都是張振宗率先接待，每逢較手試較，對方都心悅誠服。講拳理論、言簡意賅，手演身試學者都交口稱讚。

解放初期，將土地全部送給政府，自留口糧田、又開設诊所，過起練拳自娛自食其力的生活，每遇患者上門待如親朋。

1949年--1958年，應永年縣師範學校之約請，每星期六、日兩天都要為師範學校體育老師講授太極拳課，示範功夫。城內外的拳術高手，都讚其功夫寶刀不老，在他身上能看到郝為真宗師遺風。

7、韓欽賢，子文明，永年城北街人。自幼多病，後經人介紹跟郝為真宗師習拳，和張振宗先生一樣，同是因病學拳，病都練好了。宗師考其為人誠篤、忠孝。遂在他和家人一直請求下納為門人，是郝為真宗師十八個高足之一。

韓欽賢短小精悍、膂力過人。曾有多名武林高手和其較手，均誠心悦服。有好多紈絝惡少，欺他個子小，尋釁滋事不斷。先生忍無可忍，利用身捷靈便，五招「一時短打」，眨眼間連續打到五人，惡少抱頭鼠竄。

青壯年時，常出入山西、陝西、熱河、綏遠為生意奔走。其間與四省高手常於切磋交流，被人稱為一代俠士，在四省均有先生傳人。

1926年至1928年，在永年國術館任副館長、副總教習，和張振宗一起協助師兄郝月如課徒。1928年冬師兄郝月如率子少如應南京聘請，赴滬、寧、杭開館執教。後他任永年國術館館長、總教習。和張振宗、郝硯耕（郝為真宗師三子）一起執教課程，直到1937「七七事變」。此後和其它幾個師兄弟一起被聘為西北軍馮玉祥部武術教官。其主要傳人有：賈樸、米孟久、馬榮（回民）、麻守金，米得貴，陳固安（回民）、吳

文翰等。

在國術館執教期間，不斷地幫官府緝拿江洋大盜，和殺人越貨的強盜。晉、冀、魯、豫四省交界處的盜匪都聞風喪膽。

8、李香遠，名寶玉，邢台人。自幼痴迷武術，精三皇炮錘和多家武術，善搏擊，常出入各地武林擂台，屢屢爭魁。人送外號「鐵胳膊李香遠」。

遇郝為真後，感到天外有天，遂執弟子禮遞門生貼拜師，是郝為真宗師在邢台的第一高足。其著名弟子董英傑、石逢春、劉瀛周、女兒李桂花，建樹甚多，終生不忘其師教誨。再傳弟子有：杜金棟、李劍方等。

9、閆志高，冀南省立第十三高等中學學生，就讀十三中時從學於郝為真宗師，後被納為門人，在校三年專心致志苦練不輟，深得武、李、郝三家真諦。畢業後在外供職，還每年要在永年城住上一個月，向恩師郝為真求教。抗日戰爭時在西北軍任武術教官，馮玉祥貼身侍衛。在對日作戰時勇不可當，日寇稱他單刀為「閻王刀」。

抗戰勝利後，他在廣西桂係部隊一個軍長身旁做保鏢，一次軍長的小舅子在外姦污民女，被他撞見一怒之下，出手狠了些，軍長小舅子當場斃命。他看惹了禍就脫下軍裝逃出廣西。

解放戰爭開始，他又參加解放軍，參加過攻打襄陽的戰役。解放後曾換過多處工作，最後在東北落腳，工

作之餘兼教郝氏太極拳，東北的霍殿閣大弟子曾向他挑戰，較手不敵。後又組織多名東北高手，均敗在閆志高手下。

至此，閆志高的名字在東三省名震遐邇。其在東北為武式太極拳奠定了基礎，其東北門人眾多。最著名的有劉長春等，劉長春繼往開來，曾就教於瀋陽農業大學，著有《武式太極拳述真》一書，內容豐富含金量較高。

10、李福蔭，字集五，李啟軒的嫡孫，李獻南之子。先從學於其父李獻南，後經李獻南推薦，又拜郝為真師伯為師，從師後李亦奪先人的口授秘訣和練法盡傳於李福蔭。李福蔭朝夕勤奮，藝技大進，後來任教於十三中，朝夕和恩師郝為真在一起習研，又盡得郝為真宗師自己發悟提煉的精華。後來郝為真去世後他和孫祿堂、張振宗、李子實、韓欽賢、陳秀峰等，給郝為真宗師修建塋地，樹碑銘記，每遇清明節陳俎豆於恩師墓前祭拜。在師兄郝月如執教的國術館中任客座教授。其子李政潘傳人甚多，在當今頗有建樹。

11、李棠蔭，字化南，生就膂力過人，也師從郝為真學拳。李棠蔭聰明穎悟，跟隨郝為真後深得郝師器重，後在十三中任教，常聆聽郝師教誨於左右。李棠蔭思想進步，早年是十三中地下共產黨支部成員。抗日戰爭期間，是我黨一抗日武裝支隊司令。在三年解放戰爭中陣亡於安陽戰役。

　　李化南先生有很多傳人，其中最著名的有李迪生先生，李迪生先生早年就讀於十三中學，後在天津理工大學就讀。解放後，一直在華北農場科研所工作，在華北農場除工作外，業餘時間一直致力於太極拳的傳播。1980年後任河北農大教授，在河北農大又培養出好多優秀的太極拳傳人。其理論精辟獨到，常見於國家級刊物和省級刊物。退休後仍不遺餘力地傳播武式太極拳文化。病逝於2008年秋，其傳人甚多，在此不一一枚舉。

　　12、顧胤珂、霍夢魁，二人均是清河縣人，都是郝為真傳人。二人的弟子遍布東北，和閆志高一樣，在東北享有極高的盛譽。

　　13、王其和，河北省任縣邢灣鎮環水村人。他自幼酷愛武術，早年習練多種外家拳，後拜郝為真先生為師，潛心學習武式太極拳，達六年之久，并拜楊澄甫先生為師學習楊式太極拳，均深得真傳。在常年的教練體悟中，王其和默識揣摩、融會貫通，漸漸形成了一套武、楊合一的拳式套路，該拳在多年傳承中并無統一名稱，今年被確定為「王其和太極拳」。王其和授徒眾多，主要代表人物有劉仁海、王景芳、張金榜、吳振奎等（均已去世）。經過近百年的發展，王其和太極拳已由任縣傳播到全國各地，并在各類重大賽事中展現實力，獲得佳績。受到各方面的重視，先後被列入省級和國家級非物質文化遺產代表性項目，并正式成立河北省

王其和太極拳協會。由其著名再傳人李劍方先生任會長。

14、郝中天、王延久、李聖端三人都是古順德府知名士紳，更兼多門武術所長。在郝為真宗師設課邢台時，三人均具門生貼、執弟子禮，誠心向學。三人是郝為真宗師在邢台的得意弟子，在武術界享有較高的榮譽。

尤以李聖端，是回族弟子，溫文儒雅，精通詩經、史記，學識淵博。其著名弟子陳固安，拳藝精湛，把自己所學心意拳，揉進老架武式太極拳內，獨創新架武式太極拳，和太極五行棍。而今年近九十高齡的吳文翰先生和已故陳固安先生，同是李聖端先生和韓欽賢先生及張振宗先生的弟子。吳文翰先生人稱「武林一支筆」，在國內外素享盛譽。

15、孫祿堂，字福魁，河北省完縣人。出生在一個中等農民家庭裏，自幼好詩書、好武術，通岐黃。曾跟本村一個很有名氣的拳師習武。後又在鄰村跟一個形意拳高手學藝，該師晚年又把他託付給其師弟李魁元，在李魁元老師的悉心指導下，拳藝有長足的進步。

末幾；功夫和老師李魁元不相上下，李師深知孫祿堂是個人才，於是就把他送到其老師郭雲深處再造，郭雲深是形意拳一代宗師，有半步崩拳打天下之譽。

孫祿堂在師爺郭雲深處如魚得水，技藝爐火純青。郭師爺常帶他到八卦掌名家程廷華處造訪。孫祿堂又深

諳了程師精湛的八卦神功。於是在郭雲深的力薦下，孫祿堂又拜程廷華為師，學練游身八卦掌，兩者神功合在一處，孫祿堂武藝已達上乘，技藝甲天下，在北京素有賽活猴之稱。

一天有正黄旗馴馬營一匹烈馬受驚，在城裏狂奔，行人來不及躲閃的，都被烈馬踩倒。這時孫祿堂正跟師爺郭雲深也走在街上，只見那匹烈馬冲着他爺倆而來。

等馬來到孫祿堂身邊，只見孫祿堂飛身一躍，雙手揪住馬尾巴，雙腳蹬住烈馬屁股，任憑烈馬前立後剪、搖頭甩尾，孫祿堂在馬上戲耍，如在平地閒庭信步。那匹烈馬被孫祿堂馴服得服服帖帖，滿身流汗，被孫祿堂趕着到野外足足跑了一個時辰。可見孫祿堂的功夫了得。馴馬營的主將特聘其到御營，專門馴烈馬兼教營兵武術。

後來郝為真宗師到北京武術會和致柔拳社助興，郝師其間和幾個外國的拳王試技，各國拳王均敗在郝師手下，郝師名氣威震京師。

程廷華目睹了郝為真宗師的神技，也三次小試郝為真功夫，深知自己不及郝為真拳藝，心裏就打定主意，讓孫祿堂拜郝為師，再學郝氏神功。

孫祿堂開始也暗暗較力，試過郝為真神技，歎曰：天外有天，英雄背後有能人。對郝為真宗師佩服得五體投地，遂在京城俱門生帖拜在郝為真門下，并在京城唱戲三天，又到廣府城搭高台唱戲，請廣府名流以證其拜

師（現在永年縣誌上有備載），郝為真宗師去世後，孫祿堂等人在老師塋地樹碑立傳，孫祿堂撰寫的碑上銘文，現存在永年文史檔案館。

郝師去世後，孫祿堂集一生所學，將形意、八卦、太極拳融為一爐，創編了三位一體活步太極拳，後被國家體委武術運動司，定名為「孫式太極拳」。

16、郝少如，名夢修，生於1907年卒於1984年春，是郝為真宗師愛孫，郝月如大師的愛子。是乃祖、乃父的衣缽繼承人。自幼出生在一個太極拳世家的家庭裏，自幼耳濡目染，深深的領略了武、李及乃祖的太極拳精髓。隨着年齡的增長，對太極拳的愛好與日俱增。十五歲時能日練拳二十餘遍，精通打手和散手。在其父郝月如大師的敦敦教導下，悟透祖師武禹襄的「太極拳鎖鑰」。每有人找郝月如大師問技，都是少如和人較技，來訪的人無不佩服郝家祖孫三代的絕技。

1928年隨其父郝月如南下教拳，曾走遍江南一帶，和多少名人高手切磋不曾一負。後來定居上海一直致力於武式太極拳的研究。根據自身的經驗體會總結出一整套教學方案，重點解釋「武式太極拳十三條身法」要義、「武、李、郝一派」太極拳訣竅匯宗、「武式太極拳之空鬆圓活」要解、郝氏操手行工「骨肉分離術」要解、「太極拳一身備五弓」「五弓解」。

抗戰期間，深居簡出。多少日本武士、浪人尋釁滋事，都被其一一制服，日本侵略軍駐上海司令部，多次

請先生出來教他們武術，都被先生辭謝。

解放後出山開課，作爲一代宗師應約出版了《中國武式太極拳》一書，國家武術運動司，原本讓他出版《郝式太極拳》，但他秉承其祖郝爲眞遺訓，將書定名爲《武式太極拳》，可見郝家的高風亮節，從此奠定了《武式太極拳》在中國五大流派的地位。

郝少如宗師有很多入門弟子，最著名的有浦公達、劉積順、邵康年、韓兢奮、施雪芬、袁惠琴、楊德高、孫戀嶺、李爲民，王鐵志，王慕吟（又名郝吟如）。

17、郝振鐸，永年城南關人，是郝爲眞宗師侄孫。其拳藝得自於其堂伯父郝月如大師，幼年時聰穎過人，讀書過目不忘。跟郝月如學拳日有增進，基本椿功一練就是兩個時辰（四個小時），練的功夫純熟，膂力過人。精郝氏獨門操手法。青年時常出入於永年及周邊各縣拳場，和拳場教練較手不曾一負。成年後在天津洋行做保鏢，多處錢莊都請他做保鏢，爲各處錢莊培訓了好多高手。解放後，在天津市匯豐銀行工作，常負責鈔票的運輸保衛，其武藝高強，理論精通，在天津一代素負盛名。其著名弟子幺家楨，是早期中國武術協會常務理事，天津市武術協會主席。著名弟子牛翼臣、黃大平、牛鍾明。其中牛鍾明建樹最多，深得郝振鐸先生青睞，得眞傳於一身，功夫深湛，技藝精巧。現在天津開設多處武、郝式太極拳輔導站，現任天津市郝爲眞太極拳研究會會長。其在天津的影響力非常人所能比的。天津

市武式太極拳研究會下轄二十多處輔導站，現有學員達萬餘人，各輔導站負責人都是牛鍾明先生的入室弟子。多次率隊參加中外武術賽事，成績名列各團隊前茅。在2014年6月13日中國*邯鄲*永年國際太極拳運動大會上，獲比賽金牌十九枚、銀牌二十一枚，可見牛鍾明先生的實力。

18、張士珩，永年縣西楊莊村人，係張振宗宗師的過繼子，深得郝氏一脈傳承，就讀於天津理工大學時，任學校業餘武術教習。天津市召開武術運動會先生一趟武、李、郝太極拳和太極旋風刀，均榮獲金獎。特別是一趟旋風開山刀贏得了滿堂彩。以後每逢週會和校慶，先生的太極拳和太極刀是校方的首選。後從軍在軍營教練太極拳，是國民黨上校獸醫。解放後，在永年縣獸醫站工作。其女兒張光羽，受過家傳。

19、張慎珩（大慶），是張振宗的族侄，深得張振宗親傳，在永年西北鄉一帶素負盛名。三十年代曾隨其族叔、老師張振宗赴北漳煤礦打過「英雄擂」，技壓群雄。其主要傳人有苗軍的、裴建光、李懷珠、郭軍、閆長安等。

20、祁從周，永年西楊莊村人，先從師北廓村李金玉學習太極拳，土改初期又拜張振宗為師。技藝精湛，後曾就職於上海軍用被服廠，是邯鄲「五一」被服廠技師。在跟張振宗學拳的同時，兼得其師岐黃之術，醫術高超。退役後在永年勞保福利廠工作，退休後一直在家

行醫和教學。得其傳者有後當頭村陳文義，陳文義是海軍軍官，正團級軍醫師。轉業後在永年縣第一醫院任院長兼黨委書記，退休後定居於北京，從事業餘太極拳教學。其子祁建軍拳術甚好。

21、賈樸，原籍天津人，是個孤兒。自幼在養育院慈善學堂讀書，十五歲在邢台當學徒，接觸郝氏太極拳，遂愛不釋手，十六歲在邯鄲一邊當學徒一邊練拳，一邊攻學業。寫的一手好書法，後來是河北省書法研究會理事，練武的同時兼修杏林岐黃之術。

先生文筆甚建，曾有多篇著作問世。《武式太極拳述真》《武、郝太極拳古譜詮釋》。十六歲時用工筆小楷抄撰《郝氏太極拳操手總綱》共計十一本，考究拳史嚴謹負責遺憾的其中一本不知被誰截留。2013年先生同李正藩先生合作著書《武式太極拳攬要》在香港心一堂出版。

先生是太極拳界難得一個說實話的，他和李福蔭的衣缽傳人，中國核物理專家，李政藩先生一樣，真實地闡述了武、李、郝太極拳的發展史。他們的真實信件現存在鄭爾銓老師處。鄭老師對他們尊重歷史的精神大加讚賞，因鄭老師本人就是最講客觀事實的人。

賈樸先生在1998年曾率他在邯、邢、鄭州等地的弟子，到四川樂山和其師弟李政藩，相互交流武、李、郝一派太極拳藝，并且雙方弟子互換拜師，這在現在的太極拳界是罕見的。

其主要弟子有丁進堂（回民），著名中醫師、黃建新、馬秋林、陶建成、石磊、唐騁時等。可惜的是先生親筆撰寫的《武、郝派太極拳秘宗》，邀我寫序，但我近幾年一只輾轉到國內外教拳，序一直沒能寫成，而今先生已謝世，只好在此告慰先生英靈，以表非常遺憾的歉意。

22、李正藩先生的傳人，遍布在雲、貴、四川、重慶等地，著名傳人有以石磊為首的樂山十兄弟，湖南唐騁時和陶建成、戈鑫等，因篇幅有限不在一一敘述。

23、吳文翰，邢台人，生於1928年卒於2019年，曾就職於北京公安系統，及《武魂》雜誌特約編委。早年就讀於永年城「仝氏塾館」，後就讀於永年十三中。在永年城讀書時，就跟張振宗、韓欽賢學練郝氏太極拳，後和其師兄陳固安（回民）一起拜在兩個老師門下。

吳文翰先生傳人中的幾個驍將，有高連成曾多次赴日本講學，丁新民活躍在河北省，張九華創辦「九華道館」，李樹紀在北京創辦「北京市武式太極拳研究會」，穆雅玲女士是吳文翰先生女弟子中的佼佼者

24、浦公達，浙江奉化人，生於1906年卒於2003年，早年就在上海灘闯生活。精南拳，精峨眉十二莊，精通醫道，是上海市著名中醫師。按年齡他比其師郝少如大一歲，少如初在上海時，因不服氣，曾挑戰於其師，幾經較手誠心悅服。二人遂成莫逆之交。

25、劉積順，新中國早期長跑運動員，後改中國跤、拳擊，是中國第一批運動健將。幼年時追隨浦公達學拳學醫，一次的精武總會講課，認識郝少如先生，提出試技，少如欣然應允。一經交手劉積順便飛出兩丈餘，頭上也摔了個大包，幾經見面誠拜少如先生為師，後在他的引薦下浦公達也遞帖拜師。

劉積順建樹最多，弟子廣布中國南方和西南各省，現在美國定居。在美國創建「武式太極拳」養生會館，在美國、英國練武式太極拳的，除了郝月如大師的弟子門人，幾乎都是劉積順的弟子和學生。1991年河北永年國際太極拳第一屆聯誼會，劉積順和浦公達等率團應約來邯參加，在冀南賓館理論研討會上作推手講演，邯鄲永年好多所謂青年高手和其試技，怎麼挨打都不知道，方知郝家傳拳獨到。劉積順并在研討會上講武式太極拳「骨肉分離術」功法的要意。（編者按：作者早在1984年和我的同伴在練拳時，就提到家父給我說的這一功法，當時他們都覺得我在亂講。奇怪的是現在卻有人妄解「骨肉分離術」功法，談的根本不是那麼回事，豈不貽笑大方。）

劉積順有很多從感性認識昇華到理論的著作，解「武、郝式太極拳意氣圈」「武式太極拳打手提放」「行拳中肌肉群的活動」「論郝氏大操手」等。現在又親筆修訂《郝為真秘傳太極拳》一書。拜讀這本書後能讓人心扉大開，書上能體現武禹襄祖師的「太極鎖鑰」。

26、孫戀嶺，海南人，第三屆中國全運會散打冠軍，後拜郝少如為師，得郝師真傳，常輾轉東歐、北歐，以及美洲等國。弟子遍布中國東南各省，著有《秘傳武式太極拳》。

同26、李為民，郝少如弟子，定居於泰國。其拳藝享譽深圳和港、澳、台以及東南亞各國，在中國南方頗具影響。有好多理論著作了分別發表在港、澳、台和東南亞。泰國凡練武式太極拳者皆出自他的門下。

同26、袁惠芬、施雪琴，早期郝少如女弟子。曾屢在上海市大型武術運動會上奪魁，在中國第三屆運動會上，傳統武術金牌得主，後兩人均多次赴日本講學。

同26、邵康年，上海市精武總會負責人，中國運動健將。外家武藝精湛，後拜郝少如為師從學武式太極拳，深的真傳，是傳人中的佼佼者。凡參加歷屆國家大賽，屢獲殊榮，是歷屆上海武術隊隊長。

同26、王鐵志，江蘇人。郝少如入室弟子，其拳藝精湛，理論亦有精到之處。

同26、楊德高，上海市人，早年從師傳鍾文先生，是傅先生永年拳社秘書長。後又拜郝少如先生為師改習武式太極拳，得真傳於一身。在上海他是武式太極拳的中流砥柱，郝師謝世後，由他任上海市武式太極拳研究會秘書長，協助會長浦公達工作，策劃各項賽事，和理論講座有條不紊，還兼任上海精武總會秘書長，是上海市武式太極拳中流砥柱。

現在已九十高齡，仍堅持每天練拳。弟子多大部分在上海市工作。在北歐諸國有很多洋弟子，上海市每有賽事，他們都來參加，成績斐然。

同26、韓兢奮，永年城西街人，其父韓壁如是郝月如的入室弟子。早年韓壁如也跟隨郝月如大師南下教拳，後在上海協助少如開展活動。韓兢奮幼年隨父到上海，對太極拳的愛好如飢似渴，後拜郝少如為師，是郝少如門人中第一猛將。

同26、郝向榮，生於1913年卒於1980年，是原永年縣師範學校總務處長。自幼和其二叔祖郝月如學拳，曾跟其叔祖和表弟胡金山同在南京國術館任教。後來跟其族叔郝少如一起在上海等地教拳。郝月如逝世後，他隨靈回家安葬，在後來又經韓欽賢介紹到山西絳縣教拳。解放後，在本縣各學校開展太極拳教學運動。

其傳人有：劉春榮、其子郝大順、侄郝平順、王成會。王印海在「文革」時亦跟郝向榮先生學過拳。（其他傳人不詳）

27、李遜之，名寶讓，是李亦畬先生的次子。生於1883年11月卒於1945年7月。（編者按：李遜之是本文作者的師爺）。成年後常跟其師兄郝為真在一起研習武、李太極拳。尊重歷史去講，是郝為真代師傳藝，因李亦畬先生逝世後，李遜之還不滿十歲。但不影響李遜之先生在武式太極拳中的輩分。李遜之在李亦畬子女中最小，排行第十一，因此人稱「十一叔」或「十一爺」。

　　李亦畬、李啟軒兩位先生去世後，李氏兩家的大小事均由郝為真幫着操辦。郝為真性誠孝，對兩位師母視若親娘，因此備受兩家信賴。

　　大師母給郝為真講：「等遜之長大後，你要把給你師父所學技藝傳授於他」為真唯唯應諾。

　　遜之先生成年後，供職於省立第十三中學。這時郝為真正在十三中任武術教授，哥倆常在一起朝夕研練，朝夕切磋揣摩。遜之先生聰明勤奮，日有遞進。加之其父李亦畬先生手訂文本，日久功深，終成一代宗師。

　　遜之先生教人注重身法的練習，教人打手主張接勁打勁，教人用語簡練，習者明白易懂。先生曾供職城工局，任會計工作。城工局的幾個隊長都是縣長的親戚，平時飛揚跋扈仗勢欺人，每遇月結賬，給遜之先生報賬總是胡攪蠻纏。遜之先生秉公辦事、據理力爭，惹惱了兩個隊長，他們竟出手打人，遜之先生怒不可遏，雙手左右逢源輕描淡寫地，就把兩個隊長打翻在地。此時城工局的人方知道先生功夫了得。

　　因自己有產業有鋪面，看到做公事須趨炎附勢。於是就辭退城工局公事。回家營造自己的產業。深居簡出，朝夕研究太極拳術，曾寫有心得體會：「論接勁打勁」「論用身法打手」「論牆上撞盅勁」「論沾連粘隨」等。劉夢筆、趙蘊元、魏佩林、姚繼祖等四人是其入室弟子。

　　劉夢筆、趙蘊元、魏佩林、姚繼祖等四人，先師從

於郝月如宗師學拳，後郝月如率子侄南下南京執教。遂在趙俊臣的介紹下，同拜在李遜之門下學藝。

其中魏佩林、姚繼祖建樹最多，堪稱一代宗師。

28、魏佩林因排行老五，後人稱「魏五妮」，先生聰明好學，精工太極拳藝，是拳技藝理集於一身的一代宗師。和人較手有郝為真遺風，制人不露行迹，制人而不傷人。凡給其較手者均心悅誠服。先生為人誠笃、忠信，教導學者循循善誘。經常用詼諧、風趣的語言談笑風生中就把拳理講透。使學者不走彎路，一手獨門絕活「模散氣」，盛譽拳壇多少年。

先生身材高但精瘦矍鑠，有很多當時的年青人，覺得先生練拳像摸魚、捉蝦，能排什麼用場。

一天，一個叫石寶敬的青年，身高體壯，在縣搬運工會工作。出於好奇因自幼擅長跤術，想找先生一試。找到先生說明來意，先生笑着說「你年輕力壯，我那經得起你摔呀！」推辭不過說「年輕人，我年長讓你先出手，我得讓着你」，石寶敬一出手，便被重重地打飛出去，一連三次都是如此，後心誠悅服拜先生為師，學起太極拳來。

和寶敬一塊在搬運工會幹活的東街人，叫劉景子。此人身強體壯力大無窮，是永年縣搬運工會第一大力士。他聽說石寶敬跟魏五妮學拳，心不以為然，就提出給石寶敬比試，石寶敬欣然答應，倆人一動手，劉景子就被石寶敬連放了兩跤。

　　於是劉景子想和魏佩林試試，這天找到先生家，說要跟先生比勁，先生笑答，你的勁大如牛，我那是你的對手，我不給你比，景子堅持要試試，先生說，你能把我抱住，我就算輸了。

　　劉景子心想，我用力一抱可把你的骨頭抱酥。先生轉過身去讓他摟抱，當劉景子抱住先生後，也沒感覺怎樣，只聽先生說：景子你抱好了嗎？答：抱緊了。話音未了，只見劉景子像斷了線的風箏，飄飄忽忽坐在地上。起來再試還是如此。後來也跟着先生學拳，景子年逾九十仍健在。

　　先生對拳藝的追求如飢似渴，每天和家人笑語度日，不遇來求學的絕不提太極拳之事，每到夜裏功課必修。一招一式默識揣摩，每遇前輩名家提出一點竅要，必親身驗證練到身上。一天一伙南方出來打魚的人，挑着「雙鞋」小船（因是一雙鞋樣形的小船），當時人都稱它為鞋船。每只船上都有一只魚鷹站在船頭。突然一只魚鷹像着了魔似的飛向佩林先生，先生伸出右臂，只見那魚鷹竟落在了上面，可是等它想飛時，却怎麼也飛不起來。

　　因此有魏佩林右臂困鷹之說。先生曾被國家體委武術運動司聘請到北京武術協會工作，可惜未能成行。先生一生傳人有自己的三個兒子魏高申、魏高義、魏高志，三昆仲均有傳人，而且都有建樹和獨到之處。尤以魏高申傳人甚多。還有陳令保、史三傑、杜會友、楊法

明、劉壽魁、石寶敬、劉景的等。

29、姚繼祖宗師，筆者的恩師。生於1917年11月24日，卒於1998年4月15日。曾就讀於城內男子高小學校、初中學校，後以優異的成績考入省立第十三高等中學，後又在天津理工大學攻讀。其祖父姚佩虞曾跟楊班侯學過太極拳，在先生少小時就受到其祖父的熏陶，後又在其祖父的引薦下，跟郝月如大師習拳，其祖母是郝月如的親表姐，因宗親之故先生對郝氏一派太極拳倍感興趣。後一直在郝月如執教的永年國術館學拳。

跟魏佩林先生一樣，因郝氏父子赴南京執教，1941年冬先生又拜李亦畬先師的次子李遜之為師。一朝一夕苦練不輟，直到李遜之先生逝世。在學拳其間倍受李師青睞，深得李師真傳於一身。在當時先生的拳術和師兄魏佩林的拳術，高出其他學練者好多倍。

先生就職於舊政府，是政府的機要秘書，掌管舊政府的上峰文件。

早在十三中就讀時，已是中共地下黨員，抗戰開始到解放戰爭，先生為我抗日武裝、解放軍搞到很多重要情報。

在日本佔領永年城時，有一個日軍少佐，是一位日本武士，他根本就看不起中國功夫，聞聽先生太極拳了得，一定要給先生見個高低，一天他找到日偽政府和先生比起武來，這個少佐血債累累，暴戾超乎常人。

和他動起手來，少佐猛揮木棒向先生打來，先生用

一根竹棍輕點對方心窩，把對方撂倒在地。

　　先生為教訓他，早已憋了一肚子氣。但畢竟那時是日本侵略軍的天下，日本鬼子惱羞成怒，竟拔出手槍要打先生，後被日軍聯隊長制止。

　　先生是永年縣初期教育戰線的組建者和領導者，對工作一絲不苟、認真、負責，是永年教育戰線的標兵。後被莫名其妙地下放回家務農，但這絲毫沒有動搖先生練拳的意志。在四清運動中被莫須有納入「國民黨員」行列，成了清理階級隊伍被管制對象，原因是自己在大街要沖地方，有一處宅院，被東街的「紅人」看中，幾次想用很小的代價購買，但都被先生拒絕。「紅人」利用和東街的掌權者有特殊關係，給先生戴了頂國民黨員的帽子。在「撥亂反正」運動中，我曾多次利用在縣裏開會的餘暇，到縣信訪辦落實先生的問題，幾經查找真相大白。就是東街當權人搞的鬼。

　　在文化大革命中，先生遭到更不公平的待遇，盡管有筆者在當時保護，也難免被嚴重毆打。

　　先生身處逆境，每遇晚上九點解除勞教，我和大師兄金竟成、二師兄翟維傳，還有趙書箱、苗月增五人，一起偷着練拳。這個時間是先生最高興的時候。

　　在田間參加農田水利建設，工休時有個力氣非常大的後生。從地上拉起先生說：「咱倆推推手」，先生笑着說：「我把棉圍脖兩端繫住，套在我脖子上，另一端套在手腕上，你往我胳膊上用力按，我如果動了我就輸

了」。後生答應，待先生把棉圍脖繫好套在脖子和手腕上，示意後生可以動手，後生用大力猛按先生前臂，自己却像斷了線的風箏飄飄搖搖退了老遠才穩住身子。後來又試了幾次都是如此。看的人都讚先生拳藝高妙。

先生書法俊逸，文筆也好。早些年有過「南北派」太極拳爭論。當時在上海的郝少如先生，邀姚老師參與辯論。先生和郝少如宗師用同樣的觀點，纠正了當時的那場口水官司，贏得了太極拳界的尊敬。

先生甄別平反後，被任命為永年城關文化站站長，正是在這個階段培養了太極拳界的好多優秀人才。正是先生身處逆境，仍孜孜不倦，為太極拳打下了豐厚的物質基礎。先生晚年，集一生之積累，寫出宏篇巨著《永年武式太極拳全書》，另有「太極拳拾遺」、釋「太極拳行工」「太極拳五行解」等著作。

先生曾任省政協委員，在歷屆省政協會上，為永年的太極拳旅遊開發，提出了好多條建設性方案，引起了領導的重視。當時的省委副書記李文珊，特別欣賞先生的提案，并且還跟先生學拳，有師生之誼。

日本太極拳協會，在會長三浦英夫的率領下，訪問邯鄲。先生被請到邯鄲市冀南賓館，給日本友人講太極拳課，課後三浦英夫提出和先生推手，先生應允。兩人一搭手，三浦英夫就向後騰-騰-騰地跳了出去。他非常佩服先生，并邀請先生到日本去教學，被先生婉言辭謝。

李文珊任河北省政協主席時，就力主召開了「中國永年首屆國際太極拳聯誼會」。此後又接二連三地開了下去。一直到現在的第十二屆中國邯鄲永年國際太極拳運動大會。現在想起來，先生的功勞在前、利在當今。

先生海內外傳人眾多，在這裏不一一枚舉，（請見傳承表）。主要傳人有金競成、翟維傳、胡鳳鳴、鍾振山、王印海、趙書箱、王元良、李志中、秦文禮、梁寶根、李劍方、辛山岐、張金忠、楊永生、楊書太、李佳等。海外有希臘的口斯特斯。

30、胡金山，字慶祿，本文作者的父親。生於1918年10月10日，卒於2005年11月12日，無病而終。幼讀詩經，自幼住姥姥家，深受其外祖父郝月如喜愛，視若掌上明珠。後在城內男高就讀，因家窮上不起十三中。後受李化南推薦為十三中旁聽生（因受其三外祖父郝硯耕的推薦，在永年國術館練拳的餘暇時間，在李化南創辦的「斌儒學社」，任少年教練，所以倍受化南先生器重）。

1932年春天，月如先生回家省親，過春節後將其帶到南京國術館深造。深得其外祖父真髓，武、李、郝一派拳術絕技融於一身，在南京和人打手不曾有過敵手。不但精通武、李拳藝深邃，而且精通郝氏獨門「操手法」「郝氏拳骨肉分離術」，對武禹襄拳論「太極拳鎖鑰」「郝氏操手」有獨到的見解。

1937年抗日戰爭爆發，先生受共產黨員李化南的

派遣到南宮特委，做地下交通員，明裏是南宮城洋布莊伙計，暗裏搜集日偽情報，1939年任八路軍平漢支隊駐永年界河店、兩崗村根據地貿易貨棧經理。為我黨抗日武裝供給軍需和給養。1942年任平漢支隊三團文書，兼槍械管理員，之間曾懲罰過被八路軍收編的土匪甄某，因其不服管教，貪污軍餉，騷擾駐地村民，通姦謀殺等罪。讓其當眾伏法，為抗日軍民除了一大害。

1944年日寇大掃蕩，先生愛徒三團團部通訊員韓銀忠（人稱大中飯，因他一頓能吃十二個大饅頭，二斤熟羊肉和八只雞蛋掛面湯而得名，後見胡金山先生武藝，就拜其為師），在一次執行任務時陣亡。在激戰拼殺中他一人就手刃八個日本兵，韓陣亡後先生痛不欲生。

同年秋因上級十萬火急雞毛信，團部無人可調先生只好親往，到抗日特委永年縣大江武駐地送信，在洺河沙灘遇日本偵察班一行三人。先生腰間只挎了幾顆手榴彈，背後一把砍刀，和鬼子短兵相接、狹路相逢，就拔出大刀準備硬拼，鬼子一看陣勢，也把子彈退出，挺槍來刺先生，先生一把大刀左盤右旋，三個鬼子一會就被報銷了，還繳獲了三支三八槍，和部分子彈及日製手雷。當時的冀南軍區還通報表揚。解放後是一直隱居民間，沒有待遇，但從不向國家申報。

先生的傳人不多，本地的有孔慶海、李治文、苗軍的、裴建光、郭軍等，外地的有於成雲、黃鳳台、何光

明，新加坡的有王集福、陳素芳、胡明昌等。本家子
侄，有其長子胡鳳鳴、次子胡鳳岐、三子胡鳳民、女兒
胡鳳華、胡鳳玲，侄兒胡鳳昆、胡鳳魁、胡鳳瑞，族侄
胡振國、胡振江、胡振海，外甥李楊保、李振民、李均
平等，內侄崔同聚、崔同收等，尤以其長子胡鳳鳴拳藝
最精湛，兼受其恩師姚繼祖先生的點撥，藝理深湛，建
樹最多，常年在東南亞和全國各主要城市講課授拳，是
當代中國武式太極拳代表人物之一，中國太極拳新十三
名家之一，其傳人眾多（詳見傳承表）。

　　先生遺著有「郝門三世教拳紀要」「郝氏操手法是
武、李太極拳的再提煉」，以及論「郝氏操手中的骨肉
分離法」「斷根勁和續勁」等。

傳承表

武氏太极拳传承表一
（郝为真宗师系列）

郝
为
真

王兆义　王彭魁　申文桂　申武林　胡景枫　孔传荫　赵海实　李成荃　李子勇　武毓和　潘福玉　刘冠堂　王禄卓　李其瑞　孙宝宗　萧中天　李振义　郝信山　张逸耕　郝砚勣　郝文如　郝月如（1877-1935）　申冠甫　郭甫荫　范荫高　李高缑　闫绶童　刘童久　李久贤　韩贤德　王德全　冀全圆　陈圆峰　武峰山　李山峰　刘峰国　李国男　胡男俭　葛俭成　顾成珂　毛珂汉　郭汉远　孟刚春

胡良臣　杜杜申　杨继佩　刘立华　豆振仁　张寿范　张英远　贾英昌　范志魁　吴知深　武志英　刘冠永　李向志　胡（外山）　乔金臣　程舜度　郝叔锋　李振合　徐大群　冯冠卓　郝少如　张士一　徐哲东　宋子文　张众英　郝德忱　郝（向孙）　段（侄孙）金桂　陈竹林　吴上千　孙振科　刘庆远　胡宪福　王廷伍　曾世臣　曾振贵　刘聪海　李振然　石宝全

朱金虎　蒲公达　刘积顺　郝吟如　杨德高　卞锦旗　黄辛西　葛楚臣　李伟民　邵康年　傅承斌　屠声芳　吴慧芬　成雪兰　施铁志　叶庆祥　胡大千　吴兆雄　叶竞奋　罗基宏　徐佑华　马懋国　孙志棋　刘秀铃　韩国远　胡庆梅　朱国栋　刘声桢　王木富　殷志远　周元林　夏庭林龙知

武氏太极拳传承表二
（郝为真宗师系列）

胡
金
山

（1918年10月10日－2005年11月12日）

李刘李胡王陈张何裴于巩赵胡胡胡胡胡胡胡胡胡胡胡苗崔黄苗李孔刘郭李夏韩殷孔
素震均明巢素　光建成海书振振凤凤凤凤凤凤凤凤振振同凤军恒繁泰平继天振浩庆
文生平昌福芳文明光云洲箱海江华琴瑞民鸣岐坤合荣玲国增聚台的文纪林均中志海
（新加坡）

第六代

张谷周释郑王乔王杨王王张张李李杨李李李李王刘刘张李宋宋张王李释释龙
洪红　海建苏天玉志二飞光贺建建树海　丽丽玉承　　浩敬耀　丽　道普
军军宪素中豫玉峰英增跃燕强平伟彬昌萍仁娟凤娟晖虎强亮先虎彬萍虚法啸

第六代

石杨翁饶张宋范伊祁王石冯卓廖钟王王孟于黄张高董李裴姜王谢李
江玉盛小臣光占建春永长延鸿润荣蝉世凡俊裕建煜祥江旭　泽海
海龙峰刚波华朝国海亮辉坚生强基珠强杰生鸿川昕福峰峰诤烨福亮
（新加坡）

第六代

胡胡王王李韩张冀胡胡胡胡胡贾武陈吕王顾裴姜柳李王玉苗杨于孙谢夏郭
志妍宪素素伟延　志浩浩雪军国延智玉英彦旭文和现冬　延桂成小泽贤高
强蕾军霞红伟芬瑜勇亮月洋松蕾海栋斌勇梅辉增川杰华忠军梅池平芳敏林福蕾现

第七代

胡胡王王　杜李谢丁王王秦龙于曾钟许古冯徐胡
媛恩子圣　朝瑞舜　会泰婉　文志光宝诗登晓
媛梓涵元　阳连虞辉鑫哲洪玉意　勇豪新生荣永龙

後記

《郝為真原傳太極內功釋秘》終於要問世了。

在此我對一直以來關心支持我的領導、同好以及弟子表示深深的謝意。特別鳴謝，楊式太極拳第四代傳人楊振基先生的弟子孟祥龍，感謝他一直以來給予的無私幫助和支持！

本書是武式太極拳歷代先師們智慧的結晶，也是筆者祖孫四代習拳的總結與體悟，同時還記錄了我向恩師姚繼祖先生習拳的心得體會。

在本書寫作接近尾聲時，我在永年城頭遇到了一位八十九歲高齡的老者，他精神矍鑠、紅光滿面，頗有仙風道骨。他是中醫學會成員，在中國醫學界享有很高的聲望。在我行拳時，他在一旁認真觀察，最後對我說：「總算又看到了原汁原味的武式太極拳，但願你能把這個拳傳承下去。不要像有些人，把拳練成四不像，還標榜自己是正宗的武式太極拳。」

我對老人說：「您早年一定是練過此拳的。」他說確實練過，他的老師姓武，叫曉軒。我問：「您老師還有別的名字嗎？」於是他告訴我，他的老師是武氏後裔武毓荃，號香存，曾拜郝為真為師學練武式太極拳。遺憾的是老人的孫女催他離開，而此時正有邢台的愛好者向我求學，也沒顧上和老人要個聯繫方式。

恩師曾說，「不能隨便出書，因為太極拳的道理太

深奧了，稍有不慎將鑄成笑話，將來後悔不及。要想成論，必須默識揣摩，仔細研究推敲，像武、李、郝先賢一樣，成論後經得起歷史的考驗。」我這些年牢記恩師教悔，勤奮練功，默識揣摩，總算有了一些自覺切實的體會，然而筆之成文，又覺言不盡意，更感到與前輩還有很大的差距。

　　此書是我多年習練太極內功的一些具體練法與心得體會，在此不揣鄙陋，奉獻給大家，如能對廣大讀者習拳練功略有啟發，那就再好不過了。如今後仍有精力，我還要出一本專論打手的書，以慰家父和恩師姚繼祖先生。謝謝大家！

書名： 郝為真原傳太極內功釋秘
系列： 心一堂武學・內功經典叢刊
作者： 胡鳳鳴　胡誌強
執行編輯：陳劍聰
封面設計：陳劍聰

出版： 心一堂有限公司
通訊地址： 香港九龍旺角彌敦道六一〇號荷李活商業中心十八樓〇五至〇六室
深港讀者服務中心： 中國深圳市羅湖區立新路六號羅湖商業大廈負一層008室
電話號碼： (852) 90277110
網址： publish.sunyata.cc
電郵： sunyatabook@gmail.com
網店寶店地址： https://sunyata.taobao.com
微店地址： https://weidian.com/s/1212826297
臉書： https://www.facebook.com/sunyatabook
讀者論壇： http://bbs.sunyata.cc

香港發行： 聯合新零售（香港）有限公司
香港新界荃灣德士古道220-248號荃灣工業中心16樓
電話號碼： (852)2150-2100
電郵： info@suplogistics.com.hk

版次： 二零二四年四月初版

平裝

定價： 港幣　　一佰九十八元正
　　　　新台幣　八百九十八元正

國際書號　978-988-8583-10-2

心一堂微店二維碼　　　心一堂淘寶店二維碼